U0152264

太極人生路
Lifelong Journey in Tai Chi

編　　　著：徐煥光
編　　　校：區佩卿　徐耀邦
平 面 設 計：徐耀邦
出　　　版：徐煥光太極學會
電　　　郵：tsuistc@gmail.com
　　　　　　twktaichi@netvigator.com

印 刷 發 行：超媒體出版有限公司
地　　　址：荃灣柴灣角街34-36號萬達萊工業中心21樓02室
出版計劃查詢：(852) 3596 4296
電　　　郵：info@easy-publish.org
網　　　址：http://www.easy-publish.org
香 港 總 經 銷：聯合新零售(香港)有限公司
版　　　次：2021年12月香港第一版
圖 書 分 類：中國武術
國 際 書 號：ISBN 978-988-17923-5-8
定　　　價：HK$130

Printed and Published in Hong Kong

謹以此書紀念先恩師鄭天熊先生

目　　錄

上篇：先恩師鄭天熊先生之太極人生路

下篇：我的太極人生路

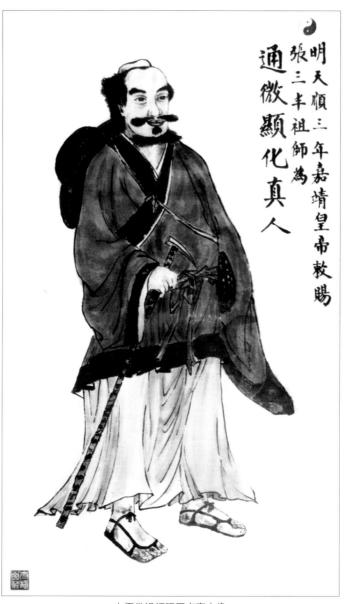

明天順三年嘉靖皇帝敕賜
張三丰祖師為
通微顯化真人

太極拳祖師張三丰真人像

吳派鄭式太極奠基人鄭榮光先生拳照

先恩師鄭天熊先生攝於武當山金頂 (80年代)

編著者攝於武當山金頂 (2008年6月)

鄭師示範單鞭照

與鄭師攝於廣州穗港推手比賽場內（1990年12月22日）

太極劍‧猛虎跳澗圖

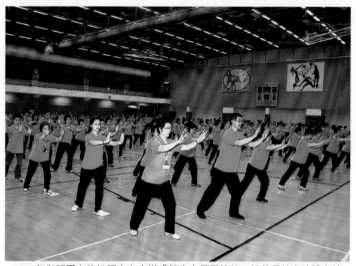

2005年與明愛九龍社區中心合辦「健康太極展繽紛」於葵涌林士德體育館

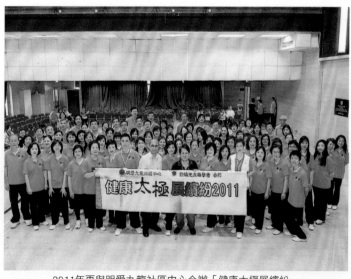

2011年再與明愛九龍社區中心合辦「健康太極展繽紛」

2008年6月7日與眾弟子登上武當山金殿

2008年6月8日武當山早課時攝

1990年於中山三鄉為頤老院籌款表演，接受台下觀眾重拳連環抽擊

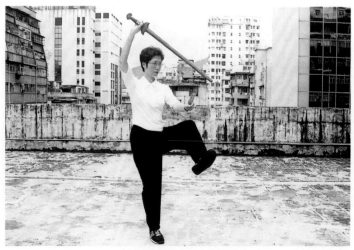

太極劍 - 倒掛金鈴（區佩卿）

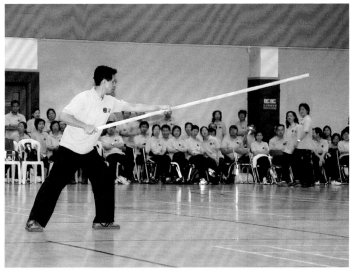

太極槍表演 (徐耀邦)

2002年明愛荃灣社區中心開放日，本會導師區佩卿、區佩明、何少芳示範表演

太極刀對練攝於1983年珠海書院 (徐耀邦、徐芷君)

孫女詠詩及孫兒浩然刀法對練

媳婦盧美欣及孫女詠詩，孫兒浩然按傳統拜師後攝

孫女詠詩及孫兒浩然練功照

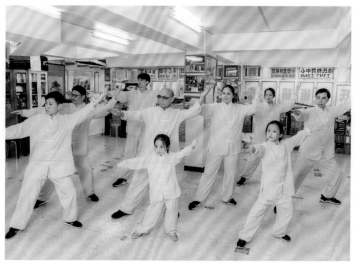

四代同堂齊練太極

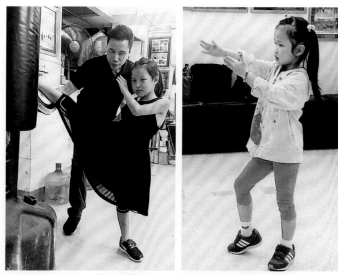

曾孫女劉凱璇2016年開始學習太極拳

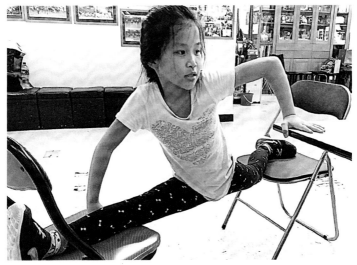

曾孫女劉凱璇苦練腿功

凱璇參與集體練習時攝

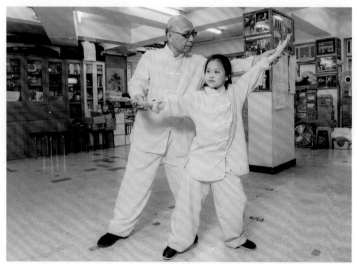

曾孫女劉凱璇練功照

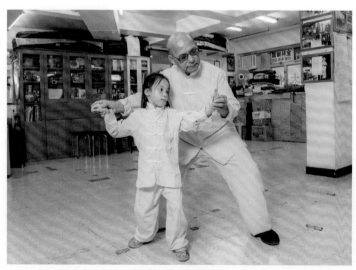

曾孫女劉凱靈練功照

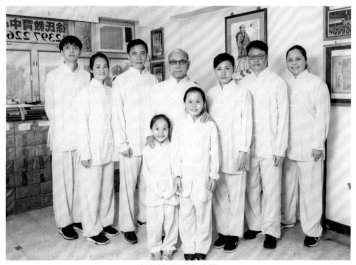

家庭練拳聚會後攝

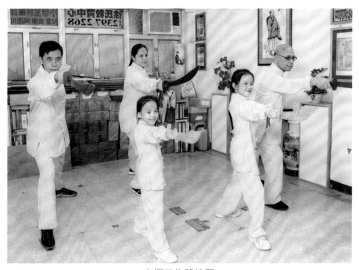

太極刀集體練習

內功表演（蔡景豪、劉庭裕）

內功表演（左起劉庭裕、劉玉明、周曉明）

內功表演 (左起劉庭裕、黃國龍、周曉明)

內功表演 (左起徐耀邦、黃國龍)

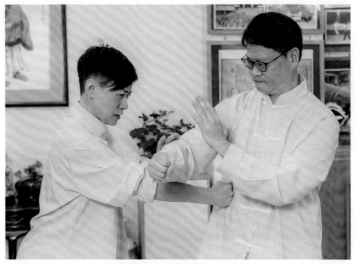

女兒徐芷君、婿吳健輝演式搬攔捶

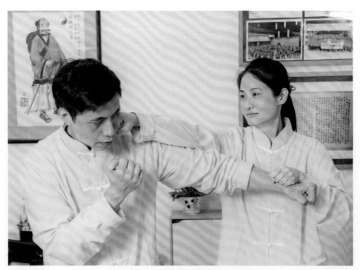

徐耀邦、媳婦盧美欣演式虎抱頭

緣　起

　　今天（2016年9月10日）與小女芷君在沙田大會堂觀看了蘇振波老師之「蘇振波與香港箏樂50週年演奏會」後，歸途中有很大感觸。老師致力箏樂超過50年，來了一次總結，使香港箏樂發光發熱。我在太極這領域亦努力了超過50年，是否也應來一次檢閱和總結呢？人生很難有第二次50週年，我沒有演奏會，表演欣賞會亦未能完全表達我這50多年在不同領域，不同崗位之努力，似乎最好的方法是把這50多年之心路歷程記錄下來，使後學及門下弟子徒孫有所參照、知所問津。

　　而先恩師鄭天熊先生在太極這領域超過五十年，貢獻良多，影響全港，甚至全世界，直接及間接傳人超過百萬，大部分時間我亦親眼見證，但至目前尚未有人把老師之努力和貢獻記錄下來，覺得自己有一份使命感，把多年所見所聞，將恩師一生之努力奮鬥和貢獻記錄下來，讓本門弟子徒孫知道恩師篳路藍縷之辛勞，聊表高山群仰止之意。這就是本書「太極人生路」誕生之緣起。

先恩師鄭天熊先生題詞

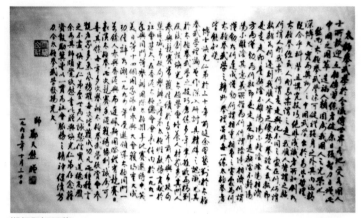

鄭師題詞原稿

太極拳武學於今流傳世界各地，受各國人士所歡迎，互相傳習，練者健康日強，智力日增，此中國之國萃，造福人類，固屬我國人之光榮也。

然而太極拳武學除可健體強身之外，其內涵精深博大，實為奧妙之中國武學，出於易學哲理，既合乎科學且講究技巧，絕非淺識者所知，例如太極拳經云：人剛我柔謂之走，我順人背謂之黏，何謂人剛我柔，何謂走，走與化不同之處在何，何謂黏，黏如何達到我順人背之優勢，拳經又云：黏即是走，走即是黏，陰不離陽，陽不離陰，陰陽相濟，方為懂勁，為何黏即是走，走即是黏，陰不離陽，陽不離陰，

其意義所指為何，何謂陰陽相濟，何謂懂勁，如何達成懂勁，何謂雙重，雙重之害處為何，太極拳武學之精妙拳理，並非每一練太極拳者皆能知曉。

博士煥光仁弟於三十年前隨余習藝，對於太極拳武學理論曾作深入研討，具精辟之認識，尤其於太極拳武學之技巧磨練多年，掌握最為精到，及後創設煥光太極學會，培養人材眾多，其門人參與競賽，常獲佳績，於多年前參與市政局暨區域市政局舉辦之清晨太極班教務，貢獻於社會甚大，在香港太極總會會長任內，於一九九一年與同門等舉辦國際太極推手比賽，邀得中、英、美、日等十四個國家隊伍參與，大會獲得重大成功，佳評如潮。一九九四年受邀領導太極同門一萬餘人參與香港與布達佩斯國際體育競賽日表演太極拳，此次競賽，香港獲得勝利，誠屬可喜。其餘每年多次舉辦太極拳武學欣賞會，參觀者眾多，氣氛踴躍，每次皆獲成功。凡此種種，言之不盡，煥光仁弟處世為人誠懇信實，道德高雅，余為其師，頗覺欣慰，書此贈與煥光仁弟存念，藉資鼓勵，冀望以一貫為社會服務之精神，繼續努力，令太極拳武學發揚光大。

<div style="text-align:right">

師　鄭天熊贈

一九九五年十月三十日

</div>

題詞

先恩師鄭天熊先生題詞

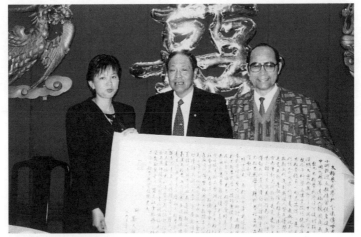

1995年鄭師贈題詞時攝

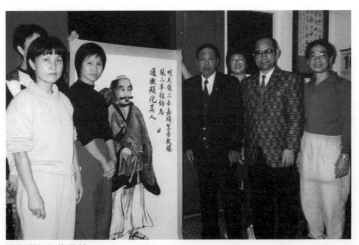

鄭師贈祖師像勗勉

杜深老師序 《以武會友 - 跨越半世紀的友誼》

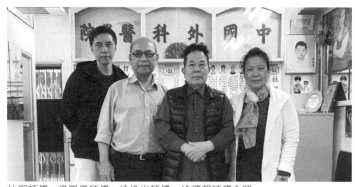

杜深師傅、梁鳳儀師傅、徐煥光師傅、徐耀邦師傅合照
（2019年攝於杜深老師醫館）

　　要數我人生的領航者，非文、武、醫、藥莫屬，它們意蘊深邃，源遠流長，更建構我人生最重要的社交之橋 - 造就無數段延綿半世紀以上的友誼，其中武術使我和徐煥光師傅結下不解之緣。

　　五十年代香江尚武之風熾盛，門派鼎立，百花齊放，各大門派不時邀請不同領域的嘉賓舉行聚會，因緣際會下我認識了徐師傅的師父 - 鄭天熊宗師，及後於一次盛大武術活動中認識了徐師傅，從此往來不斷。

　　在根深蒂固的傳統武術文化氛圍下，成立大規模武術團體是創新、突破的理念，它們的萌芽、醞釀意味着香港武術發展史將揭開嶄新一頁，我有幸與一群志同道合的武林前輩及同儕成為先驅，先後於一九七五及一九八七年共同籌組香港武術健身協會與香港武術聯會。

傳信根標事份基礎心膺入 杜深

師謙承自幹本根贊於深世 後

光厚肯重實為念枝任髓 福 己亥年

煥老任能琦名著傳責神造 會年 秋九年

孫事賣辦調汲枝慧孫承 於一

感虔承其依不懷暨後傳諸。 公二

序

　　一九八四年是中國武術奠下里程碑的一年，中國將武術推向世界，中國武術協會為召集者，於武漢市舉行國際武術籌備委員會會議，我是簽署備忘錄的香港地區代表之一，翌年在西安舉辦第一屆國際武術邀請賽，鄭天熊宗師帶領香港太極總會參賽，我亦參與其中重點工作。

　　無論在太極的規格、技擊甚至哲理徐師傅均鑽研、深造，他的推手功夫固然酣暢淋漓，對武術方面他更是一位謙信誠懇，不遺餘力的推手，一九七九年，香港太極總會成立，成立早期，他任監督，每代表總會推廣武術及進行對外工作皆以尊師重道、發揚光大為依歸，鄭宗師對他讚譽有加，如今他桃李滿天下，門徒中既有專業人士，亦有高官，近年對他印象最深刻的莫過於六點半新聞報道前的一式左分腳，再一式上步七星，真正展現「心繫家國，承我薪火」的精神。

　　昔日我們滿懷壯志，不經不覺，白霜已上鬢頭，但我們仍擁有一顆不滅的承傳之心，願我們繼續「剛柔並濟，攜手向前」。

<div style="text-align:right">杜深</div>

編者按：杜深師傅乃：
1. 香港武術聯會創會人
2. 香港武術聯會副會長
3. 香港武術健身協會創會人
4. 香港武術健身協會會長
5. 港九中醫師公會永遠名譽會長
6. 中國外科醫學院院長
7. 杜深積健國術體育館館長
8. 杜深跌打醫社社長

亦為筆者當年習跌打骨傷科之授業恩師。

羅永德仁弟序

永德仁弟帶領學員於2005年5月29日「健康太極展繽紛」表演

能為此書作序誠然是一個榮幸；要為自己的師父作品作序又自覺不配。但在師父有命，弟子不敢不從的信念下，只好盡力而為。

認識徐師父要追溯至1974年，當年參與成立「康體處」，推廣民間康樂體育活動，得到鄭天熊和徐煥光兩位師父全力協助下，清晨太極得以在港九各區迅速發展。但與徐師父真正結緣則是在1999年。當年被調派參與廢除「市政局」及「區域市政局」，將「市政總署」及「區域市政總署」一併解散並重組為「食環署」及「康文署」。我亦是在那時蒙徐師父收歸門下，學習太極。

在思考如何寫這篇序言時，曾想過淺談個人蒙太極拳的大得著，坐骨神經痛得以不藥而癒，亦想到反映從實際經驗中，看到太極如何幫助到一些教友在健康得著裨益。但想及

太極對健康的好處，古今文獻多不勝數，不需我來贅述；而
太極是何等博大精深，亦不容我這個太極小子來班門弄斧。
最後決定另採選點。

　　徐師父教授太極時，時有教導為人處事的哲理。其中有
兩次的教導，深藏心中，在此分享。在一次學習中因個人愚
昧，建議師父用視頻錄下招式，讓學員在練習時好作重溫參
考之用。師父回應說：「師公健在，他老人家還沒有出版視
頻光碟，做徒弟的不好出版。」說實話，師父的回應有點出
乎我意料之外，亦曾想這是否有點兒迂腐。深思後，感受到
師父話語的深層意義。師父的回應重點不是在錄製光碟，而
是在其「尊師重道」的高尚情操。這情操更全然在今次的著
作中顯露無遺，作一明證。作者在序文用了恩師鄭天熊先生
的題詞、用了九章的篇幅來闡述恩師的太極人生路，奉為上

與永德仁弟及前康文署助理署長胡偉民先生茶敍時攝

篇，踞內容首要位置。在編輯上，看來是合理的安排，但我們不難從篇幅分配及編排上，察看到師公在師父心裡有著何等崇高的地位。

而另一次，師父語重心長的提醒：「學武之人，最忌是驕橫，須知一山還有一山高，學無止境。」

從兩次簡單的對話，看到師父的謙恭；從其一本著作，看到他的言行一致，實明師也。

<div style="text-align:right">

弟子　羅永德敬序

二零一九年

</div>

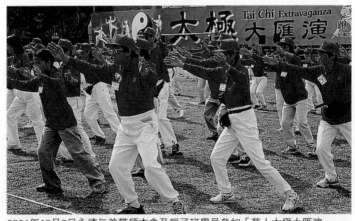

2001年12月2日永德仁弟帶領本會及親子班學員參加「萬人太極大匯演」

編者按：羅先生是一位退休公務員，退休後，蒙召信了耶穌基督，投入福音工作，現於兩間基督教機構任職董事及總幹事。羅先生深明身、心、靈培養對人的重要性，因此除了福音工作外，亦不忘與人分享太極，包括在其教會教授太極拳。

莊堅柱仁弟序

八十年代珠海書院太極班，右一為莊堅柱

　　古人學武術，主要是技擊，健身及防身，今人學武術，主要是強身，運動及興趣。

　　中國武術，派別甚多，其中太極拳聞名遐邇，不但國人喜愛，外國朋友亦有學習。在眾多太極拳派系之中，吳家鄭式在香港極受歡迎。吳家鄭式太極拳乃天熊師父所創，其格式特別適合初學者及長者，所以自七十年代後，更是普及。

　　在眾多鄭師父入室弟子，徐煥光師父對於推廣吳家鄭式太極拳功勞尤大。徐師父自六十年代師從鄭師，盡得所傳。在七八十年代，與政府康體處合辦清晨太極班，推廣吳家鄭式太極拳。

序

本人在八十年代初，跟隨徐師父學習太極拳，主要目標是想學會一種拳術，可以作為終生之用。三十多年前之決定，如今証實是對的。

五十年來，徐師父在太極拳路上，經歷良多，本書記載了徐師父多年心得感想，是非常難得的著作，亦是愛好太極拳必讀之書。在此謹祝師父繼續把吳家鄭式太極拳發揚光大。

弟子 莊堅柱敬序

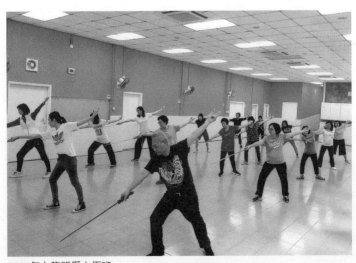

2019年九龍明愛太極班

仁弟周景浩醫生序

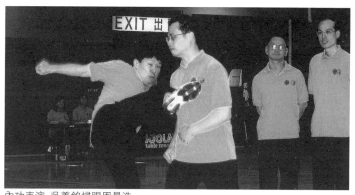

內功表演-吳義銘掃踢周景浩

　　太極拳武功源遠流長，承傳至近代，各門各派各有側重、各有所長。師公鄭天熊先生注重實用性，除了養生功效，亦非常注重技擊應用。師公在公開比賽中戰無不勝，在總結經驗後，自成一派，創立了吳家（鄭式）太極，廣招門人，弘揚太極拳學。

　　師父徐煥光博士隨師公多年，伴隨左右，盡得真傳。師父推廣太極拳運動不遺餘力，繼往開來，所收門人、徒弟多不勝數。口傳手授，因材施教，循序漸進，悉數把師公所傳的整套太極功法，拳、刀、劍、槍、推手、內功、散手、拳經傳授。

　　余自一九九九年追隨師父習太極拳、刀、劍、推手，至二零零二年拜入門下作為弟子，學習內功、散手、槍法。二十年間，深深體會到一分耕耘，一分收穫。師公，師父武功

序

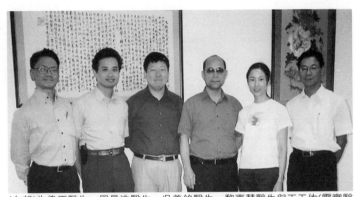

(左起)朱偉正醫生、周景浩醫生、吳義銘醫生、黎嘉慧醫生與王天佑(靈實醫院總經理)，2002年拜師後攝於本學會

高強，精通技理。除了要有良師、同門師兄弟指導，天資、悟性、努力、堅持亦決不可少。以內功為例，功法不難，難在要有足夠的毅力，有恆心意志去堅持練習。拳法、刀劍招式亦不難，難在需要努力不懈，要不斷對練，在實踐中改進。要做到技到無心的境界真的談何容易。

繼之前兩部著作，介紹吳家拳法、刀、劍後，今年師父再次不辭勞苦，把師公和自己在太極拳術的歷程輯錄成書，公諸同好。作為門人、弟子一定會好好珍藏。相信對於其他太極拳研究者亦應該有非常高的參考價值。

<div style="text-align: right">弟子　周景浩醫生敬序</div>

編者按：周景浩醫生為老人科專科醫生，早於1999年於靈實醫院隨筆者習太極拳，之後再加入筆者學會深造至今。

仁弟梅承恩醫生序

相聲有一段子名"拳術"，演員開場自我介紹。"從小呀就喜歡學，更有一特色，就是學甚麼不像甚麼。我也喜歡學，除了不像，另有一特色，叫半途而廢。"

但自2014年中，經同事引薦學太極拳，至今已有四年多，以堅持而言，破盡了個人最佳紀錄。究其原因，離不開有一位明師徐煥光博士。在徐恩師及耀邦師兄，佩卿師姐悉心指導下，從聯合醫院太極班，到正式拜師，方拳、圓拳、刀、劍、槍……，從依樣葫蘆，到有丁點兒頭緒，過程艱辛但樂趣無窮。

本人不才，但經初步接觸，感受到太極拳是一全面的武術系統。能稱之為系統，皆因它多樣化且可持續發展，既有

承恩仁弟打虎刀演式

序

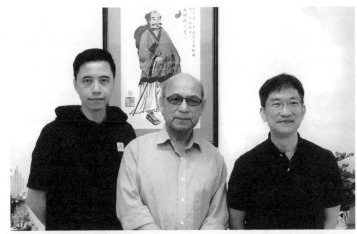

承恩仁弟與筆者及耀邦合攝

傳統也潛在活力,背後更有理論及哲學基礎,兼顧保健和自衛,心肺、關節、肌肉,動和靜的身心訓練,老幼咸宜。

徐恩師內外兼修,允文允武,以其豐富的經驗和體會,寫下新作「太極人生路」,裨益弟子及所有太極拳愛好者。

我本庸人,承蒙徐恩師厚愛,囑余作序,搜索枯腸,拙筆零星感想。並祝恩師大作洛陽紙貴,鼓勵更多人學習和研究太極拳。

弟子　梅承恩敬序
二零一八年十二月

編者按:梅承恩醫生為麻醉科專科醫生,於2014年開始參加聯合醫院太極班,之後再加入筆者學會深造內功、散手、太極槍及師訓班各科。

仁弟李國培醫生序

　　我與徐師父的師徒緣份可以追溯至2012年。在此之前，我的膝蓋經常隱隱作痛。雖然不是很嚴重，但亦足以影響我的日常生活。我對差不多所有活動也提不起興趣，同時對所有要求體能的社交活動也為之卻步。在2012年，朋友建議我學習太極，並向我推薦徐師父。在遇到徐師父之前，太極給我的印象是一種老人家在公園運動的玩意兒。因當時的我尚未得良方紓緩膝蓋之痛，既然朋友推薦，也不妨一試。自此，跟隨徐師父學習太極後，我才真正了解太極，改變了過往的印象。

　　經過多年跟隨徐師父學習太極以後，認識到太極是一門博大精深、易學難精的武術。徐師父的悉心教導使我明白，太極不只是一項鍛練身體的運動，更是一門培養心性的武術。

　　在鍛練身體方面，師父教我耍太極拳、練太極劍、用纓槍等招式，傳授內功心法予我。我整體身體狀況得以改善，也學得一種自衛術。

太極刀對槍（左：李國培　右：徐耀邦）

仁弟李國培醫生序

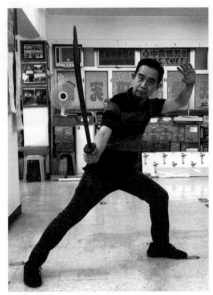

國培仁弟打虎刀演式

在培養心性方面，從師父身上，我學到「精誠所至，金石為開」的精神。既然太極是易學難精的武術，我更要努力不懈、堅毅不屈地學習、領略；最重要的是抱著一顆謙卑的心，虛心學習，才能更上一層樓。

在此非常感激師父的教導。順道一提，我不諳中文，不能以中文書寫，對我的太極學習造成障礙。但是師父卻一直不厭其煩地、耐心地教導我。感恩遇到徐師父，他不只是我的太極師父，也是我的人生導師！

近悉徐師父寫成「太極人生路」一書，把他和先師公鄭天熊先生超過五十年從事太極拳研究和教學之心路歷程記錄下來，並囑我寫序，我惶恐成章，並衷心期盼師父新書一紙風行，使太極拳愛好者均有所裨益。

弟子　李國培敬序
二零一九年三月

The destined affinity between Master Tsui and I can be traced back to 2012. I had long been suffering from persistent knee joint tenderness, and although the pain was not terribly serious, it had resulted in a prolonged sedentary life style. In 2012, a friend suggested that Tai Chi might alleviate my joint problems and so recommended Master Tsui to me.

With the thought that I was in a predicament of not able to effect a radical cure of the knee pain, practising Tai Chi might be a solution. Before meeting Master Tsui, my initial perception that Tai Chi was a form of exercise reserved for and principally carried out by the elderly, has proved me wrong.

After all these years learning and following Master Tsui, I recognise that Tai Chi is a broad and profound school of martial art. In addition, Tai Chi is not only beneficial for improving our health but it is also good for nurturing the mind and temperament.

Tai Chi is all-in-all a serious martial art technique. Master Tsui taught me the intricacies of use of hands and fists, and of sword, sabre and spears. So for me, Tai Chi has imparted upon me the skills of self-defence and improved overall health.

As for the nurturing of mind and temperament, I had learned from Master Tsui, perseverance and dedication, as in Tai Chi, it may sometimes be easy to learn the form but it is difficult to grasp the spirit. I know that it requires relentless practice to master the intricacies of the art. Finally, humility, the most precious of human virtues, is needed. Without a humble mind, the student will not have the heart to learn, to persist and to advance.

仁弟李國培醫生序

I would like to express my heartfelt gratitude for Master Tsui. As I have never managed to overcome my deficiency in corresponding in the Chinese language, my learning Tai Chi have always been difficult. However, Master Tsui has taught me with patience, tolerance and compassion. I am blessed to have Master Tsui as my master. He is not only my Tai Chi Master but also my Tutor of life.

Recently I've learned that Master Tsui is writing a book about his 50-year lifelong Journey in Tai Chi. Master Tsui has appointed me to write a preface for this book. The book relates the life and teaching of both his master, Mr. Cheng Tin Hung and him. I sincerely hope that this discourse will benefit and become well known to those who are interest in Tai Chi.

Disciple

Ronny Lie

March 2019

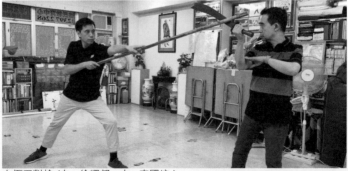

太極刀對槍（左：徐耀邦　右：李國培）

編者按：本文爲李國培夫人譯成中文。李國培醫生爲牙科專科醫生(牙齒矯正科)，2012年服務於聯合醫院時從遊於筆者，兩年後加入筆者學會深造，並全科畢業，至今仍力學不輟。

仁弟關日華醫生序

關日華仁弟與太太鄭慧芬(亦為筆者學生)攝於筆者生日宴上(2014年)

　　我從2013年開始跟從徐煥光博士學習太極拳。徐博士是位專業的太極大師，精研太極拳術及在教導太極方面很有經驗，在國術界享有盛名。我很榮幸有機會向他學習中國的國粹－太極拳。

　　徐博士是位超級有耐心和善良的導師。他研發一個有效培訓學徒的方法，以通過週期性的方式去訓練學生，確保他們可以從中吸收太極的基礎及至太極的核心拳法。

　　太極對人的身體和精神都很有好處，是適合任何年齡人仕的一種良好運動。現今社會為人類帶來不少壓力，練習太

極拳使身體各部分的肌肉和關節有協調下得以平衡發展,太極拳動作柔和,更能令學習者在過程中緩解日常生活的壓力,發揮一矢雙鵰之效。

　　徐博士教室裡有很多學生,但每次他都分配一個私人角落給我學習太極拳。我非常珍惜這個私有空間。我不是個很出眾的學生,但徐博士不厭其煩,很有耐性地教導我太極拳的技巧。與他相處時,我也被他正直性格,對人尊重的態度而獲得深深的啟發。

　　徐博士累積了五十多年經驗及研究,編撰了這本著作,對學習太極拳的人士,裨益良多。也是任何人士對了解中國國粹不可錯過的參考書籍。

<div style="text-align:right">弟子　關日華敬序</div>

編者按:關日華醫生乃瑪嘉烈醫院兒童及青少年科顧問醫生及香港兒童免疫過敏及傳染病學會前會長

林靜儀女弟序《榮幸與感激》

靜儀拜師時攝

　　很高興能為徐師父的書冊寫序言，十分榮幸，也十分感激。我心感榮幸，是因為無論在資歷或者技術上，我都不配；我衷心感激，是因為知道師父能將畢生所學及研究，著作成書，貢獻武術界，並存留給學生研讀，實在難得。

　　中國文化對我的影響很大，加上有基督教信仰的背景，使我小心學習及常常反覆思考。從宏觀研究太極拳的來源及式子結構，至練習期間心靈情緒的變化，都不可忽視。師父畢生研究武術，正為研究太極的愛好者，提供珍貴的研究及參考資料。我有幸認識徐師父，得蒙悉心教導及指引，開闊了我的視野及眼界。又蒙區佩卿師姊、徐耀邦師兄及劉庭裕

序

與筆者茶敍時攝

散手表演（林靜儀、劉庭裕）

師兄的照顧及多方提點，使我更明白太極在力學上的精髓，藉此衷心多謝師父及各位師兄師姊，在我生命的學習過程中，增添了色彩。

　　我已很久沒有練習太極拳了，但當偶然看見電視新聞報導前的短片，畫面所見，師父率領眾弟子演繹太極時，都有很多美麗的回憶。回憶師父的教學、回憶他對太極的熱愛、回憶他推廣太極比賽及演練時的點滴，以及與他茶聚傾談，細說近況的情景。期望書冊的出版，閱讀者能夠從字裡行間，認識師父的苦學及成就，也能窺探他的心懷及理想，認識他是一位外強中堅，骨子裡充滿情義的有情者。

<div align="right">弟子　林靜儀敬序
二零一九年八月</div>

何小燕女弟序

　　筆者自小喜愛武術，惜自幼家貧沒能力學藝，只有滿足於看看粵語武俠片，借幾本武術書來自學招式。我大學畢業後，第一份工作是在九龍醫院當職業治療師，有機會遇上徐煥光師父，參加他與院方合辦的職員太極班，一嚐跟師學武之樂，時為1982年。自此我與太極武術結下不解緣。

　　2003年我拜徐師父門下，至今沒間斷受教於恩師。拳、刀、劍、槍、拳經、內功、推手、散手、師訓班……都學。年日雖長，但因我有工作及家庭之責，未能專注及用功苦練，至今技藝遠不達恩師期望，我倒能見證一代武者的風範，這是難得的收穫。

　　筆者從徐師父學習太極武藝18年，具體地認識恩師的武功武德。他師出名門之外，自己力學不倦，對內家功夫研究

1982年九龍醫院太極班，左二為何小燕

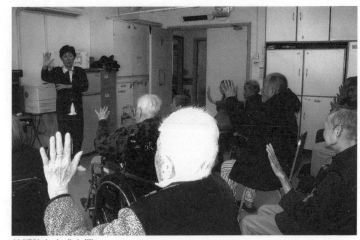

教授院友坐式太極

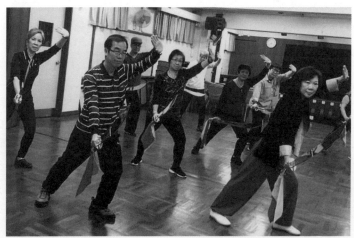

於長者學苑上課時攝

既廣且深，能融匯貫通，功力深厚，仍記得第一次看見恩師運用內功那一剎，我目瞪口呆，嘆為觀止。恩師雖然藝高，為人卻很謙厚低調，從不自我宣傳。

師父除了是高超的武者，也是一位難得的教師，他致力教授太極多年，只有學生請假，師父極少缺席，多年來我只見他請了一次假。師父有教無類，就算是初學太極者，都親自耐心教導。他的教學法很有系統，因材施教，理論實踐俱清晰有序，且必定多次親身示範。他對學生有嚴謹的要求，對我們的疏漏卻又總有包容忍耐。

筆者蒙恩師授藝後，在長者學苑教授太極班10年，同學們雖是退休人士，但都對太極拳培養出濃厚興趣，因為他們都受惠於恩師傳授給我的教學法，他們能學好，獲得強身健體之效，又結識了志同道合者，自然會力學不倦，為晚年生活添姿采。我在工作的護理院舍也有為體弱長者開輪椅太極班，將套路招式變化應用，改善長者的體位控制、四肢協調、集中力、記憶力及社交能力，這都是恩師惠澤之德。

現時本港太極運動能普及化其實並非必然，乃是有前輩們的付出。**「太極人生路」**一書正是見證了這些貢獻。書中上篇記載先師公鄭天熊宗師的太極人生，描述鄭師公的太極技擊武藝如何響譽中外，又記述他將太極推廣的事蹟，創香港全民太極運動普及的歷史。下篇是恩師自己的太極人生，

序

他1965年拜鄭師公門下學武，1972年開始傳藝事業，至今48年，授徒教學孜孜不倦，學生多不勝數。恩師也多番接受媒體、政府機構、社福界機構的邀請，多年來向大眾推廣太極運動。恩師武術的學養高深，卻仍持續鑽研太極武藝，例如書中有記他創出以太極散手為基礎的脫身法，幫助社福界的員工面對及緩解暴力事故，筆者工作的機構也受惠於恩師的教導。

太極拳是體用兼備的武術，書中有一章節錄2008年出版的吳派鄭式太極拳精解的技擊篇，是吳派鄭式的精華，讀者若不滿足於太極套路，這一章就不容錯過了。

<div align="right">弟子　何小燕敬序</div>

何小燕女弟序

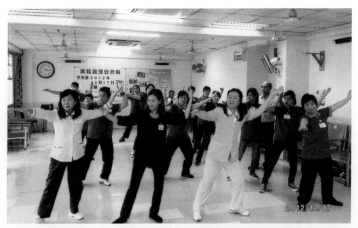

小燕任職青松護理安老院為職業治療師，亦教導職員及院友太極拳

區佩卿女弟序

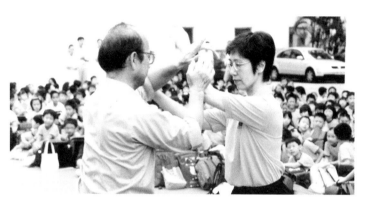

　　恩師徐煥光博士常言"**太極之緣**"，我常懷感恩之心，1983
年結緣太極得遇明師，30多年來我一眾徒子徒孫在恩師帶領
下，在太極人生路上共同努力，繼續前行。

　　恩師自幼醉心武學，精通內家拳術，自1965年師從吳派
鄭式太極拳宗師鄭天熊先生，50多年來潛心鑽研太極拳術，
技理精闢，恩師有教無類，對弟子循循善誘，傾囊傳授，傳
人無數。

　　恩師常提及見證了先太師父在太極人生路上所作出之種
種貢獻，例如協助政府大力推廣太極，普及發揚，影響深
遠。太極拳是一門體用兼備的武術，先太師父在這方面非常
努力，而且身體力行親自去實踐。1957年為證所學，參加港
台澳國術擂台大賽，並且以絕大比數戰勝台灣三屆冠軍，回
港後更大量培訓太極實戰搏擊弟子，並參與各大小擂台賽
事，成績彪炳，武術界稱之為實用太極。恩師出版此書，是

序

把先太師父總其一生，由學而授，一生努力的奮鬥事蹟記錄下來，以作為我眾弟子及後學者之典範。

恩師時任香港太極總會執行監督，代行先太師父職務期間，盡心會務，成績有目共睹，先後統籌了多項大型活動，例如1991年國際推手大賽，1994年沙田萬人太極大匯演，1997年慶回歸太極表演，2001年跑馬地萬人太極大匯演等等。我有幸得到先太師父及恩師的信任，給予機會參與會務，見證了恩師在位期間，與總會同寅一起努力，共創佳績，寫下了輝煌的一頁。

跟隨恩師研習太極30多年來，有幸得恩師安排在各太極班協助教學，太極班一個接一個的開辦，發展迅速，這是由於恩師教學上知無不言，言無不盡的嚴謹態度所致，深得弟子愛戴，透過各機構及弟子的推介，班務愈開愈多，從遊者眾。

恩師先後出版了<吳派鄭式太極拳精解>及<吳派鄭式太極刀劍圖說>，門人獲益良多，現再出版<太極人生路>一書，涵蓋了先太師父及恩師多年來在太極人生道上奮鬥之心路歷程，內容豐富，當中有很珍貴及鮮為人知的歷史圖片，更是難能可貴。祝願恩師新著一紙風行，人手一冊，門人在太極人生路上互勵互勉，努力不懈，承我薪火，代代相傳。

弟子　區佩卿敬序

二零一九年

徐耀邦序

　　有人學習太極拳為了養生、卻病延年，也有尋求技擊之道，培養刻苦精神的。還有一類是除了以上兩種學習俱備外，對太極拳源流發展，每派的傳承和發展作考證及作深入研究，說研究還需"技理印證"，才不致只是"死背書"，而我的父親正是這一類學者。

　　一直以來父親沒有強迫我們學習或苦練，但在他身上看到的是百折不撓的精神，每一位武者或從藝事的人，都帶有一份對完美的追求，甚至是一種"傻勁"。我的父親興趣不多，不煙不酒，小時候看見他只有練功、畫畫和看書。我們成長於一個快樂家庭，家裡不富裕，但也不覺缺少。小小的家裡最多的就是書籍，包括武術、藝術、文學。我跟妹妹往後的興趣及專業取向，就是在這種環境薰陶加上看到父親的苦幹下養成的。

　　父親對知識的追求到今天還是沒有停下來，他所涉獵的武術知識不局限於太極拳、還有其他門派的武術，除了東方的武技，更有西方的現代搏擊術。有些時候他跟我們提到不同的武術時，總是口若懸河、如數家珍的道來。這讓我明白到，學習武術除了追求運動、自衛目的外，追尋我們所學的流派承傳，不同派別技術風格也是研究的重要部分。

　　學習動機往往會影響學員的發揮，例如有些人只是要求跟大隊"郁下手腳"，有些人不喜歡學推手及散手，也有些

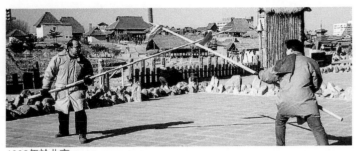

1992年於北京

同學不愛看書，說源流歷史跟自己練拳關係不大。父親一直教導學生成為一個全才，功夫好只是其中部分，武術文化本來就是理論背景加上技術的驗證，更應對歷史及拳理有透徹了解，培養個人的使命感，方為學拳之道。

從吳鑑泉先生南下，傳鄭榮光太師公，再到師公鄭天熊在香港廣泛傳播，授人無數。父親亦克盡己任，有教無類，努力把太極拳的種子遍播，數十年來也有不少弟子獨當一面，承其薪火。

從貧苦家庭出身，因家貧輟學養家，其時仍堅持對武術及文學的追求，多年來從沒放棄學習，最終取得了文學博士資格，期間同時仍在傳授太極拳……這些土壤成就了一位武學大師，今天相對發達的社會，還有人用這些"傻勁"做些低回報的志業的人已不多，希望同道們能堅持發揚太極拳的重任，共勉！

耀邦敬序

徐芷君序

　　知道我父將要出版太極人生路一書，把師公鄭天熊先生和他一生對太極拳之研究和教學作了一個總結；與讀者分享他們在太極道上的心路歷程，實在感到欣慰。

　　父親自小醉心武學，先受祖父的薰陶，及後師從鄭天熊師公後，盡得真傳。1972年得師公允准後開始太極拳的傳播事業，數十年如一日，父親對太極拳領域的研究既深且廣，這包括各家太極拳的特色、源流、歷史、代表人物、拳經、心法理論及太極拳之內容技術；例如拳、刀、劍、槍、推手、散手和內功等各科之練法、用法和心法理論等。教學方面，多年來除了有自己的太極學會外，亦服務於多個政府部門及團體機構，傳人無數，亦接受不少媒體之訪問。父親對學生的要求，首重武德修養，尊師重道，謙厚待人，這些亦是對我們子女和孫兒的身教，他常說太極之道就是人生之道。

　　近年學太極的人多了，動作看似簡單，但難以掌握，不只是記性好，背誦了招式就學曉，從知識層面，練習歷史 、分析用法，教學、陪練。有多少人會用上畢生大部分時間去研究，決心做一件事，必須將注意力投放及堅持，不斷吸收與思考。終生學習是我父的身教，相信此書能給讀者一個好的榜樣。

<div align="right">

徐芷君敬序

二零一九年八月

</div>

以雜誌發揮太極刀劍之招式　演式：徐耀邦、徐芷君

太極拳器械技法熟練後，手到拿來任何隨身物件也可變成了武器，以長雜誌捲摺後可加強擋格及打擊之力量

圖1

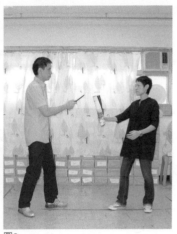

圖2

圖3

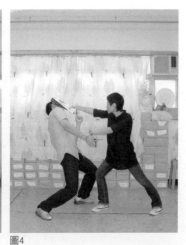

圖4

徐詠詩序

　　50載歲月已佔了人生差不多三分二的時間，經過50載努力奮鬥；成敗得失都已有定論。今日爺爺把他50多年所走過的太極人生路與眾分享，字裏行間；讀者當能體會爺爺數十年在學與教的經歷，在武學道路上，他潛心研究，踽踽獨行。技成後，從最初的業餘教學至後期的發展至全職教學，更要daddy及佩卿大師姐全職協助，更有佩明、佩珍及少芳師姐多位兼任助教，班務發展蓬勃，書中大家亦可見各班之教學情況，但爺爺很少提到他早年學藝的辛酸及早期開班的艱難歷程，尤其是daddy及佩卿師姐未出道時，爺爺多年來都是千山獨行，孤軍作戰的。我覺得有份使命讓各位知道爺爺武學上的成就之餘亦該知道爺爺付出的辛酸和血汗經歷。自我懂事以來，我親睹爺爺二十多年來的努力教學和研究，小時候常隨爺爺和daddy到各班上課，佩卿大師姐從旁協助，覺得爺爺非常忙碌，但不覺得他有疲態，大概是自小練功的成就吧！我和弟弟浩然自小便得到爺爺痛錫，但爺爺早出晚歸，整天都外出上課，而我和弟弟正就讀小學，所以每天早上起來，爺爺已外出上課，晚上睡覺爺爺仍未回來，很掛念爺爺，只有星期日下午或公眾假期才有機會摟著爺爺去吃早餐或下午茶，聽他講故事；兒時的艱苦經歷，習武及求學過程，直至今天我都銘記於心。當時我倆幼小心靈已知道爺爺學藝是非常刻苦，流過不少血汗。及後開班教學，每一班都經過不少困難和多番奔走才成功開班的，爺爺的刻苦經歷亦

正是對我們很正面的身教，知道成功必須要努力。由於每天見面少，所以我和弟弟浩然想出一個辦法與爺爺溝通，就是每晚睡前我們都寫一封信給爺爺，放在他床前，翌日起來又見爺爺的覆信，便滿心歡喜地上學了，數年的書信往來，至今天爺爺都保存著呢！

爺爺在武學上的歷煉，有如一位苦行僧的修持，聽爺爺說他自小貧困，在鄉村生活艱苦，要幫太嬤在農田工作，在太爺的引導下，爺爺非常醉心武術，小時候爺爺對南拳已有一定根基，對武術有相當認識，自追隨鄭天熊先太師父後更是如魚得水，獲太師父傾囊傳授，但期間經歷非常辛苦，每天除了工作，早晚都練功數小時，為了學習，曾轉換多份工作爭取與各同學師兄弟切磋對戰實踐。

爺爺跟一般太極老師不同，他對學生親如子女，親切關懷，耐心教導，有些同學經濟上有困難，只要是努力的好學生，爺爺都盡量幫助，或收半費甚或免費，可惜部分同學都辜負了爺爺的苦心。

爺爺武學上的修為非常全面，他鑽研武學著重體用兼備，把先太師父的武功有系統地發揚光大，由於爺爺經歷艱苦的歲月，所以他傳技都本著有教無類的宗旨，學員遍及各階層及機構團體，包括早年在政府的康體處及後來的康文署、九龍醫院、香港社會服務聯會、社會福利署、明愛機

打虎刀演式

太極刀對槍（徐詠詩、徐浩然）

序

056

徐詠詩序

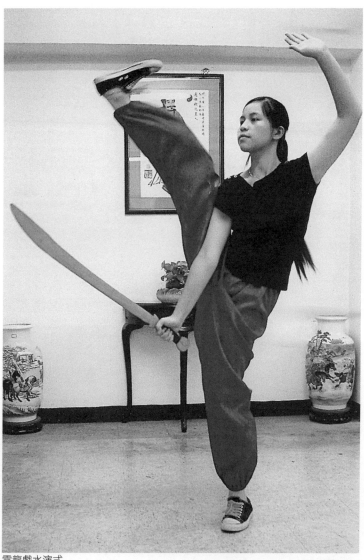

雲龍戲水演式

構、珠海書院及各大醫院；包括聖母醫院、靈實醫院、聯合醫院、嘉諾撒醫院及瑪嘉烈醫院、香港大學醫學院、香港演藝學院、成人業餘進修中心、聖公會康恩園、青松護理安老院、石鐘山小學及漢師藝研專科學校等。學員人數不可以數計，包括政府高官、專業人士、醫生護士、律師、司法界人士、紀律部隊甚至基層及草根，不論什麼身份，在教學上爺爺都一視同仁，無分尊卑，所有學員都能放下身段，虛心受教。爺爺傳技著重武德修為，常言太極之道就是人生之道，先要謙虛，尊師重道才能學好武功，成就越高，越要深藏不露，謙卑待人，所以得爺爺真傳的弟子，都能秉承爺爺的教誨，都能尊師重道，謙厚待人，薪火相傳，延續這條無盡的太極人生路。

爺爺曾出版過先天氣功太極尺全書，編校出版鄭天熊太極武功錄，吳派鄭式太極拳精解，吳派鄭式太極刀劍圖説，與康恩園合著出版不一樣的暴力不一樣的處理等多部著作，爺爺説這本太極人生路應是他最後一本著作了，綜覽全書，就是先太師父和爺爺的畢生經歷，讀者細閱當能有所啟發。

衷心祝願爺爺新著一紙風行，人人受益，健康長壽，卻病延年。我亦會跟一眾師兄弟師姐妹與爺爺並肩攜手，繼續這條延綿不絕的太極人生路，願與各人共勉！

<div align="right">

孫女　徐詠詩敬序

二零一九年九月

</div>

自　序

　　在我過去的著作中都經常提到一個「**緣**」字，這是太極之緣，人生相遇是緣，師徒相遇也是一份緣。五十年是一段漫長的歲月，而師徒之間能維持四十年相敍相知，這份緣彌足珍貴。

　　我自1965年師事先恩師起至2005年恩師仙遊止，我見證了恩師在太極傳播之辛勤灌溉。而相對地，恩師亦見證我四十年來之努力耕耘。恩師生前曾接受不少報刊雜誌媒體採訪報導，但恩師一生之努力和成就及影響，卻未有一本完整之專著面世，自覺有一份使命感，把恩師一生之努力和貢獻記錄下來。而我在這領域亦努力了五十多年，未敢云有何成就，只想把自己的經歷記下讓我弟子徒孫知道努力的方向，明白成功並無捷徑，只有一分耕耘，才有一分收穫。

恩師一生之成就，可概括為四方面：

　　第一，恩師保留太極拳原貌。現今幾乎所有各家太極都有所謂新編套路、競賽套路、簡化套路，我們並不否定這些套路的價值，但若要完整學齊該派太極的內容，已難有全貌了。恩師常對弟子說要保留太極本來面目及內容，當年楊露蟬祖師所學所傳的太極拳械，就是本門今天所傳的原貌，叮囑弟子千百年後都要保持太極本來面目。

　　第二，恩師第二項大成就是把太極普及化。今天全港十八區都有本門太極傳播，這都是恩師的功勞。1974年，政府

成立了康樂體育事務處，太極是其中一個主打項目，當年康體處要員如祁仕維、梅美雅、容德根、李立志、趙炎信、胡偉民、羅永德、黃黎月平等人與恩師合作，請恩師負責培訓太極師資，服務全港十八區清晨太極班，恩師就是這樣把太極拳普及化。

第三，恩師第三大成就是把太極拳之技擊實戰能力發揮。坊間不少人仕都認為太極拳只適宜健身，沒有技擊價值。恩師自得叔父鄭榮光先生傳授太極拳械及內功後，再從師於齊敏軒先生，得傳太極實戰散手及內功心法，技臻化境，為證所學更參與港台澳之擂台賽以四十比零之絕大比數勝台灣三屆冠軍，接受挑戰更是不計其數。所訓練弟子參與擂台搏擊賽事，更是成績驕人，連奪多屆冠軍及亞、季軍。恩師一生除教授普羅大眾健身太極拳外，更著重培訓太極實戰選手，弟子遠至歐美世界各地，受惠人數當在百萬以上。是當今太極拳實戰之實踐者，成就之高，聲譽之隆，當世無出其右。

第四，著作等身。恩師身體力行，親身感受到太極拳的好處及其技擊價值，本著普及發揚，承前啟後的宗旨，先後出版多部著作，包括：1956年出版之**《太極拳玄功釋義》**、1965年出版**《太極拳精鑑》**、1976年出版**《太極拳述要》**、1990年出版**《太極刀劍槍》**、1996年出版**《鄭天熊太極武功**

錄》（由我負責編校及弟子示範。）、2001年出版**《太極拳功三百問》**、2002年出版最後一本著作－**《健身太極拳》**等，前後共出版七本著作，而每本都得到廣大太極拳愛好者及弟子徒孫們支持，多本經已絕版多時。

恩師一生之功業及成就，實難在本書盡窺全豹，況且以弟傳師，予人主觀一點，但本著我手寫我心，把恩師多年之努力平實道來，冀望能得到太極拳愛好者的支持，於願足矣。

我於2008年出版了**《吳派鄭式太極拳精解》**，2009年出版了**《吳派鄭式太極刀劍圖說》**，十年後的今天再出版此書，應是在太極事業上作一總結了。惟上述二書坊間已售罄多時，向隅者眾，同學只能到我學會購買。所以本書第七章轉載了太極拳精解內之技擊篇，及刀劍圖說的女弟佩卿之文章「記恩師太極耕耘點滴」等，都是極具參考價值的。

最初我的計劃是出版一本恩師之傳記，但弟子們亦希望我把多年在各領域之努力記錄成書，讓他們知所問津，作為指路明燈。最後我決定把兩者內容合而為一，亦一沾恩師之光彩，寫成這本飽歷滄桑之**《太極人生路》**。

本書得以完成，歷時四載，承蒙各前輩師長友好題詞惠序，更感謝超媒體王淑蓮小姐協助印刷出版發行，女弟佩卿及小兒耀邦再於百忙中抽暇編校及設計，無限感激。

限於作者水平，本書不足之處頗多，謬誤難免，冀望拋磚能引玉，弄斧必要到班門，衷心期盼海內外方家前輩，大雅君子不吝賜教，是所厚望也。最後祝願世上愛好和平的人，都能健康長壽，卻病延年。

二零一九年　徐煥光謹序於香港

上　篇
先恩師鄭天熊先生的太極人生路

·

第一章
鄉間童蒙時代，初窺武術門徑

鄉間童蒙時代，初窺武術門徑

鄭師於中山三鄉建立之太極山莊（天熊山莊）

先恩師鄭天熊先生生於一九三零年，乃廣東中山三鄉人仕，祖籍福建莆田，遷至三鄉已歷數代，三鄉乃魚米之鄉，但鄭氏先祖遷至三鄉時頗為荒涼，後經數代開發，皆務農為業。日間耕作，晚上沒有太多娛樂，有或閒話桑農、有或讀書寫字、有或練武強身。鄭師小時候亦不例外，除跟父輩讀書外，便隨鄉中父輩習洪拳，時鄉中一位名叫林佩的，曾隨武師習洪拳多年，孔武有力，身材高大，鄉人均以林教頭稱之。某天林佩因小事與一流氓口角，各不相讓，繼而動武，但林佩似乎使不出所學拳技，而流氓則盲拳打死老師傅，結果林佩被流氓所傷。鄭師年紀雖小，但總是想不通，何以一個孔武有力且曾習武多年的壯漢竟敵不過一個流氓。詢之父輩，父輩謂林佩雖習武多年，只是自己練習，雖拳風虎虎，卻未嘗實戰，故一遇亂拳，便無從招架。反觀流氓，雖對武

術略懂一二，但平時好勇鬥狠，經常與人打架，打鬥經驗豐富，所以林佩便被其亂拳所傷。鄭師聽罷，恍然大悟，知道武術之道光練不足，還需實戰才行。這對鄭師日後於武術之鑽研有莫大的啟示。

1936年，鄭師族叔鄭榮光師公回鄉祭祖，榮光師公乃香港成功商人，在港時曾先後習太極拳於趙仲博及趙壽川先生，後吳鑑泉先生因日本侵華戰事南下香港，榮光師公正式拜鑑泉先生為師，盡得真傳，榮光師公回鄉祭祖時見鄉中人多練洪拳或剛拳，便對鄉中父輩說練剛拳容易打架生事端，最好教他們練太極拳。除自己可以強身外，日後教太極拳亦可養家糊口，因習太極拳之人多在社會上事業有成。鄭師聽罷已立下他日有機會便隨叔父習太極的心願。

早年於太極山莊亦建有太極臺，為筆者與眾弟子籌建，可於臺上練功及表演。圖為筆者與鄭師攝於太極臺前。

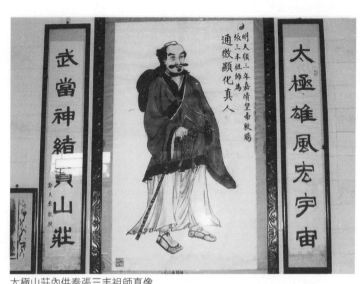

太極山莊內供奉張三丰祖師真像

與眾弟子探訪鄭師於太極山莊

上 篇
先恩師鄭天熊先生的太極人生路

•

第二章
初到香城，師事权父鄭榮光先生

二

初到香城，師事叔父鄭榮光先生

鄭榮光先生內功表演

約1939至1940年間，鄭師隨父親抵港，探望族叔榮光師公及其兄長，也曾至吳鑑泉先生授拳處拜訪開始接觸太極拳，但時間不長。1941年，日本攻佔香港，榮公師公及鄭師一家大少亦一起回鄉，鄭師繼續太極拳練習。翌年，榮光師公先回香港，淪陷期間，鑑泉先生亦回上海。1945年，日本投降，鄭師等再到香港投靠榮光師公，再苦練太極拳、器械、推手及內功，經常與同門推手及測試內功。惟鄭師心裡總是有個疑問，太極拳演練時軟棉棉，遇到拳風虎虎的剛拳時，怎樣應付呢？太極既名拳，一定有其技擊價值的，況且拳經說：「人不知我，我獨知人，英雄所向無敵，蓋皆由此而及也」。心想太極拳一定有些奧妙高深的技術和學問，自己未知或未學的。雖心存疑問，經數年間的不斷苦練，太極拳根基已相當不錯。

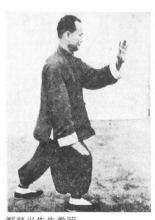

鄭榮光先生拳照

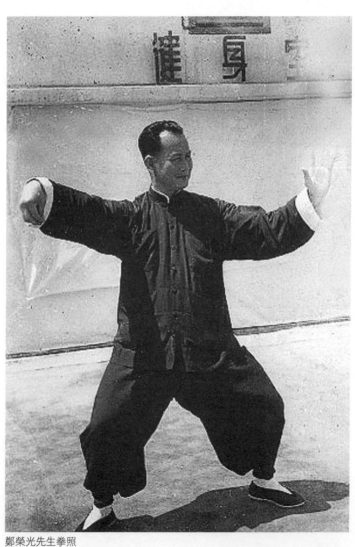

鄭榮光先生拳照

上　篇
先恩師鄭天熊先生的太極人生路

•

第三章
山登絕頂，再受教於齊敏軒先生

三

山登絕頂，再受教於齊敏軒先生

　　1946年，榮光師公收到趙壽川先生來信，謂有位摯友齊敏軒居士將漫遊至港，請榮光師公一盡地主之誼，照應一下。齊敏軒先生為河南懷慶府人仕，為王蘭亭弟子、淨一大師之傳人，精嫻太極內功及實戰散手，虔誠禮佛。抵港後，榮光師公囑鄭師好好隨齊居士學習。齊氏授徒一絲不苟，非常嚴厲，授鄭師內功心法及陽段，及對戰實用散手，時榮光師公亦有不少弟子從學於齊氏，惟多經不起齊師之嚴厲及摔撻實戰之苦，獨鄭師刻苦堅毅，日夜追隨，苦練對戰不絕，盡得齊氏真傳，歷時兩年，技更精進，方悟武學之道掌握招式動作後，必要經過不斷實踐對戰，方能臨危不亂，學以致用。未幾，齊氏見鄭師學有所成，亦離港漫遊名山大川而去。

　　之後鄭師一方面苦練不輟，一方面協助榮光師公教務，包括榮光健身院，各街坊福利會、南華體育會及基督教青年

鄭師內功表演（圖為美聯社記者Mr. Len Lefkow向鄭師揮拳）

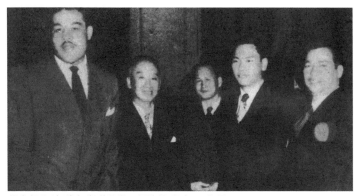
榮光師公(中)當年與世界拳王祖路易氏(左一)合照

會等。在各班當助教或主教期間，鄭師都遇到不少挑戰，而鄭師太極實戰之名，亦不脛而走，咸稱實用太極，鄭師更累積不少實戰經驗，有利他日後發揚實用太極。但我要強調一點，鄭師一生雖遇到不少挑戰，但都是被迫而應戰的。有些在榮光健身院有人登門踢館，多次為師門被迫應戰，有些只練健身的同門在公園練拳被人欺負而被迫出頭應戰。在南華體育會教班時遇到挑戰較多。鄭師告誡門人，拜師誠條列明不得恃技凌人，得技要鋒芒不露，禁結匪類，技越高修為更越高，方臻大成之境，師事齊敏軒居士，使鄭師更上層樓，技臻化境。

1951年秋，當年世界拳王祖路易抵港訪問，一次榮光師公跟記者閒聊時說，他的內功可以承受祖路易向其腹部打三拳，當時中西報均有報導。當時，香港體育界聞人、精武體

1956年，先恩師出版第一本著作，
並親自示範全套太極拳

育會創辦人陳公哲先生帶領榮光師公及中西記者至酒店與
祖路易會面，祖路易因自己已是世界拳王，沒有必要比試而
告吹。

　　一星期後，一夥外籍記者造訪榮光師公，包括有《體育
周報》記者標峰，《先鋒論壇報》記者藍德，《美國之音》
記者畢頓及著名作家杜樂、文士葛野等。會面後，一起赴英
京酒家敍談。藍德請求試太極內功，榮光師公請鄭師讓他們
試。鄭師欣然答允，藍德等輪流運拳猛擊，鄭師不但毫不動
搖，各人反而受其內勁震傷，至此各人大為驚嘆，說如非親
身經歷，實無法體會。於是一起拍照留念盡歡而散。

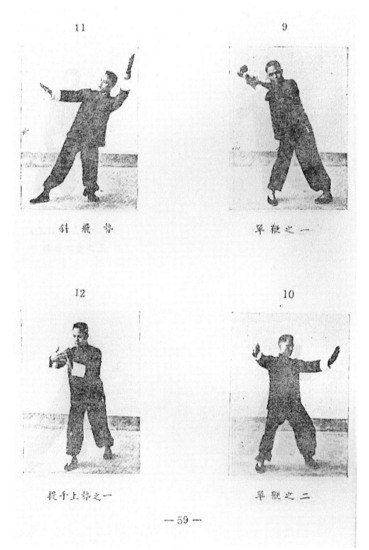

11

斜飛勢

9

單鞭之一

12

提手上勢之一

10

單鞭之二

— 59 —

鄭師在太極拳玄功釋義示範之拳照

上　篇

先恩師鄭天熊先生的太極人生路

•

第四章

證所學，征戰擂台

證所學，征戰擂台

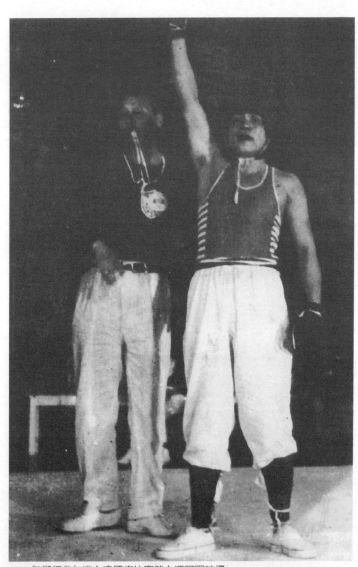

1957年鄭師參加港台澳國術比賽勝台灣冠軍時攝

1957年，台灣舉辦港、台、澳國術大賽，邀請港、澳國術好手赴台參賽。鄭師當時雖已授拳多年，但為證所學毅然報名參賽，由於鄭師在港已身經百戰，故台港人仕均對其看高一線，認為是熱門人選。首天賽事，港澳戰將均相繼敗陣。而鄭師之對手余文通乃少林拳好手，且為三屆冠軍，實力不容小覷，但余氏以自己為冠軍，頗自負且有輕敵之意，揚言第一回合便可打倒鄭師。鄭師眼見港將相繼敗陣，已有替港爭回一點體面之意，且見余氏高傲自負，更燃起鄭師之鬥志。戰事開始，以余氏體重達一百六十四磅，而鄭師只一百四十八磅，相對懸殊，故鄭師已心中盤算戰略不會與其硬碰，決定以柔制剛，伺機取勝，果然余氏先發制人，瘋狂搶攻，鄭師以靜制動，左閃右避，看準機會連消帶打，以撲面掌手法變為拳法，擊中余氏之鼻，鮮血溢出，鄭師得勢不饒人，連環搶攻。然余氏亦久經戰陣，視流血為常事，繼續頑鬥，但已稍怯，動作亦稍慢。繼續對戰，鄭師看準一機會箍抱余氏之腰欲摔撻余氏落台，余氏雖處劣勢亦緊抱鄭師不放，結果雙雙落台，然鄭師將余氏壓住，公證叫停，鄭師得兩分。

　　再作戰，鄭師連環使出太極招式如撲面掌、提手上勢，皆為余氏避過，鄭師見其只顧上路，於是一影手，以倒撬猴把余氏絆跌，又得三分。之後再多次以擺蓮等動作把余氏掃

跌，再獲三分。其間鄭師稍一不慎，為余氏之拳擊中鼻部，血涔涔下，時雙方皆若血人，但鄭師戰意高昂，且久經實戰亦視出血為閒事，繼續伺機搶攻，再以扇通背擊中余氏，余氏在劣勢下拉鄭師一齊倒下，但鄭師亦把其壓住又獲兩分，時第一回合已完，成績是十比零，鄭師佔優。

　　休息兩分鐘後，第二回合開始鄭師以自己佔上風，欲採游鬥，然余氏以自己績分落後，求勝心切，甫開始便瘋狂進攻，拳如雨下，鄭師亦中多拳，鼻血再流。鄭師殺得性起，再與其埋身摔撻，多次把余氏摔落台下，又得三分，之後再多次以擺蓮掃跌余氏。余氏老羞成怒，竟違例握鄭師之咽喉，鄭師高舉雙手向公證人示意，豈料公證人竟視若無睹，余氏更以指戳鄭師雙目。鄭師雙目隨即流血，時四座觀眾皆喝倒彩，罵聲四起，而第二回合亦告終。此回合余氏更失分二十三分之多，而鄭師鼻和眼皆傷，形勢亦險峻，雖仍戰意高昂，但已呈疲態，反觀余氏愈戰愈勇，有如猛虎出柙，希望狂攻下把鄭師一舉擊暈，取得最後勝利。惟余氏因求勝心切，手法已亂，鄭師知己知彼，以靜制動，連擇余氏多次，最後並將余氏擊倒在地，三回合戰事已完，鄭師獲空前大捷，博得全場掌聲。事後港台報章評論皆稱鄭師太極造詣高超，真正能發揮太極拳之精髓，更向世人說明太極拳具極高之實戰能力。

上　篇

先恩師鄭天熊先生的太極人生路

·

第五章

春風化雨，作育英才，滿門翹楚

春風化雨，作育英才，滿門翹楚

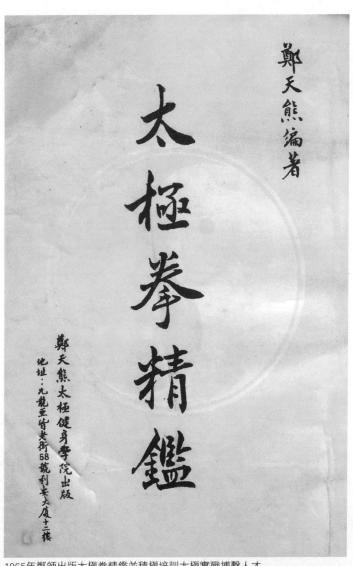

1965年鄭師出版太極拳精鑑並積極培訓太極實戰搏擊人才

　　經過台灣擂台之戰，鄭師向世人展示太極拳在擂台上及擂台下之實戰能力，經此一役，鄭師能戰之名在港台澳不脛而走。鄭師早於1952年已創立自己的太極學院，開始傳技，經台灣一役回港後，鄭師決定把實戰太極發揚光大，正式擴充鄭天熊太極學院。分兩大類別教授，若只求強身健體，或上了年紀的只教授他們健身太極拳，進而旁及刀劍、推手等練習，而年青力壯而又欲習太極搏擊的，便嚴加訓練，先掌握太極拳之基本招式訓練，進而進行實戰對搏，鄭師更絕不欺場，親自訓練及與學員對打。我在拙著《吳派鄭式太極拳精解》提到鄭師訓練非常嚴格，至高階後期更好像敵人一樣，攻勢如狂風驟雨，往往迫至學員手忙腳亂，無從招架。目的是要訓練學員如真打一樣，與及消除怯敵的心理，所以每天上課都要練習基本招式拳法和實戰對打，門下弟子均獲益良多，能征慣戰。

五

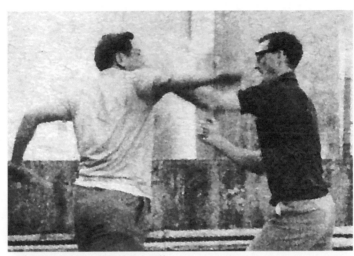

太極實戰搏擊訓練（英籍弟子金馬倫）

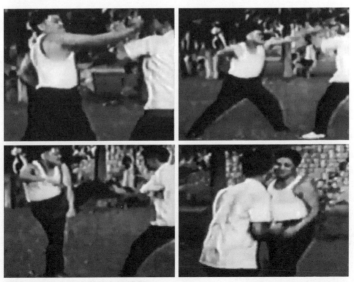

鄭師經常親自訓練學員實戰搏擊

上篇　第五章　春風化雨，作育英才，滿門翹楚

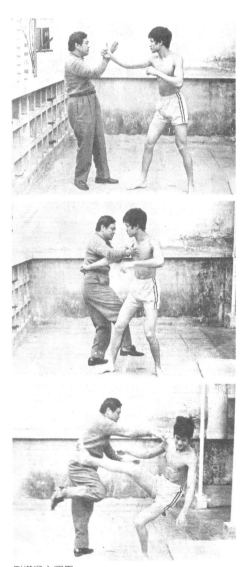

倒攆猴之運用

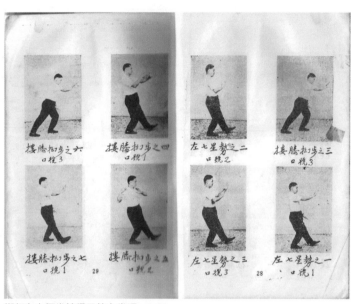

鄭師在太極拳精鑑示範之拳照

鄭師接受亞洲電視養生之道伍卓琪醫師之訪問 — 談太極養生

上篇　第五章　春風化雨，作育英才，滿門翹楚

上　篇

先恩師鄭天熊先生的太極人生路

·

第六章

戰績輝煌，名揚中外

戰績輝煌，名揚中外

1969年11月，星加坡舉辦第一屆東南亞國術大賽，邀請本港各派武術團體派隊參加。鄭師以自己征台回港後，教授實戰太極十多年，已有一定之成績，亦想藉這次機會，讓弟子們吸取出戰經驗，亦驗證自己所學，故決定參加。當時計有蔡李佛隊、香港國術聯隊、天熊太極拳隊、天天體育會、詠春體育會等共五隊。經過數月的集訓後，鄭師之天熊隊的陣容包括：領隊吳炳、教練黃洪、幹事戴德、隊員有胡鏡忠、譚潤明、曾興華、何超餘、吳煥堂、李天鵬、鄺暖渠、雷振河。鄭師當時亦有意報名參加的，所以他把教練之職讓給黃洪，可是抵達星加坡時，才發覺大會要規定戴頭盔面罩、身體護甲。穿戴起來好像太空人一樣，影響技術之發揮。鄭師認為穿戴這樣的戰袍裝束，年富力強的較適合，而年紀大及憑技術取勝的則較難發揮，故決定退出比賽，改由弟子們出戰。選出何超餘、曾興華、李天鵬、胡鏡忠、吳煥堂五人上陣。三天之內，太極選手連勝五場，第六場由李天鵬出戰沙磱越選手林德隆，林德隆乃沙磱越著名拳師，驍勇善戰，且氣雄力沛，一開始便向李天鵬猛攻，而李天鵬不與其硬碰，游走閃避以消耗其體力，在第一回合末段時，李天鵬看準一個機會把林德隆推倒，但林德隆卻在倒下時抓著李天鵬之護甲，故兩人雙雙倒下，但李天鵬壓著林德隆。按大會賽規，兩人一齊倒下，在上的會得分。但其實當時林德隆

（1）郭天熊（2）何超餘（3）吳焕堂（4）李天鵬（5）譚潤明。

一九六九天熊拳院選墨參加東南亞拳賽之五選手甜春興焉、何超餘、吳焕堂、李天鵬

1969年天熊太極學院參加拳賽之選手

吳焕堂示範太極散手搏擊

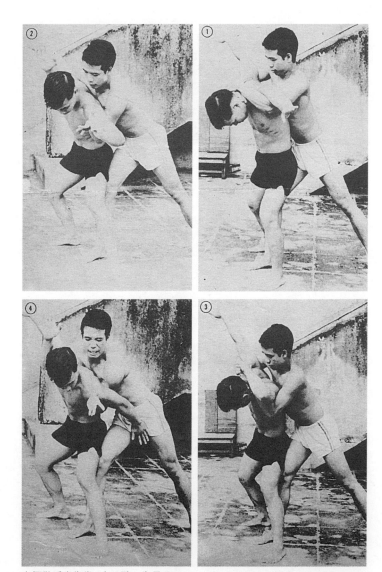

太極散手自衛術 (李天鵬，朱長旺)

倒下時，因後腦著地，已暈過去，李天鵬以為其詐敗，加上面罩遮了其面部，李天鵬不以為意提起右手欲再打下去，欲把林德隆擊暈，可是公證喝止，判李天鵬敗，謂其對手倒地暈厥仍繼續進攻，反判林德隆勝。當時領隊吳炳、教練黃洪提出抗議，認為裁判不公，李天鵬並非刻意攻擊，抗議不果後，吳炳宣佈全隊退出，離場抗議。當時詠春派領隊鄧生曾出面調停，請鄭師著弟子繼續作賽，後鄭師以當時吳炳為領隊，黃洪為教練，自己只算是隊員，既然已作出決定，自己不便越權強令他們改變的。

　　回港後，鄭師深感後悔，認為領隊處理這事不妥，過於衝動，以一個選手之錯誤舉動，而要其他選手都棄權，剝奪了其他四位選手奪標的機會，損失的還是自己這一隊。所以鄭師致函星加坡賽會道歉，並以此為鑒。

　　經過這次比賽，天熊太極隊雖然中途退出，但他們連勝五場，鄭師實用太極拳技已為東南亞各地人士所認識，紛紛函邀鄭師派高足弟子前往任教，傳揚實用太極。鄭師在徵得這次參賽選手同意後，遂派曾興華前往吉隆坡任教，而李天鵬則應聘前往新加坡任教。

蹬腳應用示範（賴海良，江漢和）

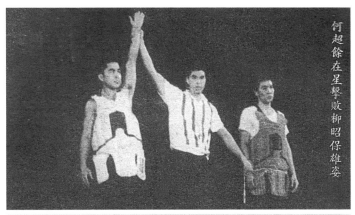

何超餘在星擊敗柳昭保雄姿

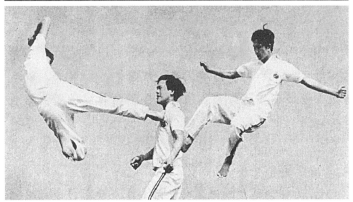

陳沃夫表演太極內功

　　1971年，台灣舉辦東南亞國術大賽，鄭師率領弟子參與
其盛。成績非常優異，計陳沃夫獲重量甲級冠軍、何超餘獲
中量甲級冠軍、朱遠圖獲輕量乙級冠軍，成績高踞首席，並
獲全場總冠軍，再一次證明鄭師訓練之實用太極能發揮於擂
台上下，獲得高度評價。

六

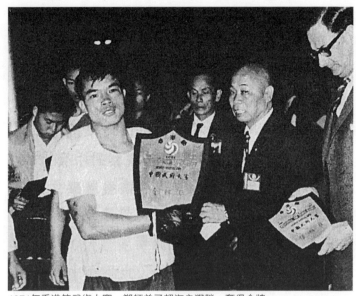

1971年香港節武術大賽，鄭師弟子賴海良獲勝，奪得金牌。

　　1972年，鄭師為了更規模地推廣太極拳，與門人等成立了香港太極學會，一方面重點培訓健身太極師資人材，另一方面更積極培訓太極實戰搏擊人材，各科師資畢業均獲頒授證書。而當時香港武術界亦開始注重擂台搏擊比賽，各門各派均訓練門下選手，希望有機會參加比賽，一則吸取實戰經驗，二則可替師門增光。1971年及1973年，香港政府亦籌辦了香港節，有各式各樣的活動，而其中亦有香港節武術擂台大賽，由香港國術總會主辦，而鄭師亦挑選成績優異之受訓選手參賽，每次均成績優異，共獲得三面金牌。

1973年，馬來西亞華人武術總會舉辦東南亞國術擂台賽，亦邀請東南亞國家地區派選手參加。鄭師本著發揚實戰太極的精神，不論有沒有賽事，平時都保持嚴格之訓練。這次有機會參賽，亦積極集訓選手，共挑選了四名選手參加，各弟子亦不負所望，獲得輕甲級冠軍及季軍，和輕丙級季軍三項殊榮，而其中獲得輕甲級冠軍的弟子為鄭增強。

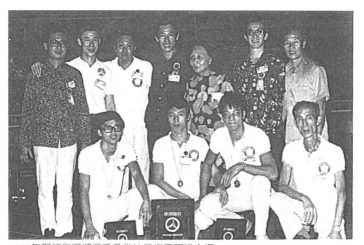

1973年鄭師與獲獎選手及當地武術界同道合攝

六

鄭師教授「太極拳」女主角施思太極拳

　　1974年，香港邵氏電影公司開拍一套「太極拳」的電影，並邀請1971年東南亞國術大賽冠軍陳沃夫任主角，另一女主角為邵氏女星施思。鄭師應邀擔任該片之太極拳顧問，設計太極武打招式，教授女主角施思太極拳，並在電影片首示範太極散手搏擊。

上　篇

先恩師鄭天熊先生的太極人生路

·

第七章

普及發揚，全民太極，再闖高峰

七

普及發揚，全民太極，再闖高峰

　　1975年底，1976年初，香港教育司署康樂體育事務組討論舉辦清晨太極班，免費讓香港市民在公園學習太極拳，促進身體健康。他們要找一位在太極派有聲望、地位、有合法牌照、組織能力強、有責任心、熱心公益且沒有犯罪記錄的人來協助他們開辦，結果找到鄭天熊老師。鄭天熊老師即與總監祈士維、總主任梅美雅，高級主任容德根、主任李立志會面。見面後，鄭天熊老師並不急著答應，他提出先要找一批懂太極、有文化、有職業、熱心公益、有責任心、沒有犯罪記錄的人來集訓，培養師資。他們認為鄭老師的想法很好，便發出聘書，聘請鄭天熊老師作為太極師資訓練的教練。回來後，鄭天熊老師開始物色太極班師資人選，很多朋友對鄭天熊老師說：「你門徒甚眾，現在你免費教人練太極拳，豈不是搬起石頭砸自己的腳？」鄭天熊老師說：「我不這麼想。如果我不去做這件事，他們也會找別人去做。如果

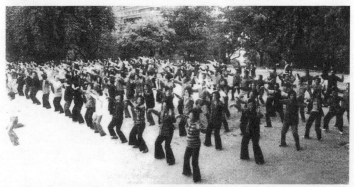

70年代九龍公園清晨太極班

別人把這件事做不好，對太極拳的事業有很不好的影響。如果我把這件事做好了，提高了太極拳的影響和地位，一樣會有更多人來找我學拳的。這種有利於社會又

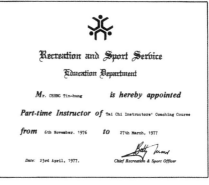

一九七七年教育司署康樂體育事務組聘鄭師為太極師資訓練班教練聘書

有利自己的事情為什麼不去做呢？」鄭天熊老師找到一批志同道合的太極同門後，便開始培訓他們集體教授的方法，對學習太極拳的市民的態度；對處理教務的方法；對急救運用的方法，對有關部門的聯系等，短期訓練好了便開班。第一天，在九龍公園已有500多人報名參加，情況踴躍。開班後，香港教育司署康樂體育事務組發出證書，聘請鄭天熊老師任清晨太極班的監督，每天早上派一名職員載鄭天熊老師到各個太極班巡迴視察。在鄭天熊老師和他的門人的努力推動下，清晨太極班一路發展到香港、九龍、新界、離島都有很多人參加。到現在，參加太極班學習的香港市民已達幾十萬人次。當時香港的市民說，香港政府部門最好就是做了這一件事。初辦太極班那年，港督麥理浩爵士還邀請鄭天熊老師及全體清晨太極班的教師到總督府參加園遊會。

七

1976年秋天，香港跆拳道協會會長王祖耀醫生與朋友吳坤松先生等到訪，王醫生是香港極有名氣的心臟專家，他的跆拳道是韓國高手金福萬親自傳授的。經朋友介紹後，談論起太極內功，王醫生要讓他試試，鄭天熊老師便讓王醫生向腹部打了六拳，打完後，王醫生在檯上寫了一張六千元港幣的支票給鄭天熊老師，作為發揚太極拳的費用，鄭天熊老師接受後說：「我讓幾百個人試過，王醫生的拳勁是最厲害的一位。」大家相互談笑，盡歡而別，以後成為朋友，互有交往。

1976年，於星加坡舉行之第四屆東南亞武術大賽中，鄭師弟子獲甲級亞軍及中丙級殿軍。1978年與香港武術同寅陳秀中、黃淳樑等成立香港功夫總會，並當選會長之職。

要述拳極太
TAI CHI
TRANSCENDENT ART

著編熊天鄭
CHENG TIN HUNG

· 版出會學極太港香 ·

1976年鄭師出版了「太極拳述要」，亦親自示範全套太極拳動作，內容較前著更充實，之後二十多年已再版多次，且為各門下弟子及十八區政府清晨太極班必選之教本。

自序

太極拳於動中求靜，是精神與動作結合之運動，對人體健康與精神修養，其優良效果。而動作柔和，姿勢優美，適合男女老少練習，故頗受歡迎，學者日眾，至今已蔚然成風。

太極拳在學術上之研究價值，固有其優點，因太極拳以借力化力為主，技術先進，合乎科學。

本書目的在於對太極拳作較為具體之介紹，與予人正確之認識。筆者承先人遺教，盡一己之力，淬礪斯道，於今三十餘年，自慚不敏，未臻完善。是書之作，冀為太極拳宣揚而推進此項有益身心之運動耳，非敢自炫。海內君子，賜予教之，幸甚幸甚！是為序。

一九七六年三月二十一日 鄭天熊於九龍

鄭師在太極拳述要之自序

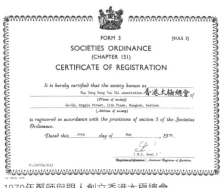

1979年鄭師與門人創立香港太極總會

本會响應華僑日報救貧助學運動

在修頓舉行功夫義演大會

15

1979年鄭師弟子於功夫總會主辦之擂台賽獲兩面金牌

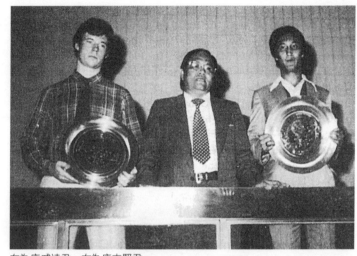

左為唐戚達君，右為唐志堅君

　　1980年四月初，馬來西亞華人武術總會舉辦國際華人武術比賽，鄭師率領門人金牌選手二人，代表香港出賽，轉戰檳城、怡保、芙蓉，在首都吉隆坡決賽，唐戚達獲超重量級冠軍；唐志堅獲中量乙級冠軍。在比賽完後，受到南洋各地太極派同人的祝賀，返港後也受到盛大歡迎。鄭師返港後即受到北京中國體育部部長李夢華的邀請到北京訪問。四月十六日到達北京，同行的有廣東省政協委員李汛萍等好幾位。當時鄭師提議中國舉辦國際性的中國武術比賽，讓全世界千千萬萬愛好中國武術的青年來中國參加競賽和訪問，增進友誼，《提議書》由北京葉大衡先生轉呈。鄭師完成為期八天的訪問後隨即返港。

1980年四月唐戚達獲超重量級冠軍時攝

1980年四月唐志堅獲中量乙級冠軍時攝

在80年代後，鄭師受到歐洲太極門人的邀請，前往講學三次，亦到澳洲講學兩次。講學內容涉及太極拳與《易經》理論的關係；太極拳與道家學術的關係；以及太極拳的技術示範，講學受到與會人士的熱烈歡迎及好評。全世界五大洲二十多個國家的人士都曾來港隨鄭師學習，研究太極武功，當中很多學生回國後也開始教授太極拳，把太極拳傳播到世界各地。

上篇　第七章　普及發揚，全民太極，再闖高峰

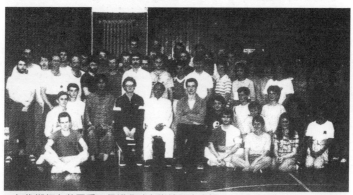

80年代鄭師在英國愛丁堡講學時與當地門人合攝

英國愛丁堡大學運動室講學

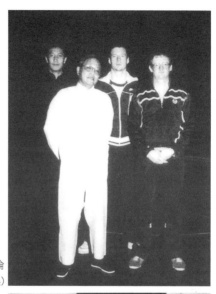

唐志堅，唐戚達，金馬倫
（後排左起）

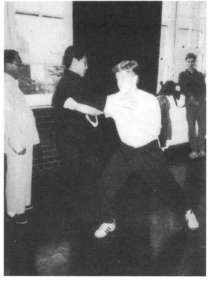

倒攆猴應用示範
（唐志堅，史提夫）

七

USD TRAINING SCHOOL

Know-the-Sport Series　1988/89
Tai Chi

Date : 22 September, 1988

Venue :　Shatin Town Hall

'Know-the-Sport' Series 1988/89
Tai Chi

Tentative Programme

Date : 22 September 1988
Time : 9:00 a.m. to 12:30 noon
Venue : Lecture Room, Shatin Town Hall.

Time	Programme	Speaker/Co-ordinator
0900 - 0915	Registration	
0915 - 1000	Lecture 1 - What is Tai Chi - The advantages of Practising Tai Chi Chuen - The standard of Practising Tai Chi Chuen - Mass coaching of Tai Chi Chuen	Mr. CHENG Tin-hung
1000 - 1030	Lecture 2 - The history and development of Tai Chi Chuen - Different schools of Tai Chi Chuen and their characteristics	Mr. TSUI Nam-shan
1030 - 1045	Break	
1045 - 1115	Practice YOUNG School WU School XIEN School CHIN School	Mr. TSUI Nam-shan Mr. CHENG Tin-hung and other coaches
1115 - 1200	Lecture 3 How to organise a Tai Chi Class	Mr. YIP Shek-kong
1200 - 1230	Evaluation	

1988年鄭師應市政總署訓練學院邀請主講及教授太極拳

太極刀劍槍

**TAI CHI
SABRE SWORD SPEAR**

鄭天熊編著
Cheng Tin-Hung

太極山莊出版
地址：中山市三鄉鎮

1

1990年，鄭師出版「太極刀劍槍」，並親自示範，內容充實，圖文並茂。

太極刀圖譜

DEMONSTRATION OF
TAI CHI SABRE

鄭天熊師傅演式
Demonstrated by
Sifu Cheng Tin-Hung

門人唐戚達翻譯
Translated by
Sifu Dan J. Docherty

Editing Consultants 編輯顧問：門人涂煥先博士
Sifu Tsui Woon-Kwong (PH.D.) 門人何顯貴律師
Sifu Ho Hin-Kwai (Solicitor) 門人唐志堅先生
Sifu Tong Chi-Kin 門人哥頓先生
Mr. Gordon McEwan

門人李慧珍整理
Arranged by
Sifu Li Wai-Chun

門人黃志明編輯
Edited by
Sifu Wong Chi Ming

㉕

卸步撥刀
Withdraw to divert with the sabre

㉗

左掛金鈴
Hanging the golden bell on the left

㉖

分心刺
Pierce the heart

㉘

推窗望月
Push open the window to watch the moon

70

「太極刀劍槍」內頁

截劍式

Intercepting the sword style

上步遮膝

Step up to protect the knee

犀牛望月

Rhinoceros watching the moon

回身點　　　　之一

Swivel and dot　　　　1

111

七

114

上篇　第七章　普及發揚，全民太極，再闖高峰

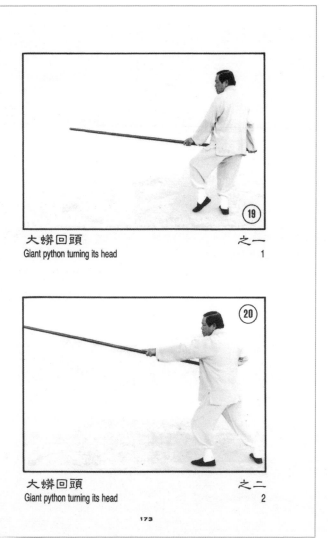

大蟒回頭
Giant python turning its head
之一
1

大蟒回頭
Giant python turning its head
之二
2

173

「太極刀劍槍」內頁

1990年，鄭師與總會同寅應邀赴廣州參加穗港太極推手比賽，本會選手黃國龍、鍾國光及劉玉明均奪得亞軍。回港後，旋即於沙田美林體育館舉行本港選手選拔賽，準備參加1991年太極總會主辦之國際推手大賽。

1990年穗港太極推手比賽

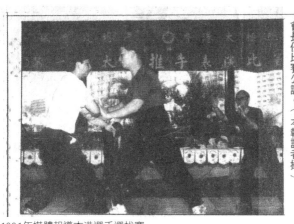

四點十一至三十三分，於旺角弼街五十二
十號十二樓香港太極總會。（奕）

圖：香港區舉行選拔賽情形，徐煥光
會長任比賽公証。（本報記者攝）

1991年媒體報導本港選手選拔賽

七

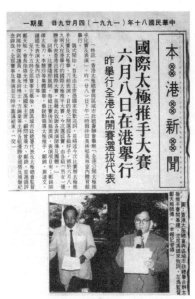

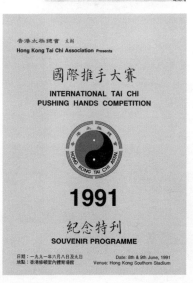

1991年是香港太極總會最光輝的一年，因這年太極總會獨力主辦了一次國際太極推手大賽，參加的國家地區包括：美國、澳洲、加拿大、中國廣州、法國、德國、英國、馬來西亞、蘇格蘭、瑞典、香港等十四個國家及地區，賽事於修頓室內場館舉行，一連三天，獲得一致好評，圓滿成功。

·香港太極總會會長徐煥光公佈一九九一國際太極推手比賽詳情。

三七三。（奕）
圖：國際太極推手大賽香港選拔賽時，一對外籍人士進行比賽爭出綫權。（本報攝）

七

1991年6月8日筆者於國際太極推手大賽開幕禮致詞，並講述是次比賽之籌備
過程

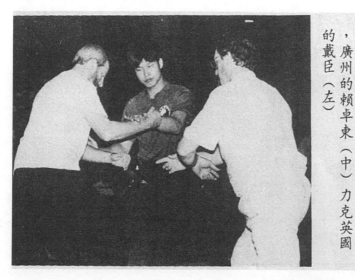

，廣州的賴卓東（中）力克英國
的戴臣（左）

上篇　第七章　普及發揚，全民太極，再闖高峰

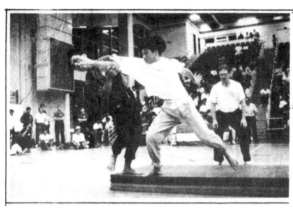

● 廣州隊的鍾耀光（左）在中丙級別賽事中，打敗香港B隊張新強，而獲得甲級，對手將會是香港伍錦祺。

級。

今日下午二時續在餘下賽事，以定出最後賽的優勝者，而各級別開。

今天日報　一九九一年六月十日

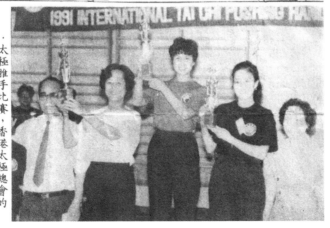

· 太極推手比賽，香港太極總會的歐佩華奪得女子輕甲級冠軍。

體育研習 ——太極

日期：一九九二年七月三日（星期五）

時間：上午九時至下午五時

地點：市政總署訓練學院

課程表

時間	項目	主講者
9.00 —9.15 AM	報列	
9.15 —10.15 AM	太極哲理與太極拳	鄭天熊
10.15 —10.30 AM	回答問題	
10.30 —10.50 AM	休息	
10.50 —11.30 AM	示範太極方拳及太極圓拳	
11.30 —12.15 PM	太極拳歷史及推廣，計劃 香港太極總會簡介 回答問題	
12.15 —2.00 PM	午膳	
2.00 — 3.15 PM	太極拳輔助運動 初級太極拳班課程大綱 太極導師職責 太極拳，太極劍，推手示範及實習	
3.15 —3.35 PM	休息	
3.35 —5.00 PM	放錄映帶	

1992年鄭師再應市政總署訓練學院之邀請，再度演講及示範太極拳

太極哲理與太極拳　　鄭天熊

　　本港很多人都喜歡練習太極拳，作為強身健體之用。近年歐美各國人士，亦同樣喜歡練習太極拳，例如在英國各大小城市，均有太極班設立，參加人數極眾，而研究認真，進步極快。

　　太極拳的起始，源於道教道家道家修煉，首重靜心養性，有避塵囂，各隱居於深山峻嶺，渺無人跡之地，而地處荒僻，運輸不易，補給困難，因而營養不足，加以氣候環境惡劣，野獸侵襲，體質素弱者更易感染疾病，而醫療缺乏，乃發展適合需要之武術，作為強身健體之需，與抗拒野獸之用。

　　太極拳是依據太極哲理創作的。太極的出處，最先見於易經繫辭第十一章有說：「易有太極是生兩儀」，兩儀即是陰陽。陰陽者兩種屬性也，正與反之牙也。然而，太極究是什麼呢，古人說：「天地一太極，物物各一太極。」換句話說每一事物，均為一太極，有正面則有反面。一本書有前頁則有後頁，譬如以一枝磁針為例，磁針受地球磁場影響，一端指南另一端指向北，南為陽，北為陰，假如將磁針剪開分為兩段，每一段磁針也是一端指南另一端指北，再剪再分直至剪無可剪，分無可分，亦是如此。微觀世界裡的原子電子裡，也有靜的質，動的能，所以古人說：「散之則高殊，卷之則為一本。」

七

　　1994年5月22日，香港與匈牙利布達佩斯兩個城市進行了名為「國際康體挑戰日」的比賽。看那一個城市最多市民參與一項不少於十五分鐘的自選運動。香港由市政及區域市政總署負責該項比賽活動，挑選了太極拳作為比賽項目。因在鄭師與香港太極總會的協助下，當時全港十八區都已開辦了清晨或黃昏太極班，故政府認為太極項目是最多人參與的運動。當時匯集了十八區太極班學員在沙田運動場一齊打太極，由總會派出導師現場協助，超過一萬多人參與，結果香港獲勝，取得圓滿成功。

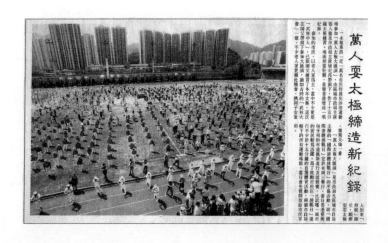

鄭天熊太極武功錄

鄭天熊著
徐煥光編校

香港太極總會出版

　　1996年，鄭師欲把自己一生武功精華匯集成書，名為
「**鄭天熊太極武功錄**」，命我負責編校，整理及出版，及命
我眾弟子負責拍攝示範。該著作匯集了鄭師一生武學精華，
涵蓋了刀、劍、槍、散手、推手及內功跌撲，由我弟子等示
範拍攝，珍貴的是鄭師的文章，包括太極拳與易理的關係，
及拳經理論註釋，該書精裝印刷，非常精美。現已絕版多
時，可說一紙風行，洛陽紙貴，誠難得之珍藏本。

1997年，鄭師與太極總會同寅聯同香港武術界慶祝回歸祖國，舉行盛大之武術大匯演於灣仔伊利沙伯場館。太極總會並當選為主席團之一，總會同寅傾力演出，集體太極拳、器械及散手跌撲、內功等，獲一致好評。

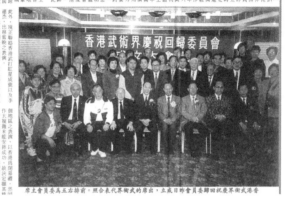

港武術界慶祝回歸　伊館場舉辦大匯演

將出版紀念特刊和舉行盛大酒會

【本報訊】香港武術界慶祝回歸委員會主席霍震寰指出，是次大匯演導到新華社香港分社的協助，演出嘉賓除邀請到內地、表演各省市隊伍外，並有二千名香港武術教練打這場陣起，希望能展現本港武術界大匯演。現已去演中國武術學院行將成立，京開幕第一場表演。

此外，現亦籌備香港武打紅星成龍以及運本，出席嘉賓預算大表演，霍氏等原意出此，安排在灣仔伊館介紹。

香港武術界慶祝回歸委員會昨日成立，出席的武術界代表合照，前排右五為委員會主席。

田徑總會周年頒獎

武術選手參加東亞運

【本報訊】香港武術聯會會長霍震寰昨日透露，選派四女運動員，作為五月參加在韓國釜山舉行的東亞運動會。

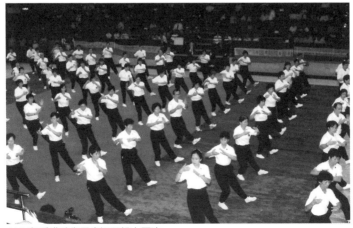

1997年香港武術界慶祝回歸大匯演

　　1997年舉辦了全港武術界慶祝回歸大匯演後，同年十月一日，受兩個市政總署之邀，協辦「千人太極迎國慶」於維多利亞公園，之後多年均舉辦「千人太極迎國慶」。自1996年起，每年均協助政府舉辦東九龍及先進運動會太極拳、劍套路比賽，均獲得圓滿成功及一致好評。

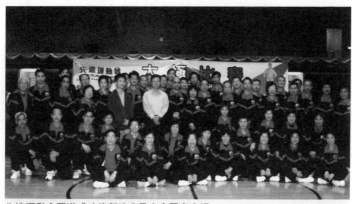

先進運動會圓滿成功後與政府及本會同寅合照

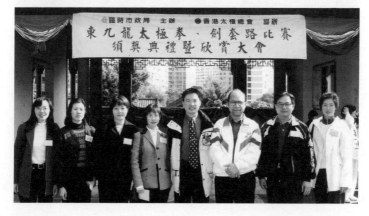

2000年，政府合併了兩個市政總署為「康樂及文化事務署」，本會繼續與署方保持緊密合作，每年均舉辦表演欣賞會，而先進運動會太極拳、劍套路比賽一直舉辦至現在。2001年，本會應香港旅遊協會之邀，參與「2001國泰航空繽紛巡遊賀新歲」之巡遊表演，沿著巡遊路線，邊行邊表演太極拳，之後兩年都有繼續受邀參與。

2001國泰航空繽紛巡遊賀新歲沿途表演太極拳

　　2001年鄭師出版了**「太極拳功三百問」**，此書匯集了門人在太極修習遇到之問題向鄭師提問，經整理後出版。內容珍貴，所問涵蓋了有關太極拳、器械、內功、散手及拳經理論、源流歷史等達三百問之多，誠有意研習太極門武術之珍貴參考資料。

2001年12月2日政府康樂及文化事務署舉辦了一次「萬人太極大匯演」於跑馬地遊樂場。匯集了全港十八區清晨及黃昏太極班學員，並邀請了國內太極名家來港參與其盛。包括了楊派的楊振鐸老師、吳派的馬海龍老師、陳式的陳正雷老師、趙堡架的黃海洲老師、孫派的孫永田老師及武式的吳文翰老師等。而本港名家除了本會同寅外，尚有香港武術聯會的新套路學員，孫派顧式的龍啟明老師等。現場參與者據正確統計達一萬零四百二十五人，破了歷年記錄，並列入了健力士世界紀錄。而現場十八區太極班大部份為總會訓練之師資，故吳派鄭式人數佔六千多人、楊式佔約三千人，其他是別派參與的人數，此次是太極總會繼國際推手大賽後，又一驕人的盛事。

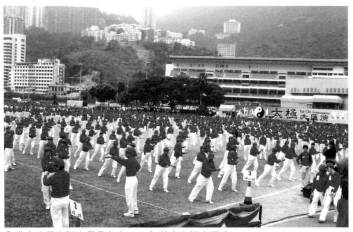

全港十八區太極班學員參與2001年萬人太極大匯演

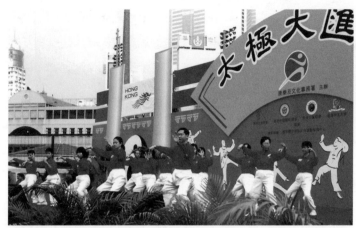

2001年萬人太極大匯演，香港太極總會同寅在主禮台表演情形

　　2002年鄭師出版了最後一本著作「**健身太極拳**」，鄭師出版此書是因為幾乎所有各家各派太極拳都先後編創了簡化或競賽套路，鄭師一向反對簡化或什麼精簡套路。但對一些只求健身或病者而言，全套太極拳學習可能有點吃力，但鄭師仍不主張改編或簡化。鄭師經常強調我們要保留太極拳原貌，所以此書鄭師把整套太極拳分成三套。為著方便學習，一向以來鄭師都把全套拳分成六段，此書編排是把1、2段編為第一套；3、4段為第二套；5、6段為第三套，各有起式及收式，完全沒有刪減。既方便循序學習，亦可保留太極拳原貌。

健身太極拳

鄭天熊宗師演式
陳麗平會董編輯

TAI CHI CHUAN EXERCISE

Illustrated by Master Cheng Tin Hung
Edited by Director Chan Lai Ping

香港太極總會　中山太極山莊
The Hong Kong Tai Chi Association
Zhong Shan Tai Chi Villa

「**健身太極拳**」除了保留全套完整太極拳外，可説圖文並茂。除了鄭師親自演式，尚有多篇文章值得初習者研究，包括：練習太極拳的好處、怎樣練好太極拳、老子提出以柔為主健身長壽的重要、易經太極的哲理簡説、道家對易經剛柔理論淺説、與及回答一位美國律師提出易經的問題等。對初學者或進修的學員，本書都具極高之參考價值。

預備式
圖1
全身放鬆，
呼吸自然。

THE READY STYLE
1.The feet are a shoulder width apart. The arms are at the sides with wrists bent so that the palms face the ground. Relax and breathe natu rally.

圖1　　　　　FIG.1

太極起式 之二
圖3 口號二
兩手收後，
手背齊肩。

THE TAI CHI
BEGINNING STYLE
2.Draw the arms in by bending the elbows.

圖3　　　　　FIG.3

太極起式 之一
圖2 口號一
兩手提起，
與肩部齊。

THE TAI CHI
BEGINNING STYLE
1.Raise the arms to shoulder level.

圖2　　　　　FIG.2
52

太極起式 之三
圖4 口號三
兩手按下，
至大腿旁。

THE TAI CHI
BEGINNING STYLE
3.Lower the arms to the sides.

圖4　　　　　FIG.4
53

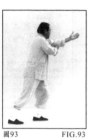

圖93　　　　FIG.93

倒攆猴 之一
圖93 口號一
左手向前伸出。

STEP BACK AND
REPULSE MONKEY
1.Twist the waist to the
right and then, shifting
into a front stance, twist
back to the left, stretch-
ing out the left arm, palm
open and facing up . The
right fist remains
clenched.

圖94　　　　FIG.94

倒攆猴 之二
圖94 口號二
兩手收後，
置於耳下。

STEP BACK AND
REPULSE MONKEY
2.Shift the weight back
onto the right leg and,
twisting at the waist,
draw back both hands
palms open to just below
the left ear.

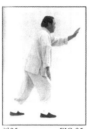

圖95　　　　FIG.95

倒攆猴 之三
圖95 口號三
左掌推前，
左腿退後。

STEP BACK AND
REPULSE MONKEY
3.Step back with the left
foot into a front stance,
pushing forward with the
left hand and lowering
the right hand to the
right side.

圖96　　　　FIG.96

倒攆猴 之四
圖96 口號一
身向後坐腿。

STEP BACK AND
REPULSE MONKEY
4.Shift the weight back
onto the left leg.

圖157　　　　FIG.157

彎弓射虎 之二
圖157 口號二
兩手由左轉向
右方。

DRAW THE BOW TO
SHOOT THE TIGER
2.Twisting the waist to
the right, swing the arms
around to the right hip,
palm down. The gaze is
directed back over the
right shoulder.

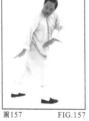

圖158　　　　FIG.158
340

彎弓射虎 之三
圖158 口號三
提起兩手與肩
部齊。

DRAW THE BOW TO
SHOOT THE TIGER
3.Raise the hands to
shoulder level so the
right arm is straight
while the left arm is bent
as if drawing a bow.

圖157　　　　FIG.157

彎弓射虎 之二
圖157 口號二
兩手由左轉向
右方。

DRAW THE BOW TO
SHOOT THE TIGER
2.Twisting the waist to
the right, swing the arms
around to the right hip,
palm down. The gaze is
directed back over the
right shoulder.

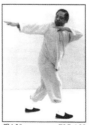

圖158　　　　FIG.158
340

彎弓射虎 之三
圖158 口號三
提起兩手與肩
部齊。

DRAW THE BOW TO
SHOOT THE TIGER
3.Raise the hands to
shoulder level so the
right arm is straight
while the left arm is bent
as if drawing a bow.

上　篇

先恩師鄭天熊先生的太極人生路

・

第八章

火盡薪傳，光輝萬代

八

火盡薪傳，光輝萬代

1971年香港太極總會參加東南亞國術比賽於台北，成績高居榜首，獲團體總
冠軍，凱旋時攝於啟德機場。

鄭師於2005年5月7日仙遊，終其一生，以推廣太極，造福社會、服務人群為己任，超過五十年。在太極領域及武術界地位崇高，門人遍及世界各地，為太極門泰山北斗，時人無出其右。綜觀鄭師一生成就，可概括為三大領域：

(一) 承傳薪火，遍栽桃李

　　鄭師自得齊敏軒先生傳授實戰太極散手跌撲及內功心法後，苦練不輟，終至大成之境，屢接受不同人仕及派別之挑戰，為證所學，更於1957年征戰擂台，以大比數勝對手，時人咸稱實用太極。其後更積極培訓實戰太極人材，參加歷年擂台賽事，均取得驕人成績。這包括：

- 1969年於星加坡主辦之東南亞國術大賽連勝五場，後以裁判不公而退出全部賽事。

- 1971年於台灣主辦之東南亞國術大賽中共奪得三項冠軍：陳沃夫獲重甲級冠軍、何超餘獲中甲級冠軍、朱遠圖獲輕乙級冠軍，更為全場總冠軍。

- 1971及1973年於香港節武術擂台賽亦獲得三面金牌。

- 1973年於馬來西亞主辦之東南亞國術大賽中鄭增強獲輕甲級冠軍及另兩位弟子亦分別獲輕甲級季軍及輕丙級季軍。

- 1980年馬來西亞再舉辦第五屆東南亞國術大賽，鄭師英籍弟子唐戚達獲超重量級冠軍及唐志堅獲中乙級冠軍。

　　鄭師以嚴勵及獨特之方法，培訓實戰太極人材，門人弟子遍及世界各地，影響人數以百萬計，成績有目共睹，為當代實戰太極拳之實踐者。

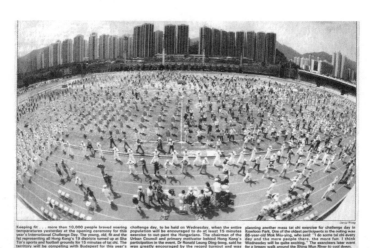

Keeping fit . . . more than 10,000 people braved soaring temperatures yesterday at the opening ceremony for this year's international Challenge Day. The young, old, fit and the fat representing all Hong Kong's 19 districts turned up at Sha Tin's sports and football grounds for 15 minutes of tai chi. The territory will be competing with Budapest for this year's challenge day, to be held on Wednesday, when the entire population will be encouraged to do at least 15 minutes exercise to out-pant the Hungarians. The chairman of the Urban Council and primary motivator behind Hong Kong's participation in the event, Dr Ronald Leung Ding-bong, said he was greatly encouraged by the record turnout and was planning another mass tai chi exercise for challenge day in Kowloon Park. One of the oldest participants in the outing was 88-year-old Mok Miu-ying, who said: "I do some tai chi every day and the more people there, the more fun. I think Wednesday will be quite exciting." The exercisers later went for a breezy walk around the Shing Mun River to cool down.

春風化雨栽桃李，全民太極譽香江 (圖片轉載自南華早報)

(二) 普及發揚、全民太極

　　鄭師自1975、1976年開始受政府之邀，廣大培訓太極拳導師，擴展至全港十八區均開辦清晨太極班及黃昏太極班，有些沒有在康文署任教之導師，亦在各大公園或機構傳揚太極，能達至全民太極，鄭師居功至偉。

鄭師常言，太極拳是我國優良傳統國粹，有極高之保健強身及技擊價值，值得我們推廣發揚，希望人人受益，身體健康，他常說有些人抱技自珍、不肯傳人，這是最悲哀的。但他亦強調一定要保留太極拳之本來原貌，反對改編簡化，所以經本門培訓的導師大都恪守師訓，教授傳統原貌之太極拳。

(三) 窮究技理、著作等身

鄭師多年來，從習藝至大成至傳人各個階段及領域，均有不同之體會，鄭師自言讀書不多，全憑自修苦學，太極拳蘊藏著深邃哲理，尤以受易理影響至深，故鄭師對易經之鑽研，配合源流歷史之研究，極具心得，故在歷年教學體會中均有不同時期之著作。包括：1956年出版**太極拳玄功釋義**；1965年出版**太極拳精鑑**；1976年出版**太極拳述要**；1990年出版**太極刀劍槍**；1996年出版**鄭天熊太極武功錄**；2001年出版**太極拳功三百問**；2002年出版**健身太極拳**。上述各著作，我們都可以感受到鄭師在不同時期和領域，都有不同的體會。

鄭師一生，傳人無數，最後亦得償素願，達至弘揚太極，人人受益，他的離去，應是無憾的了。而他一生的言教，足堪作我們後輩的典範，永垂不朽。總結來說，可謂火盡薪傳，光輝萬代。

上　篇
先恩師鄭天熊先生的太極人生路

第九章
先恩師鄭天熊先生之武學思想

先恩師鄭天熊先生之武學思想

筆者在介紹先恩師小時候在鄉中見一習武多年之武師竟不敵一流氓，心中充滿疑惑，至抵港隨叔父鄭榮光先生習太極拳後，這疑惑仍未消除。他心中想既名太極拳，除了有健身效果外，應有自衛搏擊之功效。至後期開始學習推手後，漸漸明白太極拳蘊涵之技擊原理及心法，及至隨齊敏軒先生習實戰散手及內功心法後，豁然開朗，心中疑惑盡解，明白只練拳架不能用以自衛，即使學了散手招式，如不實踐及經常對戰亦不能發揮。所以明白何解當年鄉中武師不敵流氓，就是武師只練拳架，雖孔武有力、拳風虎虎，但沒有實戰經驗。相反流氓卻終日打鬥，打架經驗豐富。是以武師雖多年苦練亦不敵一流氓，此所謂盲拳打死老師傅，就是這種情況。

先恩師集鄭榮光太師父及齊敏軒先生之大成後，自成一完整之體系，既保留太極原貌，更注重實戰搏擊。他的武學思想可概括為四大系統，就是：**(一)技術篇、(二)理論篇、(三)實踐(戰)篇、(四)普及篇**，以下試分述先恩師之武學思想體系。

(一)技術篇

先恩師常強調學功夫要學全套，更要精純，不能半桶水，在拜師大典的約章戒條都已說明不精不傳，這個(精)，是指精通太極拳各科拳技、推手、器械、內功、及拳經理論，源流歷史等。在1996年，我替先恩師編校「**鄭天熊太極武功錄**」便記錄了本門需要修習之各科技術，包括：**太極方拳、**

圓拳、刀、劍、推手、散手、太極槍及內功等。這是指有志研究本門太極拳武學或有志負起承先啟後傳承之責的太極拳研究者而言。當然個別人士因工作繁忙，或年紀或身體問題，只想學套太極拳用以強身健體的，那就不勉強。又或某些人只想學些自衛散手，用以防身自衛的亦另當別論。所以每一初入門的學員，先恩師都詢其習拳之目的，而分別因材施教。而有心研究太極拳的，先恩師都會循序漸進地教授各科技術。而虛心求技的，最後都能學齊全部科目。但由於種種因素，未必能達大成之境。

(二)理論篇

先恩師非常強調技理結合，技理印證，所以有志研究的學員，他都要求熟讀及研究拳經理論及源流歷史。他認為拳經所說的必定在技術方面可以支持配合。他教授散手用法時，常輔以拳經理論作支持。例如常說四兩撥千斤，以柔制剛，引進落空等都配以技術說明，又或教授推手時，常引打手歌之理論作配合解說。所以他要求學員熟讀**太極拳經、太極拳論、十三勢行功心解、十三勢歌、及打手歌**等。教授拳經理論時，常輔以散手動作解說，教授散手推手時，又會以拳經理論印證。他常說太極拳理論受易經影響而成於道家，故建議我們研習易經哲理以輔助拳經理論及技術之發揮。先恩師常言自己讀書不多，易經哲理都是自學的。但筆者觀察

所得，先恩師對易理之研究比不少學者都透徹，更融入太極拳理論技巧中，更是無人能及。由於筆者在大學及研究院是念文學的，對易理亦有研究，隨先恩師習藝後，更深入鑽研，故恩師引經據典説明技術時，筆者亦時有回應，見先恩師頗有高山流水遇知音的感覺。

(三)實踐篇或稱實戰篇

這是本門系統精髓所在，先恩師自隨齊敏軒先生習實戰散手，經歷非常艱苦之鍛煉，知道要學以致用，除不斷實踐外別無他途。齊師亦教授嚴謹，一絲不苟，在兩年風雨無間之訓練中，獨恩師能堅持不懈，除拳腳之對戰訓練外，亦經常被齊師摔撻，吃盡苦頭，遍體鱗傷，正是梅花香自苦寒來，卒至大成之境。為證所學，於1957年先恩師赴台灣參加港台澳國術大賽，以絕大比數戰勝台灣三屆冠軍，讓世人認識太極拳具極高之自衛能力，亦能於擂台上發揮。

回港後先恩師努力發揚太極拳在實戰之能力，教授散手時注重實踐，經常親自與弟子對戰對練，大力培訓太極搏擊人材。自1969年起至1980年，多次派弟子參加各屆東南亞國術大賽及本港舉行之搏擊賽事，戰績彪炳，取得多屆冠軍、亞軍季軍亦為數不少，時人及武術界咸稱實用太極。

先恩師授技一絲不苟，練散手實戰時注重實踐，而練刀劍槍至純熟後，亦要熟習刀劍槍每招每式之應用，並多作

實踐對練。先恩師常言，**光練太極拳架，即使練數十年，如不練內功及散手實踐對戰者，亦不能學以致用**。從實戰中體悟攻卸之時間及用勁之道，再配合理論印證，始能臻大成之境。

(四)普及篇

筆者在拙著**「吳派鄭式太極拳精解」**提到；恩師傳技有教無類，傾囊傳授，曾與恩師促膝深談，恩師有感而發；謂有不少人抱技自珍，不肯傳人，認為世上只有他懂得這門技擊，便是最珍貴了，其實是最悲哀的，萬一他去世後，這門絕技便失傳了。所以恩師多年來都抱著有教無類之宗旨，傳人甚眾，遍及社會各階層，恩師傳技，可分兩類人士：一是強身健體的，一是實戰太極。

1974年香港政府產生了兩個新的部門，一是廉政公署，另一則為康樂及體育事務處，一般簡稱為康體處。當時康體處負責康樂及體育發展的官員中；有祁仕維、梅美雅、容德根、李立志、趙炎信、胡偉民、羅永德、黃黎月平、陳永晃、余陳美卿、茅楊露蘭、韋余慈歡、錢恩培及麥國楨等人。他們部份是從教育司署借調去康體處的，都是經驗豐富和非常熱衷康體活動推廣的康體精英。

1976年當時政府積極推廣普及大眾市民的運動，於是想到我國傳統的國術太極拳，他們要找一位在太極派卓有成

就、德高望重、有實力及可領導群倫的人士去協助這計劃，他們很自然就邀請先恩師鄭天熊先生合作，他們向恩師提出這計劃並在恩師學會參觀了吳派(鄭式)、楊派及陳式的示範後，他們認為楊派架式大開大展，陳式太極有震腳及發勁等動作，部份市民或上了年紀的人士可能不太適合，而吳派鄭式為中架，動作均勻貫串，且恩師解釋教授本派時，初階先習方拳，著重身體的平衡訓練和掌握虛實變化、重心轉移等基礎技術，進階才學圓拳(又稱貫串)。方架及圓架都是吳鑑泉宗師傳下來的傳統拳套。康體處官員經再三深入研究後，決定與恩師合作，一起推行這計劃。恩師極表贊成，一口承諾並協助訓練大批導師，先後於全港18區推行清晨太極班計劃。而廣大市民透過清晨太極班練習後，健康都得到改善。歷年在全港各區清晨太極班學員中，吳派(鄭式)佔八成以上，就以1994年在沙田大球場舉行之萬人太極大匯演，吳派鄭式學員及臨場參加者佔八成以上。而在2001年12月2日在香港跑馬地遊樂場舉行之萬人太極大匯演10425人中，吳派鄭式佔六千多人，楊派佔約三千人，其餘是其他派別的。以上兩次大型活動，筆者都在現場見證的。

四十多年來，政府在推行太極普及方面做了很多工作，亦取得很好的成果，受益的市民以數十萬計，亦因而培養了大批太極拳教練，分別在政府及各社區團體服務。上述這些

成績，都源自一個人；就是先恩師鄭天熊先生。

普及發揚、全民太極、人人受益是先恩師一向弘揚太極的宗旨。 在這方面，先恩師是成功的。

恩師一生有教無類，傳人無數，就以香港而言，直接及間接傳授的已達數十萬人，更遍及歐美、日本、澳洲等世界各地，門人達百萬以上，為當代太極派之泰山北斗，而恩師更是一位把太極拳發揮於技擊實用方面的真正偉大實踐家，終生以發揚太極為己任，鍥而不捨，他在弘揚太極拳之貢獻及影響，當代無出其右。

恩師雖於2005年5月7日仙遊，但其高風亮節，將永誌各弟子門人心中，而其技更是薪火相傳，綿延不絕。

下 篇
我的太極人生路

·

第一章
太極之道就是人生之道

太極之道就是人生之道

　　人生世上的學問，就是做人之道，也就是待人處世的學問。很多人不明白，何以待人處世都要花時間去研究，其實待人處事是一生都不斷研究提煉的大學問。

　　自古以來，從有人類開始，便有紛爭，有所謂正邪，忠奸，小人與君子的人物。而歷代亦有不少大智大慧的聖賢，不斷教我們處世之道，潛移默化。如堯舜的禪讓，文王之崇尚禮樂，老子的不爭，甘於居下，易經如謙卦的包容謙讓，孔孟的仁、義、禮、智、信，岳飛的精忠等。就是有這些聖賢的教化，才把紛爭減至最低最少。可見做人之道是一生追求，不斷改善的大學問。

　　太極拳源出道家哲理，受易經的宇宙觀和老子的柔為主導、剛為從屬、包容、居下、虛懷若谷及不爭的崇高節操所影響。三丰祖師乃修道之士，追求養生之道，故太極拳除了有保健養生的功能外，內涵很多人生哲理。所以我常說，練太極拳不練功，不能掌握剛柔相濟的整體功勁，不研究拳經哲理，很難達大成、豁然貫通、圓融之境，更無法登彼岸。太極拳經哲理中，表面上句句都針對體和用，實則深層的意義是教我們做人的道理。

　　從入門學太極第一天開始，至將來學有所成而為人師表，負起薪火相傳之責，是一段漫長的路。其間經歷不少階段。而每一階段都是我們人生的每一個歷程，都充滿人生哲

理。我們先不談拳經哲理，就以從太極拳開始，入門第一天，老師把一些基本知識和概念及原則告訴新學員。這包括上課時先向老師行禮、師兄弟及師姐妹之間亦要見禮問好，互相尊重。學習時要專心聆聽、集中精神、及何謂太極陰陽剛柔之理，及要適應與其他同學一起上課，集體練習。回家後亦要盡量抽暇勤練等。這就教了我們做人要有禮貌、尊師重道、互相尊重、互助互愛、處事要認真、專注、集中精神和要有紀律與合群等。從陰陽剛柔道理中，領悟到凡事要忍讓，否則兩敗俱傷。例如與人爭執，或夫婦間之問題，必要有一方忍讓，便可把事件淡化於無形。若互不相讓，就等如剛對剛。從中明白做人以退為進，以柔制剛的道理。

在學拳的階段，大約一年至年半左右，這期間他們要堅持學習和鍛煉，才有成績。這可讓他們體會到做事要堅持不懈，有耐性，貫徹始終，領悟世上沒有僥倖的事，一分耕耘，一分收穫，明白只有堅持，才能成功。

到學習器械階段如刀、劍、槍等時，亦讓他們明白人生有不同階段，都有新的事物，不斷考驗自己，要學懂勇於面對和克服。刀、劍是短兵器，槍是長器械，從練刀、劍到長槍的過程，可使他們明白做人要能屈能伸，能收能放，適應不同的環境，面對不同的挑戰，遇到順境或逆境時，能適當地予以應付。

下篇 第一章 太極之道就是人生之道

恩師當年創立太極總會，設計會徽時便是以陰陽並排，顯示陰陽相濟之最高境界，更配以☶坤上艮下之地山謙卦，寓意處事謙和，甘於居下，實在用心良苦，寓意深遠的。

　　至內功、推手及散手時，更讓他們深深體會建立一項事業，需投放很大精力和時間，更要有堅毅不移的恒心，愈是困難，愈要面對，絕不能退縮，只有勇敢面對和付出無窮的鬥志，才能取得成功。

　　練推手和散手時，從柔化和反擊的過程中，更明白要當機立斷，和不可以剛對剛，如此則大力的必勝。所以用四両撥

千斤的道理，以柔制剛，以小力化解對方大力，而使其落空失勢之時，從而反擊之，這就是**「引進落空合即出」**的道理。例如有某人或你的朋友，一時誤會，對你惡言相向，大動肝火，甚至欲出手打你。如你馬上反擊，必有一方損傷，繼而惹上官非，這不是解決之道。應先沉住氣，先退讓，或不與爭辯，或避開一會兒，待事情過去，對方之心火亦已緩下來，才耐心解釋，最後對方明白，亦會自覺慚愧，這就避免不愉快之事發生。

練推手時，訓練我們感覺，和彼不動，己不動，彼甫動，己先動之理。讓他學會遇事先要沉着冷靜，遇突發事件時，亦能冷靜和迅速作出應變。

至學拳經理論歷史時，一則可讓他們明白太極拳源遠流長，知道自己有可能肩負薪火相傳的重任。二則可從拳經理論中如**「陰不離陽，陽不離陰，陰陽相濟，方為懂勁」**，明白到事情最高理想不是陰勝或陽勝，而是應取得和諧，才是最高境界。例如兩夫婦，誰人佔上風取勝都不好，會造成家庭糾紛，應互相謙讓，共同努力，患難相扶，才能取得和諧，達至家庭幸福。

至最後學有所成，為人師表，協助發揚太極時，更明白到學然後知不足和教然後知困之理，一則可自我增值，繼續充實自己，使自己不斷努力。應用於日常工作時亦一樣，不

153

下篇　第一章　太極之道就是人生之道

要因目前的成就讓自己停滯不前，而應繼續再闖高峰。二則可從教學中深深體會老師當年投放於自己身上的心血，非金錢或任何物質可報答萬一，對老師更是尊敬，這可使「尊師重道」的精神，得以薪火相傳。

所謂十年太極不出門，世上本無速成之事，有些人自以為已速成掌握了，其實得之易，亦失之易。當一離開老師或停練時，便什麼都忘掉了，因為根基不夠紮實。所謂學海無涯勤是岸，只有「堅持」才能登彼岸。但能做到「堅持」二字的，其實萬中無一。

當我們從初學太極至成功而成為導師，其間經歷的辛酸實非筆墨所能形容，所以當我們驀然回首，才發覺已走過了一段漫長的路，這就是太極人生路。

下 篇

我的太極人生路

•

第二章

(一)受先父薰陶，初窺武術門徑

(二)得遇明師，如沐春風

(一)受先父薰陶，初窺武術門徑

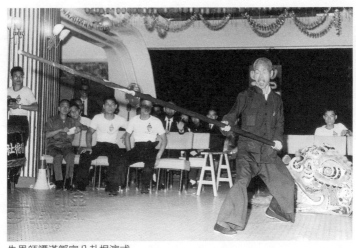

先恩師譚漢鄒家八卦棍演式

　　我自小貧苦，但性嗜武術，實淵源自先父的薰陶。先父在鄉中幼習南拳，先祖父為鄉中南拳教師，故我自小亦粗懂南拳，亦在父親教導下練習南拳，數年後，更得父親之薦，隨譚家三展拳宗師-譚漢先師習技。初從深水埗北河街館學習，後譚師遷至長沙灣道新館。譚漢師為譚家三展手嫡傳，精譚家三展拳及鄒家八卦棍，有“嶺南棍王”之譽。數年間，已盡得譚家三展拳、鄒家八卦棍、鐵包金棍等拳、棍、刀、槍二十二套拳械，並為譚師助教，當時同學有歐陽祥、李志成、朱成、陳光、謝國、吳添等人。

　　忽有一天似有所頓悟，覺得外家拳並不太適合自己，加

上先父當年提及鄭師太極拳之事蹟，覺得自己更適合練太極拳，於是毅然向譚師辭別，當時實深感歉疚，覺得有負譚師悉心栽培。

自小已開始閱讀及研究武術之書籍、歷史和資料，早從先父口中得知當年吳陳比武之事及先恩師鄭天熊先生赴台比賽大勝台灣三屆冠軍之經過，聽得津津有味，幼小心靈已心儀鄭師其人，心想將來有機會隨鄭師學習就好了，自此邊在私塾小學念書，及幫助母親料理家務和照顧弟弟。

1965年開始隨鄭恩師專攻太極拳，由於家境貧困，開始踏出社會工作，但對武術的興趣卻越來越濃厚，對先父的教導亦未敢稍怠。

圖為雙刀串槍　筆者（左）與同門朱成

二

(二)得遇明師，如沐春風

　　1965年，我有緣追隨鄭師學藝，我的求藝過程並不算艱苦，只能説是刻苦。但我個人的成長卻是飽歷滄桑，非常艱苦，走過了不少崎嶇道路。鄭師傳技是知無不言，言無不盡，使我如沐春風，獲益良多。只是在追隨恩師習藝的十五年歲月中，自己的生活和工

攝於七十年代

作非常艱苦，又要兼顧學業，轉換了不少工作環境，才能盡得恩師所傳。但這亦磨練出我百折不撓的性格。我一生人都在困難艱苦中渡過，亦煉成我從不畏難，從不畏懼，總是迎難而上，這份刻苦與堅毅，亦是我畢生的最大收穫。

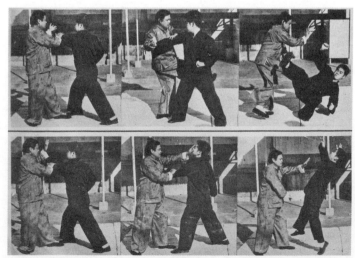

七十年代鄭師接受武術雜誌訪問時示範散手

習太極拳，一方面兼顧工作和進修，學得很辛苦，曾三度輟學，但很快又回到老師身邊，自知一停下來便前功盡廢了。至最後一次回老師處學習時，老師說：「你一定可以成功，因為你三度輟學，仍然堅持，非常難得，我相信你會成功，希望你繼續堅持」。如是者學完方拳、圓拳、刀、劍、及推手等，繼續苦練不輟，由於當時經濟條件不許可，故仍未拜師習內功散手及太極槍，因為按傳統，這三科為高級課程，學費不同，及要行拜師大禮。後來自己知道要想更有成就，需得多點時間鍛煉，及如何辛苦困難，都要拜師習內功、散手和槍法。之後幾次轉換了工作，改在日間學習，為了遷就工作及進修時間，有時早上到老師處，有時下午，早上及下午較少同學，晚間較多。最後得償所願，正式拜入恩師門牆，專攻散手、跌撲、太極槍及內功。老師知無不言，言無不盡，令我如沐春風。所以我常對弟子說：「師公是當今很難得的老師，當認定你是心術正，是一個好人時，你要學的，一定傾囊傳授，不留半招。但我也聽人說老師教人留一手，或有不同教法，這都是誤解，又或他一定不是好人了。」練散手至後期時，老師很讓人害怕，記得有一次，與老師對練，老師攻勢如狂風驟雨，我只節節敗退，退至掛着課程表的牆邊，已無路可退。老師大喝：「尚不還手，我便打死你」。話猶未畢，本能地矮身一閃，飄身閃了出去，走到

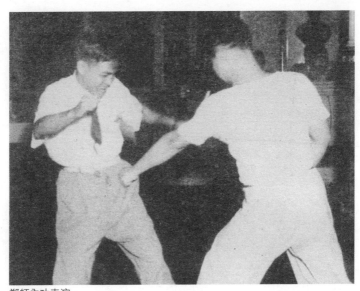

鄭師內功表演

老師側面，再蓄勢等老師再攻。這時，老師停下來說：「這就對了，練散手最後階段，就像真正搏鬥一樣，要訓練你們膽色，不要怯敵及臨危不亂，在運用手法之餘，更要運用身法、步法輔助，這才能達大成之境」。上了很寶貴的一課。自此之後，不管環境如何困難，都不斷堅持。及後更深入研究拳經理論，源流歷史，老師亦時加指引，獲益良多。

我要強調一點當年隨恩師習藝，我參加兩班再加特別班，一星期上足七天的，而這份堅持只有女弟佩卿及小兒耀邦才能做到。世界是公平的，一分耕耘，自有一分收穫。

下　篇
我的太極人生路

·

第三章
開始傳藝－四十七載教學之心路歷程

開始傳藝 – 四十七載教學之心路歷程

　　大約在1972年，有幾位友人欲隨我習太極拳，我轉介老師處。老師說：「你足可以教人了，只要今後抱着教學相長的態度，保持鍛煉，將來會更上一層樓的」。於是便開始業餘教授太極拳的生涯，真的學然後知不足，教然後知困，獲益良多，終生受用。

　　雖然我於1972年開始傳技，但一直沒有離開師門，每次與老師見面或茶敍，都是很好的學習機會，每次都總有得着。直至1980年一次見面，老師語重心長地訓勉說：「你已掌握本門全部東西了，以後亦不用說什麼再深造，只要你堅持繼續修為，教學並進，成就是可期的。我們要把優良傳統國粹，光大發揚，一傳十，十傳百，使這門學術運動，遍及各階層，造福社會，甚至遍及世界各地。有些人抱技自珍，不肯傳人，認為世上只有他懂這門學問，那就是最珍貴了，

香港社會服務聯會太極班部分同學

社聯太極班負責人趙莉莉(右)林惠芳(左)

其實那是最悲哀的。你品性純良，人緣好，人脈廣，希望你把太極發揚光大，不負我的期望」。所以老師於1995年贈我題詞及祖師像勗勉，是回應他當年對我的期許。

自此我更鞭策自己加倍努力，對自己要求更高，可以說我於1980年才算技成，自1965年起至1980年，前後浸淫共十五年。所以老師給我的全科畢業證書都是於1980年發出的，但我一直都沒有離開過老師，每星期不管工作和教務多繁忙，我們都總有二三次見面或茶敍，此乃終身學習，在我及門弟子中，佩卿亦秉承了這種學習態度。

我自70年代起，便創立了我的太極學會，推廣傳播太極拳事業，自問亦能秉承老師教誨。於70年代後期，先後任教於香港社會服務聯會及社會福利署太極班，直至80年代初期，較有成就的有：鄭忠強，胡修雄，林惠芳，趙莉莉，古媽琪，潘寶蓮，馬允明等。

社聯太極班邀請函（1980,1981）

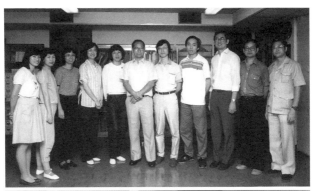

社聯太極班上課情形

下篇　第三章　四十七載教學之心路歷程

社會福利署太極班邀請函（1984）

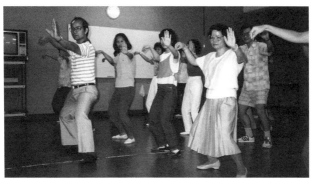

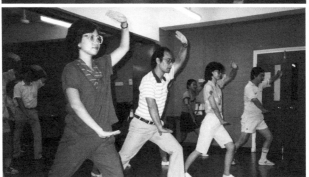

社會福利署太極班

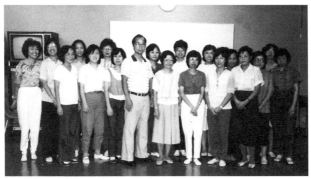

社署及社聯太極班聚首一堂

聖方濟各書院之邀請函
及致謝函（1980）

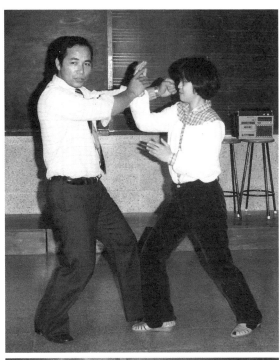

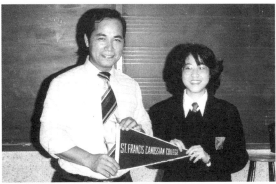

1980年3月17-21日嘉諾撒聖方濟各書院舉辦了一個中國文化週，邀請筆者講解太極拳

1980年師訓班畢業

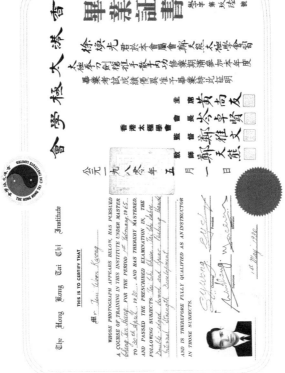

1980年鄭師頒授全科畢業證書

1981年起任教康體處蕪湖街太極班

　　80年代起，我在康體處、市政總署及區域市政總署任教多年，先後於紅磡蕪湖街球場、青洲街球場、愛民邨、何文田邨、九龍醫院、西貢通善壇安老院等機構及清晨太極班服務。其中愛民邨及九龍醫院服務時間最長，歷時十年。而愛民邨亦造就人材最多。任教愛民邨時，有不少同學除了在清晨班上課外，都在其他時間再從學於我深造，故造就了很多人成材，後來都能獨當一面，協力發揚的。如區佩卿、區景華、劉玉朋、沈轅、陳百好、余炳彪、吳碧琴、李學鎏、鄭志堅、梅國香、葉榮濟、林玉琪、陳松、廖毓麟、陳河清、李美蘭、林琼、陳麗星、馮月嬌、曾金蓮等。而沈轅、陳百好、劉玉朋、陳松、何秀、董植、余炳彪、羅國柱、黃偉雄、孫鎮康、周兆賢、葉伯、何柏等更是早於80年於蕪湖街球場及青洲街球場時從學的。而任教九龍醫院時，弟子林志偉、何小燕等從學。

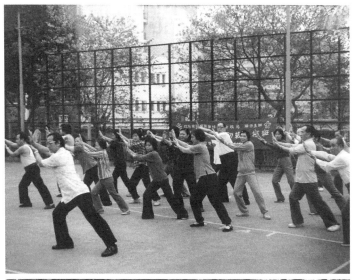

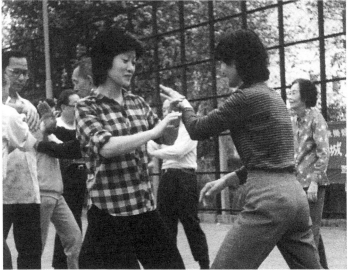

1982年起任教青洲街球場太極班



三

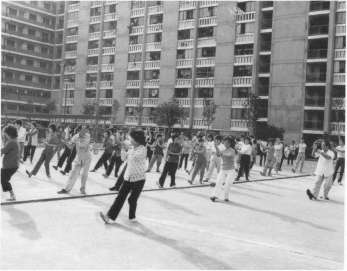

愛民邨太極班上課情形(1983-1992)

174

下篇　第三章　四十七載教學之心路歷程

愛民邨太極班同學

與佩卿女弟內功班課後
攝於俊民苑

散手對戰練習

下篇　第三章　四十七載教學之心路歷程

康體處九龍醫院太極班函件

九龍醫院太極班負責人
Miss Kerry Cragg致謝函件

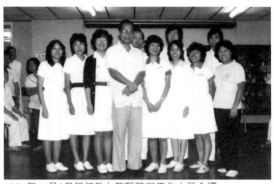

1981年11月3日起任教九龍醫院與工作人員合攝

九龍醫院太極班負責人雷姑娘致送紀念座

九龍醫院太極班上課情形

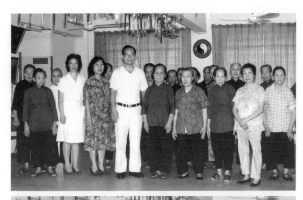

西貢通善壇安老院太極班（西貢康體處主辦）

下篇　第三章　四十七載教學之心路歷程

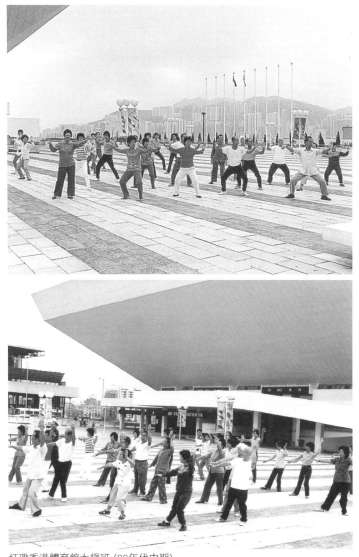

紅磡香港體育館太極班（80年代中期）

180

下篇　第三章　四十七載教學之心路歷程

珠海書院校外進修部聘約

1983年起亦開始任教於珠海書院太極班，亦造就了黃國龍、周曉明、莊堅柱、李耀輝、劉玉明、顏昌恒、鍾湘玲、蕭松華、林偉仁、林錦山、孫結良、吳國明、區福強等弟子成材。

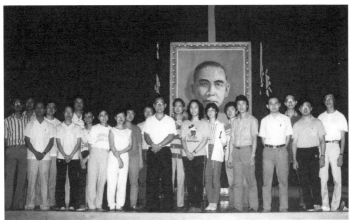

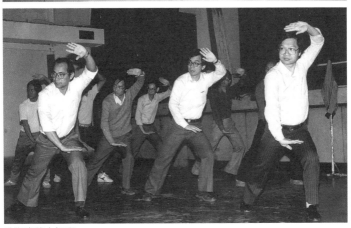

珠海書院太極班

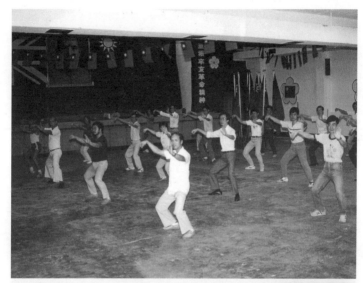

下篇　第三章　四十七載教學之心路歷程

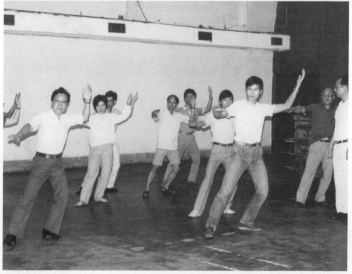

珠海書院太極班

自80年代起，曾多次接受邀請演講及示範太極拳，包括早年的聖方濟各書院、聖雅各福群會、包美達社區中心、聖匠老人中心、香港警務處、協和小學、石鐘山小學及新城財經台等。

聖匠老人中心演講

包美達社區中心演講後攝

　　1987年亞洲電視的謝興達先生聯絡我，邀請我負責一個名為「益壽操」的下午茶節目作嘉賓主持，介紹太極拳各項有益身心的運動，當時主持人有夏春秋先生、鮑起靜小姐、江雪小姐、梁淑莊小姐等人。而輪流上電視示範的弟子有區佩卿、吳碧琴、李學鎏、鄭志堅、梅國香、李依婷等。

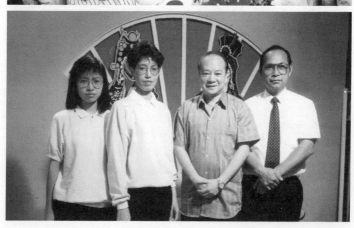

1988年恩師正式首次開辦拳經理論班，雖然之前我已隨恩師熟讀各篇拳經理論及技理印証，但我仍然支持恩師，報名參加，於1989年卒業及取得証書。並於是年（1989）及1991年當選連任兩屆太極總會會長之職，展開往後多項比賽之籌備工作。

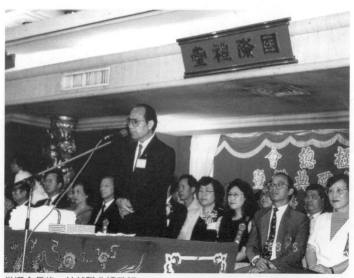

當選會長後，於就職典禮致詞

1990年，應廣州武術協會之邀，組隊參加穗港太極推手比賽，當時我是會長、領隊兼教練，先在總會集訓之後由鄭師率隊赴廣州參賽。當時太極總會隊員有鄭師弟子鍾國光、周德隆、黃達民等數人，我弟子有黃國龍、周曉明、劉玉明三人，比賽結果我弟子黃國龍、劉玉明獲得亞軍、鄭師弟子鍾國光亦獲亞軍。

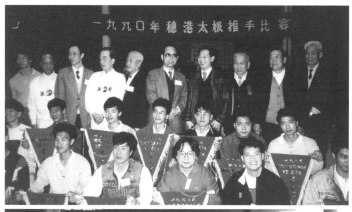

鍾國光（右2）、黃國龍（右3）及劉玉明（左4）於比賽獲得亞軍

與廣州隊員合攝於場館

筆者與弟子黃國龍、區佩卿、劉玉明攝於會場

我在1989年當選太極總會會長後，鄭師已決定於1991年籌辦一次大型之國際太極推手比賽，所以在廣州比賽回港，已展開各項籌備工作，首先在沙田美林體育館進行一次本港選手代表之選拔賽，參加者包括本港各太極團體之選手代表，而本會選手亦開始積極備戰。

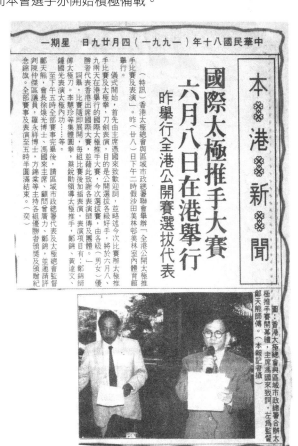

●本●港●新●聞

國際太極推手大賽
六月八日在港舉行
昨舉行全港公開賽選拔代表

（特訊）香港太極總會與區域市政總署聯會舉辦「全港公開太極推手比賽及表演」，昨（廿八）日下午二時假沙田美林邨美林室內體育館舉行。

儀式開始，首先由主席馮國來致歡迎詞，並略述今次比賽將太極推手比賽及表演，刀劍表演，目的是公開選拔各級好手，今次選拔賽，將於六月八、九兩天在港舉行的國際太極推手大賽，並藉此公開選拔賽，每組此賽後加插表演，表演項目有：鄭師勝者代表香港出席國際大賽，今次選拔賽，由各級〔男女〕優詞畢，比賽隨即展開，蔡銳助領導太極推手，鄭錦、黃達文、傳太極刀。李慧珍等集體圓拳。鍾國光表演太極內功。等。

至下午五時全部賽事完畢後，請區域市政總署代表及太極總會監督鄭天熊，會長徐焕光博士、馮國來主席、顧問曾廣力、鄭錦、判陳仲傑議員，羅永祥博士，方錦棠等主持各組優勝者頒獎及頒贈紀念錦旗。全部賽事及表演至五時半圓滿結束。（奕）

（圖：香港太極總會與區域市政總署合辦太極推手賽開幕禮，主席馮國來致詞，左為監督鄭天熊師傅。（本報記者攝）

沙田美林體育館選拔賽情形

太極高手雲集

事合好手外合照
本事加太極推手比賽九

國際太極賽周末響鑼
九隊好手修頓場爭霸

來自九個國家或地區的近百名運動員，本周六、周日將一連兩日
雲集灣仔修頓室內運動場，角逐為「一九九一國際太極推手比賽」錦
標。

據主辦這一大賽的香港太極總會長徐燄光介紹，太極推手為一
項安全、技術和藝術三極合一的運動。比賽時，作賽的雙方將透過推
手、拉、抽、托和抖等技術，令對手失去重心而被逼扣分，從而鞏固自己
的勝利基礎，比賽以三分鐘為限，若在法定時間內仍未分出勝負的話，
則由在場裁判作出最後裁決。

為了避免必不要的麻煩，賽會規定所有參賽選手必須穿著護甲。十
個比賽級別分為四十三公斤級、四十八公斤級、五十二公斤級、五十
六公斤級……直至無限量級。至於參賽國家或地區，包括有英格蘭、
蘇格蘭、美國、日本、馬來西亞、澳洲、加拿大、瑞典與德國。

1991年6月8日及9日舉行的國際太極推手大賽可說是香港
太極界的空前盛事。我受命與太極總會同寅籌辦了這次盛
事，感到是無上的光榮，在開幕致詞時，我講述了這次盛事
—— 從最初的構思，草擬比賽章程，發信至世界各地太極團體
邀請參加，培訓太極推手比賽公證及裁判員、大會工作人
員，向影視處申請牌照、向修頓租借比賽場地、訂六國大酒
店給來自世界各地選手，訓練本會選手備戰等各項工作，確
實是非常繁重。幸好賽事得到廣泛支持，達至圓滿成功。當
結幕時，我們安排奏出了友誼萬歲樂章，來自各地選手都無
限依依，那一刻內心是非常激盪的，這是太極總會獨力主辦
及最輝煌的盛事，永誌在我太極事業的歷程中。

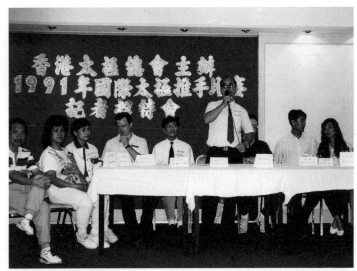

記者招待會介紹比賽詳情

記者會上與首批抵港之英國選手合攝

新聞發佈會上，兩位外籍選手示範比賽表演

國際推手大賽揭幕禮，筆者在大會致詞

下篇　第三章　四十七載教學之心路歷程

男子組比賽情形

女子組比賽情形

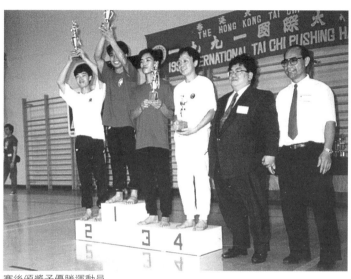

賽後頒獎予優勝運動員

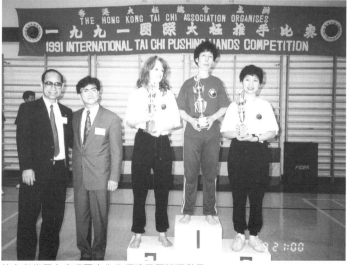

筆者與當屆主席馮國來先生頒獎予優勝運動員

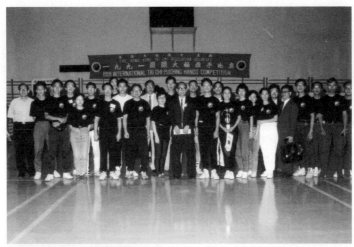

賽後與我全體弟子 (工作人員) 合攝

下篇　第三章　四十七載教學之心路歷程

與同門唐戚達君(英國領隊兼教練)合攝
左為女弟佩卿，右為女弟吳碧琴(當屆副會長)

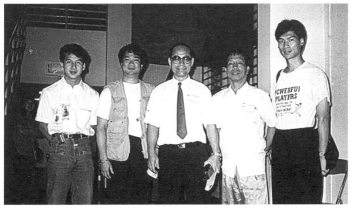

広州市武術協会

徐娥志会长：

谢々你对我们的盛情接待！

你们市主办的围棋太极推手赛是世界的首次，（同时1979广东有内市推手比赛成绩，但未成功又未举行围棋赛），而且很成功（当然还有美中不足）！

回穗后，我已写成推手，评论教育稿寄《武林》，如采用可于数月后发表，届时望指正！围棋赛刊发刊，周期很长，不急吹奏！辛苦若苦！未来我们出专刊是否有更积极行动？顺问好！

随信附上与君合摄二照片乙帧，望笑纳！

有空望来信指教！如有新书或武书可否为借

非望出。握手！

并问郭元照师致意！

马志斌上

1991年6月24日

联系人： 电话：

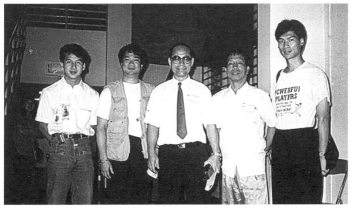

賽後收到廣州隊領隊兼教練馬志斌先生（右二）謝函及其所贈照片

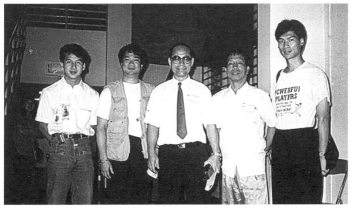

一二

我於1991年6月8日及9日之國際推手比賽後兩個月，向鄭師及執委會請辭，重整各班教務，但我經常保持與老師聯繫和見面及茶敘，亦每年均推薦學生上師訓班及參加歷年之祖師誕盛會，以示支持，老師亦很體諒我苦衷，知道總會的工作佔了我大部分時間，影響我的班務。

1994年珠海書院因遷入荃灣，我停辦了太極班，隨即漢文師範同學會藝研專科學校的陳校長與我合作開辦太極班。最全盛時期，操場上共有一百二十人同時上課。

下篇　第三章　四十七載教學之心路歷程

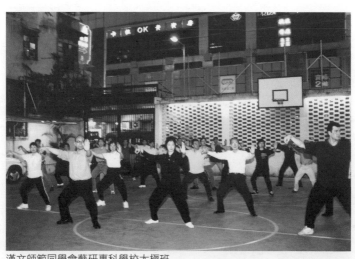

漢文師範同學會藝研專科學校太極班

親子班上課情況

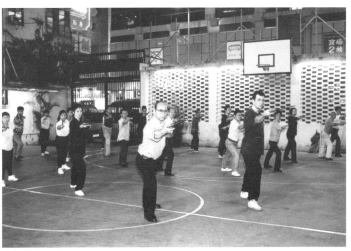

太極劍班練習

三二

　　1994年我亦受聘於鄺耀揚先生開辦的成人業餘進修中心，成立各太極班課程。而中期成材的如劉庭裕、盧文輝、黃志強、蔡景豪、辛瑞源、招甜錦、林靜儀、湯澤康、洪雪蓮、馮國堅、嚴志峰、洪雪儀、陳欣、霍妙嫻、周家鑫、周家榮、ANTONIO等都在這時期從學。

區佩卿帶領學員練習情形

成人業餘進修中心上課情形

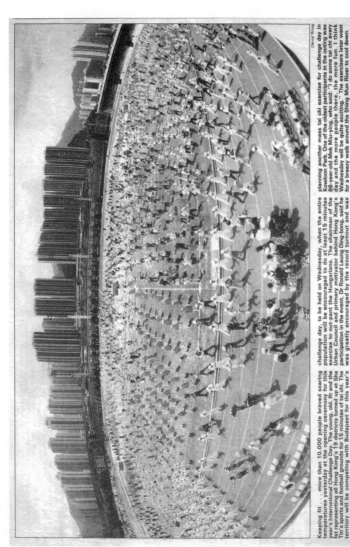

Keeping fit . . . more than 10,000 people braved soaring temperatures yesterday at the opening ceremony for this year's International Challenge Day. The young, old, fit and the fat representing all Hong Kong's 19 districts turned up at Sha Tin's sports and football grounds for 15 minutes of tai chi. The participation in the event sees the territory will be competing with Budapest for this year's

challenge day, to be held on Wednesday, when the entire population will be encouraged to do at least 15 minutes exercise to out-pant the Hungarians. The chairman of the Urban Council and primary motivator behind Hong Kong's participation in the event, Dr Ronald Leung Ding-bong, was greatly encouraged by the record turnout and was

planning another mass tai chi exercise for challenge day in Kowloon Park. One of the oldest participants in the outing was 86-year-old Mok Miu-ying, who said: "I do some tai chi every day and the more people there, the more fun. I think Wednesday will be quite exciting." The exercisers later went for a breezy walk around the Shing Mun River to cool down.

David Wong

1994年沙田大球場萬人太極大匯演（南華早報圖片）

1994年因協助政府舉辦一大型之萬人太極大匯演，老師很鄭重地委任我為執行監督，代行他的職務，因老師知道自己的糖尿病可能開始惡化，故作退隱之準備。而當年我和太極總會同寅全力協助政府，成功辦好了於沙田大球場舉行之萬人太極大匯演，此次為國際康體挑戰日，擊敗了對手匈牙利之布達佩斯。而事前區域及市政總署之黃黎月平女士，錢恩培先生及潘澍基先生堅持邀請我親往立法局帶領主席及各議員一同練習太極，以示立法局各議員響應支持這次活動。

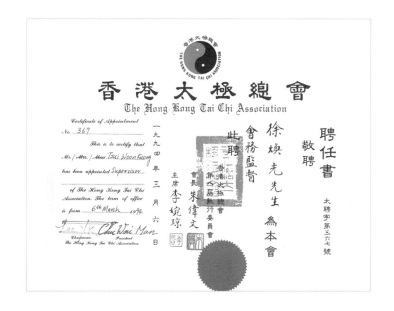

國際康體挑戰日

25. 5. 1994

九龍亞皆老街
六十至六十二號十二樓
香港太極總會
徐煥光監督

徐監督：

　　為推廣國際康體挑戰日活動，兩個市政局將於五月二十二日立法局會議前安排立法局議員進行十五分鐘太極活動，以呼籲全港市民支持。

　　素仰徐監督太極造詣精湛，學貫中西，現專函邀請出任是日活動的太極指導。由於立法局議員包括中外人士，故需中英雙語指導，本人深信徐監督定能勝任愉快。

　　敬希早日示覆，並祝

台安

區域市政總署署長
（潘澍基代行）

一九九四年四月二十七日

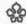

Festival Office, Regional Services Department, 14/F., Regional Council Building, 1-3 Pai Tau Street, Shatin, Hong Kong. Telephone: 601 8799 Fax: 602 0047
區城市政總署，區局節目事處，香港沙田排頭街1-3號，區城市政局大廈14樓。電話：六〇一八七九九。圖文傳真：六〇二〇〇四七

Leisure Operations Division, Urban Services Department, 9/F., UC Fa Yuen Street Complex, 123A Fa Yuen Street, Mongkok, Kowloon, Hong Kong, Telephone: 309 1057 Fax: 789 0344
市政總署，康樂執行科，九龍旺角花園街一二三號A，花園街市政大廈九樓。電話：三〇九一〇五七。圖文傳真：七八九〇三四四

潘澍基先生邀請函，申明立法局議員包括中西人士，故需在當日以中英雙語指導各議員一同練習太極

國際康體挑戰日在沙田運動場揭開序幕

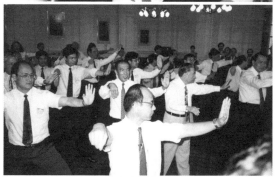

筆者應市政總署之邀，在立法局帶領議員練習太極

華僑日報　　1994年5月26日　星期四

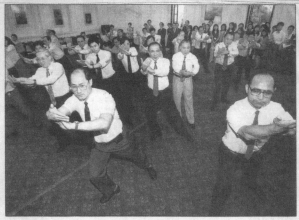

響應康體挑戰日「盛裝」參與

立局議員大耍太極

動作趣怪頻惹笑聲

政壇高手往往擅耍太極，烏蛟騰國際康體挑戰日，立局多位議員在聞曾市亦在太極總會總監徐麻光（右）教導下「要番幾招」。（黃賢創攝）

國際康體挑戰日翌日媒體報導（華僑日報圖片）

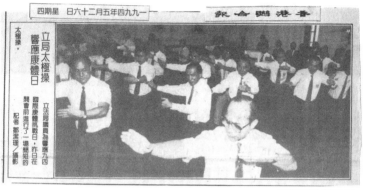

（香港聯合報圖片）

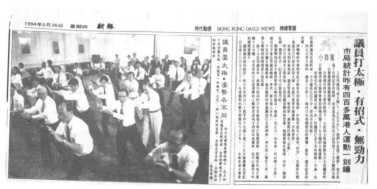

（新報圖片）

下篇　第三章　四十七載教學之心路歷程

(76) in L/M(8) in RSD 77/HQ 822/94

15 June 1994

Dr. TSUI Woon-kwong
5/F, No. 10 Victory Avenue
Mongkok
Kowloon

Dear Dr. Tsui,

International Challenge Day (ICD) 94
Tai Chi Exercise at The LegCo House

Thank you very much for your whole-hearted support in the Tai Chi Exercise at the LegCo House for ICD 94.

With your expertise, the event was held very successfully. The event has drawn a massive coverage in the mass media and it helps to spread the massage of ICD to the community. We would like to take this opportunity to express our sincere appreciation for your great effort.

We do hope that you will have a good memory of the wonderful job that you have done in the event and share the happiness of winning the competition against Budapest in ICD 94.

Wish you to have every success in your Association.

Your sincerely,

(TSIN Yan-pui)
for Co-Chairmen
Joint Regional Council/Urban Council
International Challenge Day 94
Steering Committee

TYP/fc

Provision of Regional Services Department, 14/F., Regional Council Building, 1-3 Pai Tau Street, Shatin, Hong Kong. Telephone: 601 8799 Fax: 602 0047
區域市政總署，區局秘書處，香港沙田排頭街1-3號，區域市政局大樓14樓。電話：六○一八七九九。圖文傳真：六○二○○四七

Leisure Operations Division, Urban Services Department, 9/F., UC Fa Yuen Street Complex, 123A Fa Yuen Street, Mongkok, Kowloon, Hong Kong, Telephone: 309 1057 Fax: 789 0344
市政總署，康樂執行科，九龍旺角花園街一二三號A，花園街市政大廈九樓。電話：三○九一○五七。圖文傳真：七八九○三四四

錢恩培先生之致謝函

徐煥光博士
香港太極總會監督

徐博士：

　　1994 年 5 月 25 日舉行的國際康體挑戰日，香港在 4 770 574 名參加者（佔人口百分之八十一）的支持下，擊敗布達佩斯。

　　香港能夠在這次挑戰中勝出，實有賴你和貴會鼎力支持，我們蓬此致謝。

　　希望將來再有機會與你們合作。

市政總署署長林志釗
（黃黎月平代行）

1994 年 6 月 1 日

Festival Office, Regional Services Department, 14/F, Regional Council Building, 1-3 Pai Tau Street, Shatin, Hong Kong. Telephone: 601 8799 Fax: 802 0047
區域市政總署．區域範辦事處，香港沙田排頭街1-3號．區域市政局大廈14樓．電話：六O一八七九九．圖文傳真：六O二OO四七

Leisure Operations Division, Urban Services Department, 9/F, UC Fa Yuen Street Complex, 123A Fa Yuen Street, Mongkok, Kowloon, Hong Kong, Telephone: 309 1057 Fax: 789 0344
市政總署．康樂執行科，九龍旺角花園街一二三號A．花園街市政大廈九樓，電話：三O九一O五七．圖文傳真：七八九O三四四

總康樂體育主任黃黎月平女士謝函

　　我自1965年從學於恩師起，至1972年恩師創立香港太極學會，培訓大量太極師資，服務於政府各區太極班。至1979年恩師再創立香港太極總會，更多機會與政府合作，推廣各項太極活動。多年來，在公在私我自問都鞠躬盡瘁協助恩師處理各項大小事務，先後擔任過香港太極學會會長、主席、監督及香港太極總會執委、兩屆會長及師資訓練班及裁判班主任導師，至1994年恩師再委任我為執行監督，代行創辦人之職務。多年來與政府合作無間，推廣各項太極運動，與政府保持非常良好之關係。1995年，恩師肯定我多年對會務工作的努力，特題詞及贈祖師像勗勉，以示鼓勵。

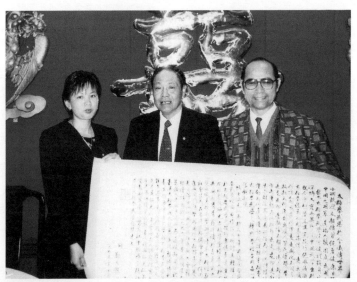

恩師於中山三鄉送贈題詞時攝，旁為師母陳麗平女士

恩師送贈高逾六呎之祖師像

恩師送贈祖師像後與同門合攝

三

　　1996年1月，蔡和平先生的華娛電視的一位高級編導孔憲鵬先生，透過我任教的成人業餘進修中心主任李小姐聯絡我，欲邀請我拍一套太極拳在華娛電視台播出，在盛情難卻下，到華娛電視九龍塘錄影廠拍了一套方拳，由佩卿示範，分輯在華娛電視播出。

212

下篇　第三章　四十七載教學之心路歷程

區佩卿示範太極方拳（華娛電視截圖）

重点招式

转身搂膝拗步

二二

鄭天熊太極武功錄

　　1996年夏，恩師欲把自己一生武功，有系統地記錄下來，使後學門人知道本門武功的內涵及精粹，囑我負責編校及囑我挑選弟子負責拍攝恩師的武功體系精華，這包括太極拳推手、散手、跌撲、內功、各種器械技擊發揮等，恩師親自詳解太極拳經含義及易理之部，有關太極推手、散手及恩師生平事略則由我執筆，全書精裝印刷，圖文並茂，惜此書已絕版多年。

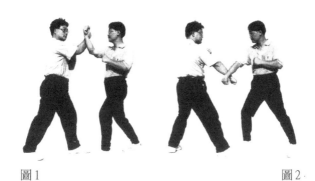

圖1　　　　　　　　　　　　　　　　　圖2

　　上述兩圖是剛對剛，實對實的化，是一般剛拳所常
見的化解招式。但練太極武功最忌用這種方法．因為這
種方法是大剛一定勝小剛的；實力強的一定勝實力弱
的。應如圖3、圖4：

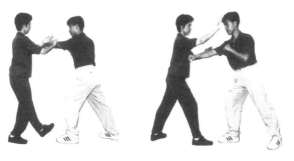

圖3　　　　　　　　　　　　　　　　　圖4

書中推手之部

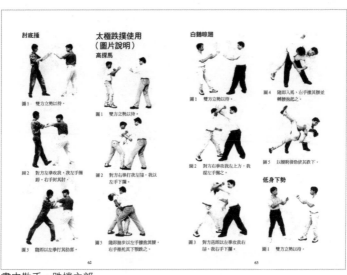

書中散手、跌撲之部

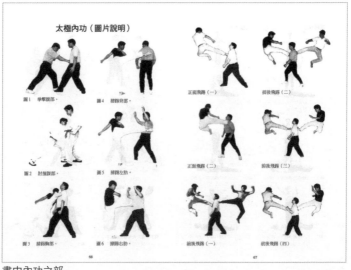

書中內功之部

下篇　第三章　四十七載教學之心路歷程

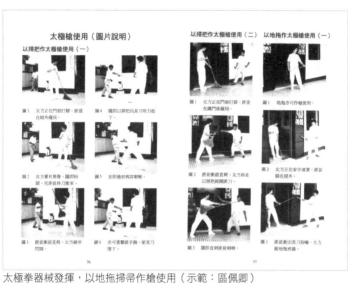

太極拳器械發揮，以地拖掃帚作槍使用（示範：區佩卿）

協助示範眾弟子同攝，左起：劉庭裕、馮國強、蔡景豪、區景華、區佩卿、
筆者、黃國龍、徐耀邦、劉玉明、周曉明。

一二

　　1996年起，協助政府多次舉辦東九龍太極拳劍套路比賽及先進運動會太極拳劍套路比賽，並大量培訓裁判及工作人員，每年除舉辦師訓班外，亦舉辦太極技術裁判班，由我擔任導師負責培訓。

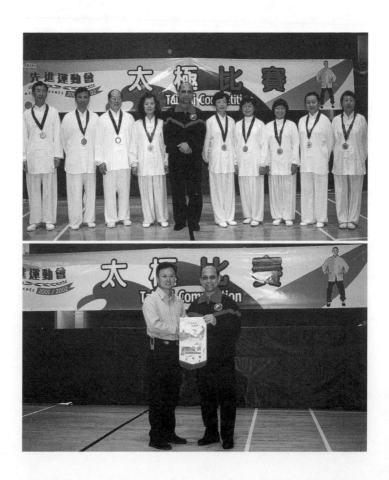

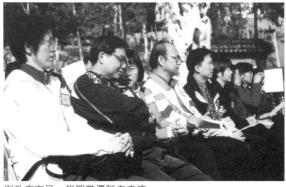

與政府官員一起觀賞優勝者表演

1996年11月，應市政總署訓練學院陳燕卿小姐之邀請，
對康體主任及職員演講太極拳及政府康體太極班之情況，我
與佩卿示範及教授他們練習。

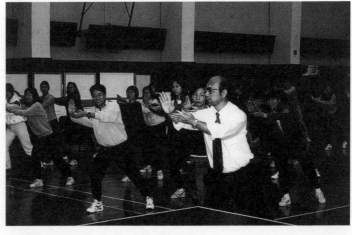

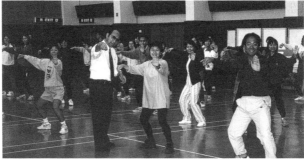

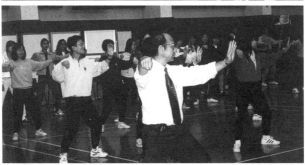

演講及教授市政總署官員練習太極

三二

1997年與太極總會同寅會同香港武術界籌辦慶回歸武術
大匯演。並於1997年起連續多年舉辦千人太極迎國慶匯演。

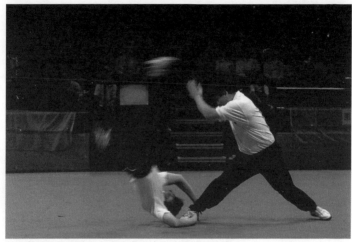

弟子黃國龍，周曉明在大會上表演內功及散手跌撲

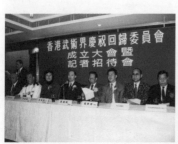

香港武術界慶祝回歸委員會記者招待會及紀念狀

1997年12月，由任教演藝學院之弟子溫玉筠推薦，應香港演藝學院邀聘教授學院之導師中國武術。

Director: Lo King-man, BA(Hons), Hon Fellow(HKU), FRSA, MBE, JP　校長：盧景文

Mr. Tsui Woon-kwong December 19, 1997
5/F No.10 Victory Avenue
Ho Man Tin
Kowloon

Dear Mr. Tsui Woon-kwong,

　　　　The School of Dance, The Hong Kong Academy For Performing Arts is pleased to confirm our offer to you as our **Winterterm Guest Artist** for teaching the **Chinese Martial Arts Movement** for the School of Dance. The following terms and conditions will be offered:

1. **Teaching Period**
 a) Jan 5,98 (Mon) - Jan 23 ,98 (Fri)

2. **Teaching fee**
 a) 14 classes for 3 weeks (1.75 hours/class)
 b) from 10:30am to 12:15nn
 c) total HK$10,780.00

　　　　I should be grateful if you would indicate your acceptance of this offer by signing and returning the duplicate copy of this agreement letter by mail or by fax (852 2802 3856) to the School of Dance. Thank you very much.

Yours sincerely,

Margaret Carlson
Dean, School of Dance
The Hong Kong Academy for Performing Arts

I hereby accept the above agreement.

Mr. Tsui Woon-kwong　　　　　　　　23-12-1997
　　　　　　　　　　　　　　　　　Date

c.c. AD(D), Aaron Wan, flimsy file
cw-twk1.doc

Dance 舞蹈　　Drama 戲劇　　Film & TV 電影電視　　Music 音樂　　Technical Arts 科藝

1 Gloucester Road, Wanchai, Hong Kong.　Tel: 2584 8500, 2584 8700　Fax: 2802 4372　http://www.hkapa.edu

二三

1998年，由於會務繁重，與政府合辦的活動更多，老師再委任女弟區佩卿為執行監督，輔助我工作。

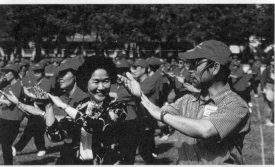

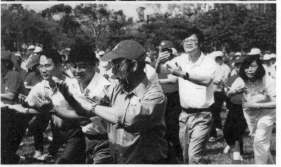

1997年起連續多年協助政府於維園舉辦千人太極迎國慶，上圖為當年政務司司長陳方安生女士，下圖為王敏超議員。

下篇　第三章　四十七載教學之心路歷程

90年代後期至2000年以後，開始受聘於各大醫院成立太極拳班，由佩卿及林靜儀協助。包括聖母醫院、靈實醫院、聯合醫院、瑪嘉烈醫院、嘉諾撒醫院及香港大學醫學院等。

　　醫院的班是由女弟子林靜儀奔走促成的，她是一位護士教師，先後任教於聖母醫院及靈實醫院。而於90年代後期，由於女弟子洪雪蓮博士的推介，開始與明愛機構合作，開辦太極拳班至今，分別由佩卿、耀邦、佩珍、佩明、何少芳及盧美欣等主持教務，是明愛較受歡迎的興趣班。

下篇　第三章　四十七載教學之心路歷程

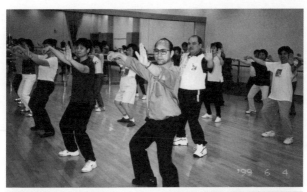

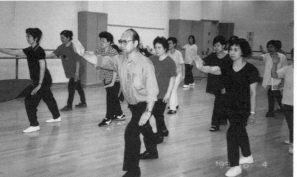

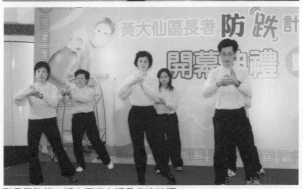

聖母醫院第一期太極班上課及表演時攝

聖母醫院太極班上課情形

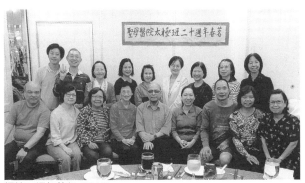

攝於20週年敘餐（2019）

聖母醫院太極班同學出席大型表演

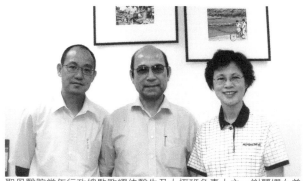

聖母醫院當年行政總監歐耀佳醫生及太極班負責人之一謝麗嫻女弟

下篇　第三章　四十七載教學之心路歷程

聖母醫院太極班三週年合照

聖母醫院太極班十週年合照

HOH STAFF CLUB

☺　太　極　基　礎　班　☺

- 上課日期：15/6/99 - 3/8/99（逢星期二）
- 全期堂數：共八堂
- 時間：5:15pm - 6:30pm
- 上課地點：靈實醫院網球場
- 導師：徐燦光博士
　　　　（香港太極總會秘書/監印、太極劍委員兵丁生師傳）

學費：全期400元（此數費純作學習用途，扣課程取消外，所交費用，
　　　不設退款）

內容：吳家太極拳初階
人數：20-30人（如報名踴躍，聖卉會加開班數）
協辦：靈實員工同樂會、靈實同工康樂組
報名：請填妥下列表格，於28/5/99或以前連同劃線支票
　　　抬頭「基督教靈實協會」，支票背面註報名者名稱，
　　　送回靈實醫院中央護理行政部，盧志慈姑娘收。
詢問：盧志慈姑娘，電話2703 8410.

☺　強　身　　☺　減　壓　　☺　益　身　心
（整訂本，取替17/5/99之宣傳單張）

靈實醫院第一期開班通告

女弟林靜儀(左)區佩卿(右)，靜儀為護士教師，任教於聖母醫院及靈實醫院，
兩院的太極班都是由她奔走策劃促成開班的。

靈實醫院開辦中、高級太極班課程

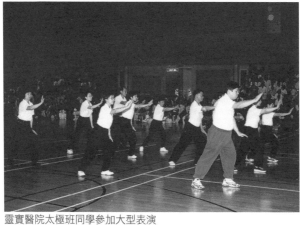

靈實醫院太極班同學參加大型表演

二三

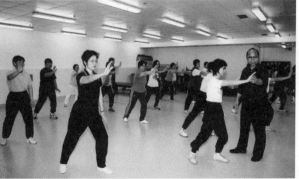

靈實醫院太極班上課及表演時攝

1999年，由於女弟林靜儀之奔走及策劃，促成了聖母醫院及靈實醫院開辦太極班外，更獲時任明愛機構荃灣中心主任女弟洪雪蓮博士之推薦，與明愛機構合作，開辦太極班。雪蓮女弟與妹妹雪儀在成人業餘進修中心隨筆者習太極拳，體會到太極拳之好處。先在荃灣明愛中心開辦晚間太極班，由霍妙嫻女弟主持，稍後再於2001年開始辦早班太極班，由佩卿主持，何少芳協助，一直延續至現在。而晚間太極班由於霍妙嫻工作繁忙，未能兼顧，改由小兒耀邦、女弟佩明、佩珍主持直至現在。




　　1999年底，亦同時在九龍明愛中心開辦太極班，亦由女弟佩卿及耀邦主持直至現在，由最初的一班發展至今天五班，為明愛中心較受歡迎的活動之一。

筆者與賢女弟洪雪蓮及仁弟馮國堅伉儷合攝

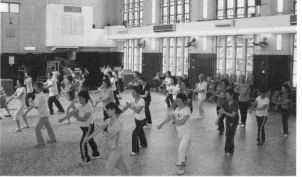

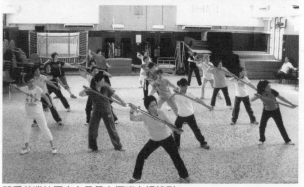

明愛荃灣社區中心早晨太極班上課情形

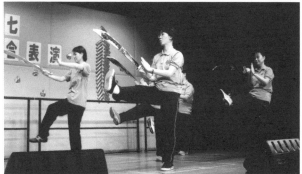

明愛荃灣社區中心太極班同學表演

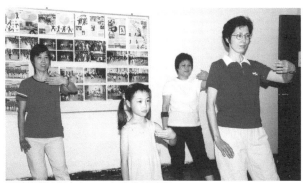

明愛荃灣社區中心2002年開放日示範

明愛荃灣社區中心星期一晚太極班

明愛荃灣社區中心星期三晚太極班

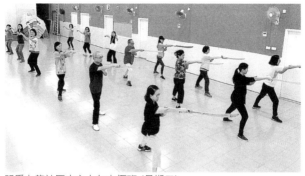

明愛九龍社區中心上午太極班（星期二）

明愛九龍社區中心上午太極班（星期二）

明愛九龍社區中心上午太極班（星期三）

三二

明愛九龍社區中心上午太極班（星期三）

下篇　第三章　四十七載教學之心路歷程

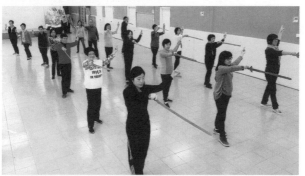

明愛九龍社區中心上午太極班（星期四）

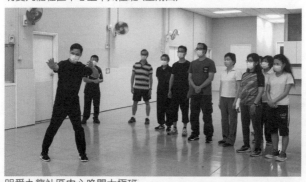

明愛九龍社區中心晚間太極班

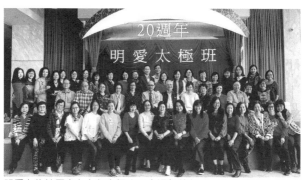
明愛九龍社區中心上午太極班二十週年敍餐

明愛九龍社區中心兒童太極班

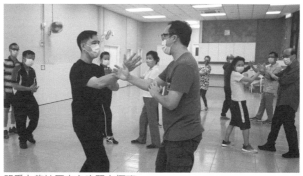
明愛九龍社區中心晚間太極班

二三二

1999年先後接受多份媒體之訪問，包括：星島日報，香港經濟日報，父母世界雜誌及公務員月刊等

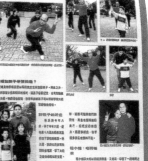

父母世界雜誌訪問

242

下篇　第三章　四十七載教學之心路歷程

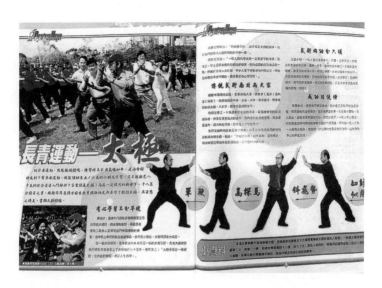

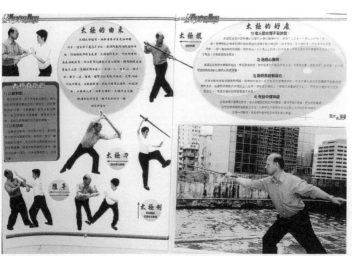

公務員月刊訪問

1999年底，由一位任職政府部門女弟吳麗娥之薦，政務主任協會邀請開辦太極班，我委派女弟佩卿主持，由1999年底一直辦至2001年，分初、中、高級授課。

21-FEB-2000 16:49 FROM H/B　　　　　TO 27113529　　　　P.01

Administrative Service Association

By Fax (2711 3529) and by mail

Our ref.:

Tel.: 2973 8120
Fax: 2840 0467 /
　　　2869 4376 (Conf)

21 February 2000

President
Tsui Woon Kwong Tai Chi Institute
Flat A1, 9/F
Fairway Garden
3-7 Liberty Avenue
Ho Man Tin
Kowloon

(Attn.: Mr Tsui Woon Kwong)

Dear Mr Tsui,

Appointment of Miss Au Pui-hing

　　This is to confirm the appointment of Miss Au Pui-hing as the instructor of our Advanced Tai Chi Course to be held from 11 March 2000 to 3 June 2000 at the Conference Hall, New Annexe, Main Wing, Central Government Office.

Thank you for your attention.

Yours sincerely,

(Miss Linda SO)
1999/2000 ASA ExCo Member

政務主任協會之邀請函

2000年9月，香港旅遊協會來函邀請派員出席2001國泰航空繽紛巡遊賀新歲。

Hong Kong Tourist Association 香港旅遊協會

送呈：　香港太極總會
　　　　執行監督徐煥光先生

徐先生：　台鑒：

<u>**2001 國泰航空繽紛巡遊賀新歲**</u>

　　香港旅遊協會自 1996 年開始，每年均舉辦新春巡遊，藉以鞏固香港作為「亞洲盛事之都」的地位。這項週年巡遊節目也成為全球各地慶祝農曆新年活動的焦點。

　　第六屆「繽紛巡遊賀新歲」已定於 2001 年 1 月 24 日星期三大年初一舉行。繽紛巡遊內容包括美輪美奐的花車、名人巡遊、國際及本地表演團體的精采演出。屆時，無綫電視翡翠台將現場直播巡遊盛況。巡遊將於香港島中區及灣仔區海傍舉行。現附上巡遊節目資料概要及路線圖，以供參閱。

　　貴會向來熱心支持社區活動，歷來的太極表演，饒富中國傳統特色。精湛的太極拳術，活潑多變化的花式，深受各界讚賞。

　　本人謹代表香港旅遊協會誠意邀請　貴會派出太極隊伍參加 2001 年新春巡遊。藉此普天同慶的日子，向旅客及香港市民展現　貴會的風采。如蒙　貴會參與巡遊，必替該盛會增添光彩。

　　倘蒙　貴會應允參與表演，本會將盡早安排會議商討細節。如有垂詢，敬請致電 2807 6341 與高級節目統籌主任吳佩芬小姐聯絡。

　　專此奉達，敬候佳音。

香港旅遊協會
節目統籌及旅遊業務部總理

彭早敏

彭早敏　謹啓
2000 年 9 月 20 日

9th - 11th Floors, Citicorp Centre, 18 Whitfield Road, North Point, Hong Kong
Telephone (852) 2807 6543　Facsimile (852) 2806 0303　Internet www.hkta.org　E-mail info@hkta.org
香港北角威非路道十八號萬國寶通中心九樓至十一樓
電話 (852) 2807 6543　傳真 (852) 2806 0303　國際聯網 www.hkta.org　電子郵箱 info@hkta.org

香港旅遊協會之邀請函

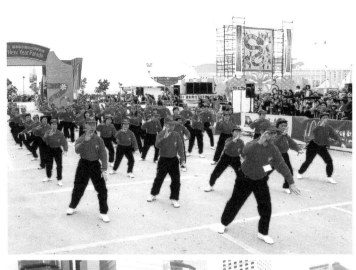

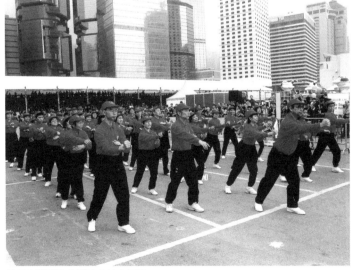

當日在巡遊路線沿途表演太極拳

二

　　2000年1月1日，恩師有感我於太極總會多年的努力，
於中山三鄉太極山莊興建香港太極總會健身室，以我的名義
奠基。此照很有紀念價值，可惜此牌匾今天已經不再存在，
亦見証世事滄桑，變幻無常。

攝於中山三鄉太極山莊健身室（左為師母陳麗平女士、右為女弟佩卿）

1999年，荃灣石鐘山紀念小學邀請開辦兒童太極班，我派出區佩珍、區佩明及區婉玲負責主持。

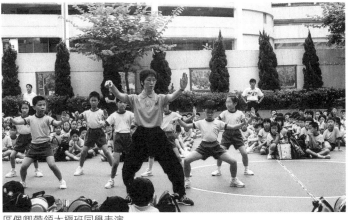

荃灣海壩花園天主教石鐘山紀念小學
兒童太極武術班

宗旨：為促進小學同學之身心及體能之發展，使小學生在課餘練習太極拳，除了可幫助兒童更健康地成長外，更可幫助兒童身心得以鬆弛舒暢，應付日常之功課及使其適應群體活動及加強與家庭之和諧溝通。

課程內容：本課程之內容編排，完全針對小學同學之身心及體能發展，包括：
　　基本熱身動作 — 教導小朋友在運動前，要做適當之熱身動作，包括頭、頸、肩、胸、臂、腿、膝、腳等部位。
　　基本步法練習 — 教導小朋友基本之馬步練習。
　　基本拳、腿法練習 — 教授兒童基本之出掌、出拳及踢腿練習。動作循其班別而進，和配兒童健康療育。
　　太極拳練習 — 教授兒童最基本之太極拳動作，由淺入深，循序漸進，引導小朋友進接群體運動，認識中國傳統之武術運動 — 太極拳，亦可使小朋友認識太極拳是中國功夫之一，是非常適合小朋友練習。
　　太極推手練習 — 除教授小朋友太極拳招式外，亦會在適當時候教導小朋友推手練習，推手由兩人合作對練，動作溫和而活潑，極富動感和樂趣，又可訓練兒童之反應靈敏及與別人溝通，使小朋友除了學習有益身心及促進健康發育之太極拳招式外，亦可兩人互相對練，在實踐之勇、女導師可下，學習太極推手，動靜佳宜，從小培養小朋友之自信心。

師資：本班導師均為極富實際及具豐富教學經驗之導師：—
　　徐煥光先生 — 徐煥光太極學會創辦人、香港太極總會執行監督
　　區佩卿女士 — 徐煥光太極學會高級教練，香港太極總會副主席

服裝：小朋友在學習初期可選擇天主教石鐘山紀念小學之體育科服裝，稍後時間可選擇本會指定之太極服裝，印有本會之旗號標誌。

升級：本會為鼓勵小朋友學習，定期設有升級試，由本會總監徐煥光博士主持升級試，考試及格可升一級及頒發證書。

上課時間：(A班)逢星期六下午三時至四時
　　　　　(B班)逢星期六下午四時零五分至五時零五分
上課地點：荃灣海壩花園天主教石鐘山紀念小學操場內

區佩卿帶領太極班同學表演

太極推手示範

左起：導師區佩明、區婉玲

2001年12月2日協助政府康文署主辦萬人太極大匯演於跑馬地遊樂場，我協助政府召集全港十八區之太極導師二百餘人進行綵排，並由各導師回去所屬各班進行綵排，當日參加者共10425人，包括本派（吳派鄭式）6000多人，其餘為楊派、孫派及陳式、趙堡等，演出非常成功，並列入健力士紀錄，替香港太極界寫下光輝一頁。

康文署助理署長胡偉民先生之邀請函

萬人太極大匯演

帶領時任財政司司長曾蔭權先生巡視各區太極班演出，並講解當日情形
（左2為助理署長胡偉民先生）

當日蒙康文署邀請，筆者在大會演講香港太極拳發展歷史

本會親子班學員合照

本學會學員合照

二二

明愛荃灣社區中心太極班

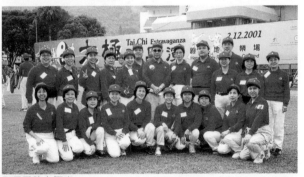

聖母醫院太極班

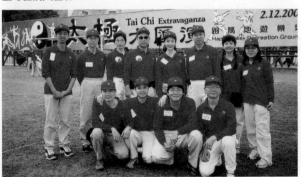

靈實醫院太極班

252

下篇　第三章　四十七載教學之心路歷程

康樂及文化事務署
Leisure and Cultural Services Department

電話 TEL: 2601 8839
圖文傳真 FAX NO: 2691 3264
本署檔號 OUR REF: (3) in LCSD LS(YTM)115/06
來函檔號 YOUR REF:

旺角亞皆老街 60 號
利安大廈 12 樓
香港太極總會執行監督
徐煥光博士

徐博士：

太極大匯演

　　由康樂及文化事務署主辦的太極大匯演已於十二月二日圓滿結束，當日共有 10 425 名市民一同創造演練太極三十分鐘的世界紀錄。

　　我謹代表本署衷心感謝貴會協助舉辦此項活動，為籌辦這項活動提供了不少寶貴的意見，並於當日活動派出精英作太極示範表演，令大會節目生色不少。希望日後我們能夠繼續合作推動本地的體育運動。

　　祝聖誕快樂，新年進步。

康樂及文化事務署署長
（胡偉民 *胡偉民*／代行）

二零零一年十二月二十四日

香港沙田排頭街一至三號康樂及文化事務署總部
Leisure & Cultural Services Headquarters, 1-3 Pai Tau Street, Sha Tin, Hong Kong

胡偉民先生致謝函

深水埗康體主任楊月娥女士寄來相片及謝卡

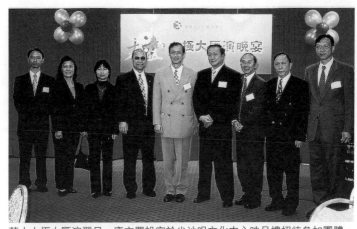

萬人太極大匯演翌日，康文署設宴於尖沙咀文化中心映月樓招待參加團體，
上為本會及國總與康文署官員合攝。

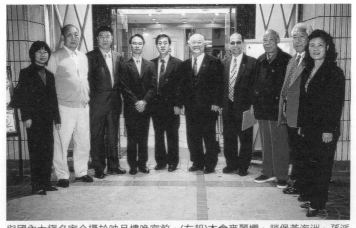

與國內太極名家合攝於映月樓晚宴前，(左起)本會麥麗嫻、趙堡黃海洲、孫派
孫永田、本會周曉明、陳式陳正雷、楊派楊振鐸、筆者、武式吳文翰、吳派
馬海龍、本會李婉瓊

2001年，因聖母醫院女弟余冬梅之間接推介，促成了聯合醫院開辦太極班。

敬啟者：

由於基督教聯合醫院員工對學習太極拳的反應積極，故院方將於 2001 年 12 月舉辦有關太極組課程。

現誠意邀請 閣下親臨任教，擔任太極班的導師，教導本院員工，使員工對太極拳的學習有正確的認識及掌握。有關課堂的細節安排如下：

上課日期：　2001 年 12 月至 2002 年 2 月(逢星期四)
　　　　　　上課日期見「附錄一」
堂　　數：　共 12 堂
上課時間：　下午 5 時 15 分至下午 6 時 30 分(每堂 1 小時 15 分鐘)
上課地點：　基督教聯合醫院 P 座 2 樓 E 室復康治療室
學員人數：　每組 20 人- 30 人
上課形式：　集體上課
導師費用：　➤ 每位學員每月港幣 200 元正。每月第一堂以劃線支票(抬頭註明：
　　　　　　　 「徐煥光太極學會」)或現金付款支付。
　　　　　　➤ 如人數不足 20 人，則須增加參加學員的學費，使能維持合理的導
　　　　　　　 師費，每堂基本收費為港幣 1000 元。
　　　　　　➤ 每班人數最多 30 人，故每堂的導師費最高金額為港幣 1500 元。

茲隨函附上太極興趣班上課日期 (見附錄一)。如對以上細節有任何疑問，歡迎致電 23794710 與本人或 23794310 與邵小姐聯絡。

如蒙答允抽空任教，不勝感激，謹此先以致謝！

　此致

徐煥光太極學會會長
徐煥光博士台照

　　　　　　　　　　劉集興
(人力資源部高級行政經理)
基督教聯合醫院太極班負責人
　2001 年 12 月 6 日

以社區為本，邁向服務新紀元。
To become a community-oriented tertiary hospital of the 21st century

聯合醫院太極班邀請函件

三二

與當年聯合醫院行政總監謝俊仁醫生(右2)合攝

256

下篇 第三章 四十七載教學之心路歷程

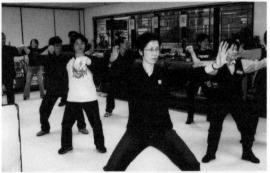

聯合醫院太極班

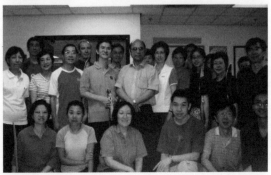

聯合醫院太極班合照

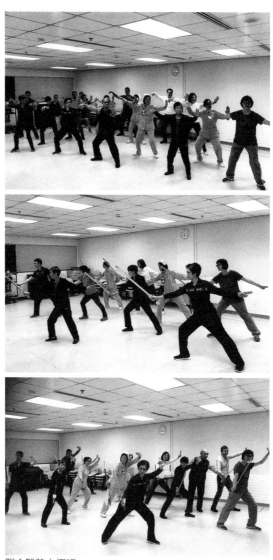

下篇　第三章　四十七載教學之心路歷程

聯合醫院太極班

2002年8月徐煥光太極學會由窩打老道遷至太子區現址，佔地二千呎，可容納二十人同時練習。

遷址當日與眾弟子濟濟一堂，中坐(左2)為周景浩醫生，(右3)為促成明愛機構開辦太極班之女弟洪雪蓮博士，後排站立(右2)為促成各醫院班之女弟林靜儀

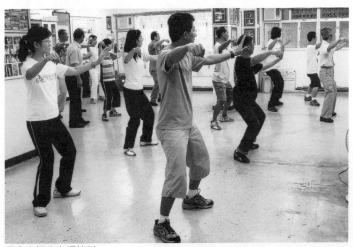

學會太極班上課情形

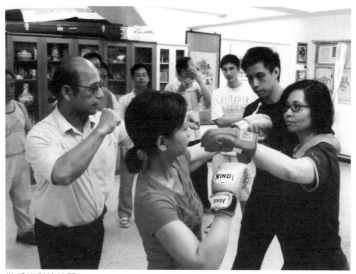

散手班對抗練習

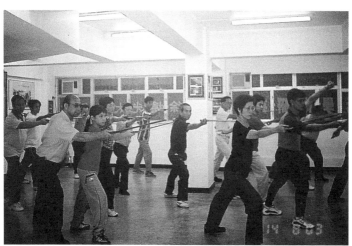

學會太極劍班

2002年，由於我任教漢文師範同學會藝研專科學校羅小姐之推薦，促成了瑪嘉烈醫院開辦太極班。

瑪嘉烈醫院開辦太極班之邀請函

自1999年底至2003年多次接受警務處邀請演講，示範及教授警務人員太極拳。

香港警務處邀請函

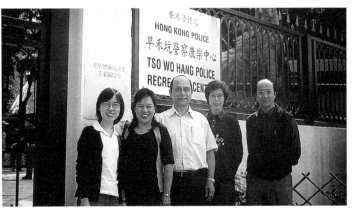

攝於早禾坑警察康樂中心演講前

2003年，由於不少警務人員感染非典型肺炎，警務處邀請筆者對受沙士感染之警務人員及其家屬作太極專題演講。

本署檔號：(2) in CP PS KE　　　　　　香港警察
來函檔號：　　　　　　　　　　　　　東九龍總區福利辦事處
電話號碼：2304 1401　　　　　　　　九龍觀塘同仁街六號
傳真號碼：2763 6620　　　　　　　　觀塘政府合署分署四零九室
電郵號碼：apwo-ke-2-welfare@police.gov.hk

徐煥光博士
徐煥光博士太極學會
九龍何文田自由道 3-7 號
富威花園 A 座 9 號樓 A1 室
電話：九一九二 七七八四

徐煥光博士：
　　　　　　　　　　　太極的功用
　　　　　對象：非典型肺炎康復者或其家人〔約十八人〕
　　　　　日期：二零零三年七月九日〔星期三〕
　　　　　　　　下午二時三十分至四時三十分
　　　　　地點：旺角警察體育遊樂會

　　警務過去三個月以來，有不少同事或其家屬患上非典型肺炎，雖然病者皆已康復，但由於肺部曾受損，而所用藥物亦可能有後遺症，身體因而虛弱。在這種生理狀態下，他們會關心究竟可否做運動？或者如何做運動才對呢？

　　我們很多謝　閣下以往一直協助我們推行健康欠佳警務人員小組，教授太極的功用，組員皆表示獲益良多，故懇請　閣下再次蒞臨協助，造福組員。

　　深切盼望　閣下能接受邀請，出席講解。如蒙俯允，不勝銘感。敬候示覆。歡迎致電二三零四 一四零一，與我聯絡。祝　身體健康。
　　　　　　　　　　　　　　　　　　　　　　　香港警務處處長

　　　　　　　　　　　　　　　　　　（徐飛雄 代行）

二零零三年六月十六日

香港警務處邀請函

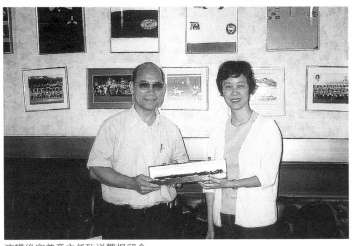

演講後容美意主任致送警棍留念

演講後與警務處代表合照

2003年12月再度接受邀請演講於大尾篤訓練及活動中心。

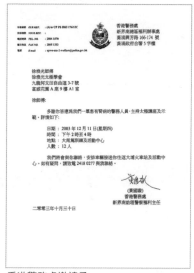

香港警務處邀請函

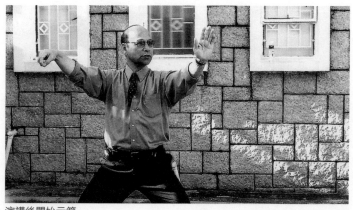

演講後開始示範

筆者與女弟佩卿分別帶領兩組練習

演講、示範及練習後與警務處代表合攝

三

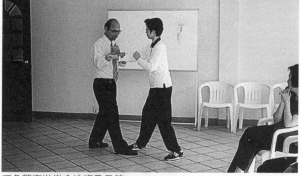

旺角警察遊樂會演講及示範

容美意主任在另一次演講
致送紀念品時合照

下篇　第三章　四十七載教學之心路歷程

另兩次在大尾篤活動訓練中心演講

灣仔警官俱樂部演講後攝

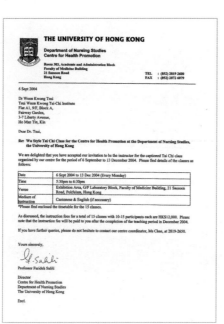

港大醫學院太極班之邀請函

　　2004年，我一位女弟子羅鳳儀，她原於我在漢文師範同學會藝研專科學校太極班隨我學習，成績不錯。她是香港大學護理學系的教授，一次她在課餘後在學校休息室練太極拳時，被她系主任Salili教授看見，詳詢之下，知是我國著名的國粹太極拳，於是馬上著鳳儀跟我聯絡，隨後約定至其辦公室商討在港大醫學院開辦事宜，雙方一拍即合，於是在羅鳳儀女弟的引薦下，便開始在香港大學醫學院開班教授太極拳，並由護理學系統籌招生事宜，對象為港大醫學院教授及職員，之後引申至其他學系，一直辦至2007年。

護理學系內部刊物有關
太極班之通告

Wu Style Tai Chi Class

September - December 2004

To promote the physical well-being of our university staff, the Centre currently holds a Wu Style Tai Chi Class from September to December 2004. We are very pleased to have been able to secure the services of Tai Chi instructor, Dr Tsui Woon Kwong, who has taught Tai Chi Chuan for over 30 years. The next class will commence in January 2005. For more information on Tai Chi, registration and payment information, please visit **http://www.hku.hk/nursing/CHP/event**. For enquiries, please contact the Centre Coordinator at 2819 2650 or chphku@hkucc.hku.hk. Don't miss the chance to join us!

下篇　第三章　四十七載教學之心路歷程

在李嘉誠醫學院內上課情形(右2)為梁乃江教授

二三

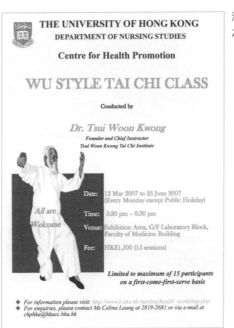

港大醫學院太極班2007年
之招生通告

270

下篇　第三章　四十七載教學之心路歷程

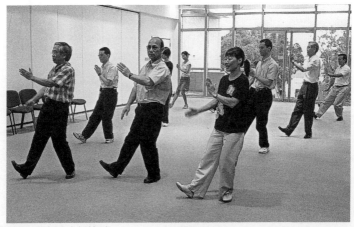

醫學院太極班上課情形

2004年8月應九龍倉集團邀請開辦太極拳班，筆者派出羅永德仁弟主持

九龍倉員工康樂會

敬啟者：

由於本集團之員工對學習太極拳有濃厚興趣，故本會擬於2004年9月舉辦太極拳工作工餘活動。

現誠意邀請 閣下派出太極班等師教導本集團員工，讓他們對太極拳的學習有正確的認識及掌握。有關課堂的細節分排如下：

上課日期： 2004年9月至2004年10月 (連星期四)
(上課日期見「附錄一」)
堂數： 共八堂
上課時間： 下午6時30分至下午7時45分 (每堂1小時15分鐘)
上課地點： 尖沙咀海港城海運大廈二樓SportX室內籃球場
學員人數： 19人
上課形式： 集體上課
導師費用： 每位學員每期繳習400元正，於課程完結後以劃線支票 (抬頭為：「徐煥光太極學會」) 繳付

茲隨函附上太極興趣班之上課日期 (見附錄一)，如對以上細節有任何疑問，歡迎致電2118 2580與馮子意先生聯絡。

如蒙答允抽空任教，不勝感激，謹此先以致謝！

此致

徐煥光太極學會會長
徐煥光博士台照

鄭智玲
九龍倉員工康樂會主席
二零零四年八月二十六日

WSRC/022/2004

連擊 THE LINK 九龍倉

九龍倉集團員工刊物 ｜ 二〇〇四年十一月號

員工連擊

齊學太極・身心有益

「左七星勢」?「手揮琵琶」?一般人對這些四字詞可能會感到陌生，但對於參加了由九龍倉員工康樂會舉辦的太極班同事來說，這些就是他們要牢記及練習的招式！

康樂委員會兼學員之一的劉志強(Herman)稱太極班是康樂會首次舉辦的興趣班，他對太極班反應熱烈，參加人數眾多，出席率穩定高企而感到很滿意。《連擊》得悉，十一月更會再次開班呢！讓我們聽聽部分學員的心聲：

九龍倉有限公司Finance Division陳偉鴻(Aaron)說：「太極班有益身心。康樂會應多推廣這類興體育班。」海港城租務部溫慧茵(Jenny)表示「我不時與同事們於工餘時練習，他記兩招，我記兩式，大家互相切磋學習。參加太極班不但強身更可聯誼！」同是來自海港城的黃慧文(Chris)則說：「很高興能下班後參加這種康樂活動來調劑身心。在家我亦會多練習。羅老師很用心教我們...多謝老師！」■

太極班羅師父帶領學員們耍家太極招式

圖為永德仁弟主持九龍倉太極班照，刊於集團內部刊物

三

2005年徐煥光太極學會與明愛九龍社區中心聯合主辦了一個大型之太極表演欣賞會於葵涌林士德體育館，明愛荃灣社區中心協辦，動員了我學會合作的機構太極班學員，包括九龍及荃灣兩間明愛機構早晚各太極班、學會全部太極班學員、聖母醫院、靈實醫院、聯合醫院及香港大學醫學院太極班等。欣賞會非常成功，筆者亦示範太極拳八勁原理、發勁及散手示範。

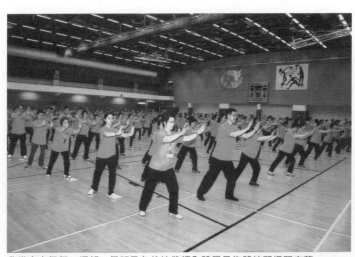

欣賞會由佩卿、耀邦、佩明及各教練帶領全體學員集體練習揭開序幕

大會揭幕禮

港大醫學院太極班表演

二二

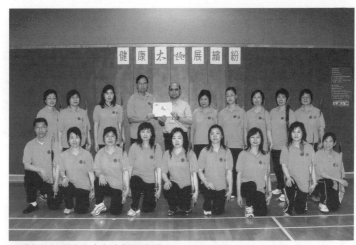

明愛九龍社區中心上午太極班合照

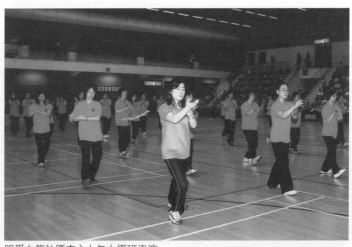

明愛九龍社區中心上午太極班表演

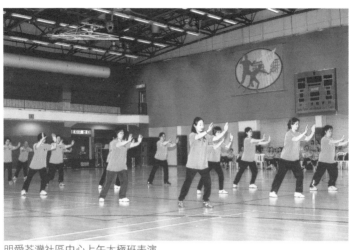

明愛荃灣社區中心上午太極班表演

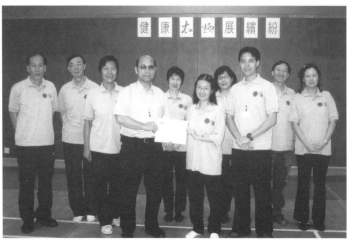

健康太極展繽紛

明愛九龍社區中心晚間太極班學員合照

二二

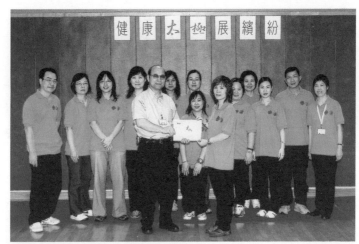

明愛荃灣社區中心晚間太極班學員合照

聖母醫院太極班表演

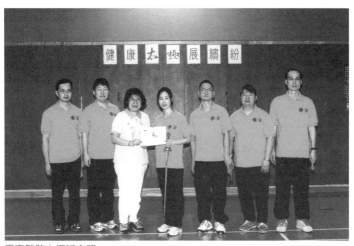

靈實醫院太極班合照

聯合醫院太極班表演

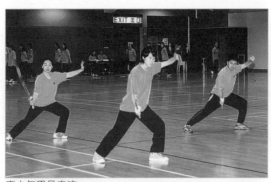

青少年學員表演

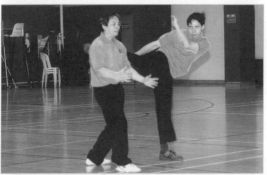

內功表演 (黃國龍，徐耀邦)

散手對抗表演 (黎嘉慧醫生及吳義銘醫生)

二三

278

下篇　第三章　四十七載教學之心路歷程

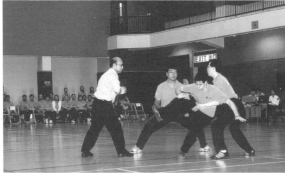

筆者發勁示範 (長勁及靠勁)

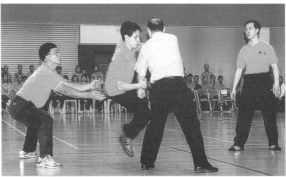

發迴旋勁使對手側跌

2005年開始，亦應保良局顏寶鈴書院校長康羅賜珍女士之邀，開辦教職員太極班，我派出女弟佩卿主持。校長康太亦擅太極拳，早年隨筆者先太師父鄭榮光先生媳婦習吳家太極。該班延續數年之後再開辦家長教師會太極班。

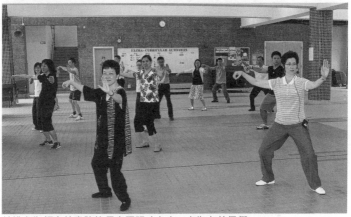

前排左為顏寶鈴書院校長康羅賜珍女士、右為女弟佩卿

家長教師會太極班

顏寶鈴書院家長教師會
太極班邀請函

Po Leung Kuk Ngan Po Ling College
保良局顏寶鈴書院
26 Sung On Street, To Kwa Wan, Kowloon
九龍土瓜灣崇安街24號
Tel 電話: 2462 3932 Fax 傳真 2462 3929

Ref: ADM/022/0717

敬啟者:

由於保良局顏寶鈴書院之家長對學習太極拳的反應熱烈,故校方籌於 2008 年 4 月 1 日至 2008 年 7 月 8 日舉辦太極班高班課程。

現誠意邀請貴會派出高級教練區佩卿師傅擔任太極班的導師,教導本校家長,使其對太極拳的學習有正確的認識及掌握。有關課堂的細節安排如下:

上課日期: 2008年 1/4、8/4、15/4、22/4、29/4、6/5、13/5、20/5、27/5、3/6、24/6、8/7 (逢星期二)
堂　數: 共 12 堂
上課時間: 下午 2 時 45 分至 4 時正(每堂 1 小時 15 分)
上課地點: 保良局顏寶鈴書院
學員人數: 每班 13 人
上課形式: 集體上課
導師費用:
➢ 導師每堂收費為$1000,費用由學員分擔支付,即每堂每人由 $50-$100,視乎參加人數
➢ 導師費用可以支票或現金繳付,支票抬頭寫"徐煥光太極學會"
➢ 每班人數最多 30 人,故每堂的導師費最高金額為港幣 1500 元。

如對以上細節有任何疑問,歡迎致電 9498 2899 與本人聯絡。

此致
徐煥光太極學會會長
徐煥光博士台照

蔡慧君老師
保良局顏寶鈴書院
家長教師會
太極班負責人

二零零八年三月三十一日

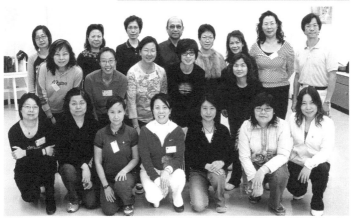

筆者探班時合攝

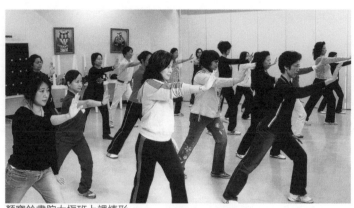

顏寶鈴書院太極班上課情形

講座及定期茶會

踏入中學階段的青少年，無論在學業、交友、自我形象或與父母相處等方面都有顯著變化。為了讓家長及老師更了解現今的青少年，家長教師會特別邀請著名筆名媽子的自主持人鄧寶珍小姐，於二零零八年一月二十五日來校主持一個名為「家長應如何面對反叛期的子女」的講座。鄧小姐以個案形式，讓家長了解時下青少年面對的問題；並分享自己如何與兒子相處及如何從反叛時期保護與被愛的關係。

除了講座，家長會亦在當晚舉行了定期茶聚。讓各家長、老師及家教會委員表達對校務的意見。家長對學校及家教會提供了不少寶貴的建議，促進家校互相了解和合作。

在此再一次感謝各家長及老師抽空參與是次講座及茶聚。

Seminar and Parent Gathering

As children grow up, they may encounter different problems on study, peer relationship, personal values and relationship with parents, in order to let parents understand more about teenagers nowadays, and learn the ways to communicate with them, our Parent Teacher Association had invited Ms Blanche Tang to host a seminar for our parents and teachers on 25 January 2008. In her talk, Ms Tang told us more about teenage issues. She also shared with us the relationship with her sons.

We also held a gathering after the seminar that evening. Many parents expressed their opinions and suggestions in the meeting. Their valuable comments could certainly foster understanding and cooperation between parents and the school.

Once again, we would like to thank all parents and teachers for their participation in the seminar and gathering.

家長太極班

家教會於二零零七年十月份首次開辦家長太極班初級班，邀請清暉峰光太極學會儀嘉碧擔任導師，共二十多位家長參與。由於反應熱烈，於同年十二月份，我們續辦中級班供家長參與，透過是次活動，加深了家長對太極的認識及興趣。

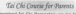

Tai Chi Course for Parents

Our PTA organized Tai Chi Elementary course for parents in October, 2007. Master Au Pui Hing was invited to be our instructor. More than 20 parents joined the Tai Chi course. We organized intermediate course for parents in December, 2007, in which they can further learn more about Tai Chi.

家長教師會通訊報導
太極班活動

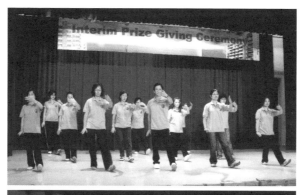

顏寶鈴書院學校慶典，太極班同學表演，筆者應邀致詞

三

2005年，由資深女弟子劉慧賢之引介，促成證監會職員太極班，我派出小兒耀邦主持，之後連開數班，一直延續至現在。

證監會職員太極班，前排左二為女弟劉慧賢

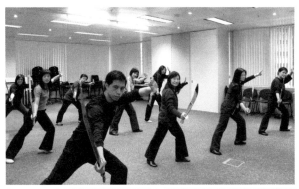

285

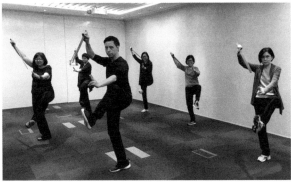

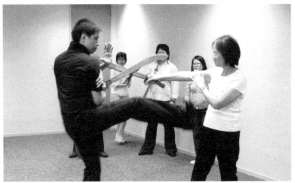

太極班刀、劍練習及應用

2006年，應聖母醫院前行政總監康鳳傑姑娘之邀，於嘉諾撒醫院開辦太極班，康姑娘於聖母醫院退休後，小休數年，出任嘉諾撒醫院總經理之職。

嘉諾撒醫院邀請函

康鳳傑姑娘致送紀念品予區佩卿

嘉諾撒醫院太極班上課情形

　　2006年應民政事務局公民教育委員會之邀，協助新拍一特輯，名為「**承我薪火**」，內容分十二個字，如：煉、療、竹、湯、融……等，每個字有一個主題，十二字分十二個月，於電視台新聞報告唱國歌時播出，找我協助負責的是「煉」字。中國武術就以這輯為代表。旁白說：「每一門學問，都博大精深，要千錘百煉，自強不息，才可達至爐火純青的境界。」我一向低調，初時婉拒，經女弟佩卿提醒這是很有意義，喚起我們民族精神，更能承傳薪火，這是每個中國人的責任呀，覺得有份使命感，於是帶領老、中、青三代弟子，達至傳承薪火之意。隨攝制隊赴荃灣圓玄學院拍攝了大半天，於同年十月一日國慶日開始播出，延續多年，至今年仍繼續播出，覺得自己盡了一份責任。

電視畫面截圖

2007年埃克森美孚石油公司亦邀請開辦太極拳班，我派出小兒耀邦及媳婦盧美欣主持，一班在青衣油庫，另一班在灣仔辦事處上課。

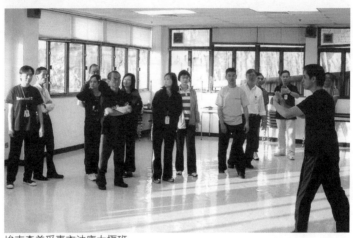

埃克森美孚青衣油庫太極班

傳訊網 INFO NET
R&S East & West We are the Best

ExxonMobil
Refining & Supply

2007年10月份 - 第17期

第4頁

太極

EMRC邀請太極高手陳師傅，親臨青衣油庫傳授同事們吳氏太極拳119式。

我們青衣的同事們放工後，用飯堂做教室，背山面海，環境優美，耍一招"斜單鞭"，順便觀看夕陽景色，再來一招"雲手"，再被窗外出的石景和樹木深深地吸引著，靈神合一，深長地增加肺部呼吸，特別暢順，集中意念，紓緩情緒，身體因而更健康。

太極拳確實易學難精，初學時，背誦太極拳名，例如：七星勢、攬雀尾、斜飛勢、白鶴晾翅、摟膝拗步和搬攔捶等，加上方拳手法細膩和規矩，手法嚴密，功架緊湊，動作貫串，身體更要求立身中正，鬆靜自然，要耍得似模似樣，就要不斷思考和練習了。在錯誤中不斷改進。

經徐師傅悉心指導下，學員已掌握82式的招式，而且興趣越來越濃厚。午膳後，三五師兄師姐們，相約在行政大樓天台練習。互相研究切磋，除了拳術進步外，還加深了同事之間的感情和聯繫。

而學習太極必須持之以恆，眾師兄師姐練功後，感到退膝，彎腰，骨骼和肌肉都有改善，腸胃蠕動，因血液流暢，營養輸送足夠，新陳代謝功能和血壓都有明顯改善。太極拳的動作柔和，緩慢，連貫和協調，並能達至身心舒暢，加上無須器材及較安全，適合男女老少學習，強身健體。

同事們，不要給自己一個美麗藉口，沒時間和太疲累都不再是理由，分配好時間及早開始練太極拳吧。

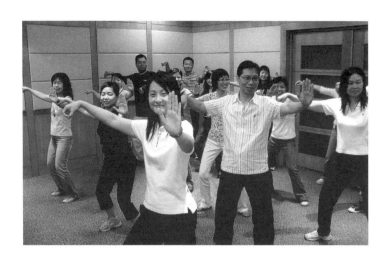

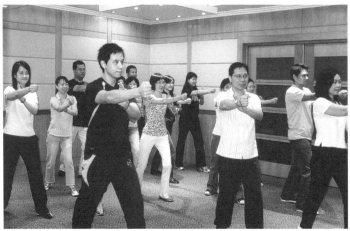

埃克森美孚灣仔班上課情形

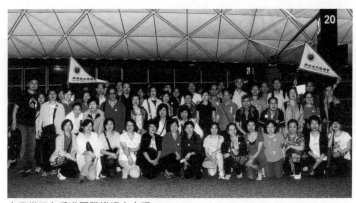

出發當天在香港國際機場大合照

　　一直以來有兩個心願未償，一是身為太極傳人，以未登太極拳發源地武當山為憾。二是一直想把自己數十年之練功心得及體會結集成書，供弟子們參考。而這兩個心願都在2008年實現了。

　　首先是登上武當山，2008年6月6日至9日，與一眾弟子約六十人，懷著朝聖之心情，展開尋根之旅，一齊登上**武當之巔 - 金殿**。恩師曾先後多次登上武當山及考察祖師張三丰丹士修真之處。而我過去由於工作及教務繁忙，這次是首次登上武當之巔。

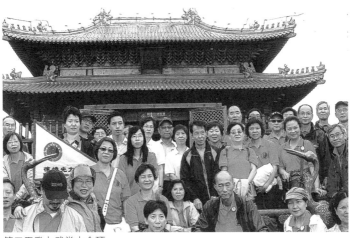

第二天登上武當山金頂

在金頂後武當之巔石碑前留影

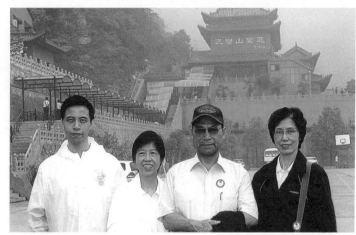

索道站前留影

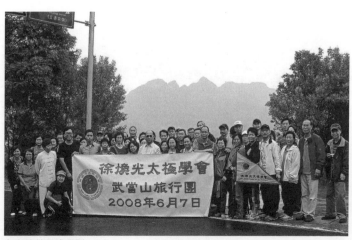

在賓館前馬路留影

賓館前做早課

攝於南巖前

三二

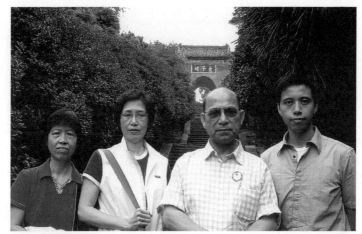

太子坡留影

下篇　第三章　四十七載教學之心路歷程

攝於一柱擎天碑前

2009年，由於女弟子歐陽素華之邀請，與聖公會福利協會康恩園合作，開辦太極班及太極自衛術班。太極班對象為康恩園之員工及會員，而太極自衛術班對象為職員，他們稱這個班為**紓解法**班。素華女弟乃康恩園之總經理，由於院方職員照顧院友會員時工傷頗為嚴重，素華隨我習太極多年，且為拜師弟子，深諳太極以柔制剛，借力卸力之道理，遂要求我教授員工太極自衛術。由於會員不是歹徒或壞人，有時只是由於情緒失控而誤傷員工或會員，所以教授員工自衛時只能以技術化解會員失控時之暴力動作，但要隨即有愛心地作出安撫，而不能反擊，所以素華稱這種為紓解法。

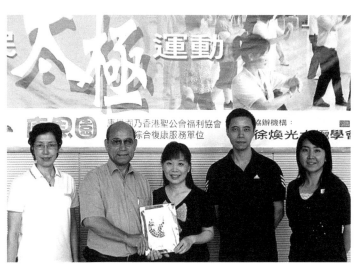

素華開辦了全體康恩園員工及會員均參加之全民太極運動，我與小兒耀邦及佩卿親自主持該班教務。圖中為女弟歐陽素華，右一為康恩園經理羅潔瑩女弟

康恩園太極班上課情形

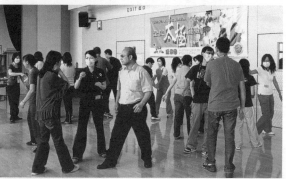

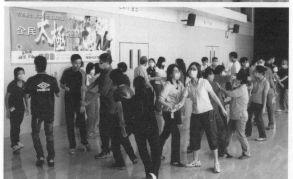

康恩園紓解法班上課情形

在康恩園五週年慶典時攝，右為歐陽素華女弟，左二為香港大學行為健康教研中心總監何天虹教授，何教授於慶典後隨筆者習太極

與素華女弟攝於康恩園

下篇　第三章　四十七載教學之心路歷程

吳派鄭式太極拳精解封面

　　2008年12月，我第二個心願得以實現，就是出版了528
頁之「**吳派鄭式太極拳精解**」，把我多年之練功心得、體
會、研究及教學經驗結集成書，該書內容極為豐富，共九
章，包括：**源流歷史篇、醫療保健篇、學習篇、教學篇、器
械篇、技擊篇、太極拳經理論篇、太極拳械圖譜篇及附錄篇**
等，內容圖文並茂，全套119式方拳共522動作，我親自演式
及註解，分精裝及平裝兩個版本，並由小兒耀邦負責設計，
佩卿及耀邦負責編校。

擺面掌之二（口號三）
弓前擺出左掌

轉身十字擺蓮腿之一（口號一）
扣左步身轉後

捷膝拗步之一（口號二）
右膝跪下

捷膝拗步之二（口號二）
高手移左方

轉身十字擺蓮腿之二（口號二）
提右腿

轉身十字擺蓮腿之三（口號三）
右腿圈擺同起，左手始右足兜

捷膝拗步之三（口號三）
右手下擺，弓前推出左掌

上步指襠捶之一（口號一）
擺右步上左步

退步跨虎之四（口號二）
兩手收腕前一笑一分
（左勾手右掌）

退步跨虎之五（口號三）
左勾手反手一勾，身轉正圓，
右掌讓腰前

轉身擺面掌之二（口號三）
落左步，弓前橫出右掌

轉身雙擺蓮腿之一（口號一）
扣左步，身轉右後彈出右掌

退步跨虎之六（口號一）
左足跟前

轉身擺面掌之一（口號二）
右掌點立頭起左掌，平轉腰向右

轉身雙擺蓮腿之二（口號二）
提右腿

轉身雙擺蓮叉（又口號二）
右腿圈擺同起，擊手始右足圍

吳派鄭式太極拳精解內頁圖譜

明愛太極班同學認購精裝版本

下篇　第三章　四十七載教學之心路歷程

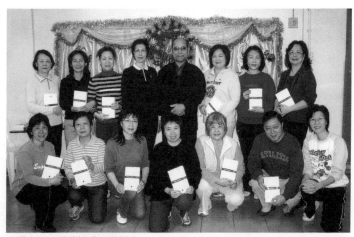

明愛太極班同學認購平裝版本

吳派鄭式太極刀劍圖說封面

　　在2008年12月出版了「**吳派鄭式太極拳精解**」一書後，
反應相當不錯，弟子們都期望我能再出版刀劍課本，幫助他
們學習上的困難。於是在小兒耀邦及女弟佩卿再次協助下，
於2009年12月再出版了「**吳派鄭式太極刀劍圖說**」，全書亦
達四百七十八頁，共分十二章節，包括：**我國刀劍之發展漫
談、太極刀劍概說、刀劍的故事傳說與歷史、太極刀劍的健
身效果、練習太極刀劍的意義、太極刀劍之特色、太極刀之**

心法和實踐應用、太極劍之心法和實踐應用、太極刀圖譜篇、太極劍圖譜篇、吳派鄭式太極拳功問答篇（內分十項範圍，包括：方拳、圓拳、刀、劍、推手、散手、內功、太極槍、源流歷史、拳經理論等）及**附錄篇**等。

出版此書前我參考了大量古籍，探尋刀劍之發展史、故事和傳說，與及古籍中有關刀劍之記載。另全套太極刀和太極劍之演式及註解，達至圖文並茂，希望有助本門弟子學習上之困難，印刷亦分精裝及平裝兩個版本。

弟子羅文山教授題詞（內頁）

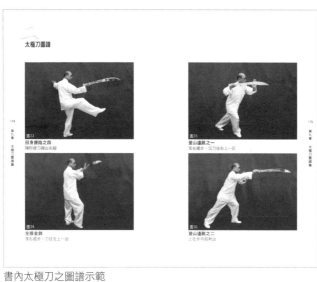

書內太極刀之圖譜示範

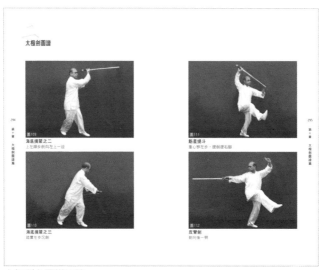

太極劍之圖譜示範

2011年5月，我在聯合醫院太極班上，一位任職麻醉科高級醫生的學生TIM BRAKE 對我說，他將於5月14日起負責主持一個國際麻醉科醫生會議（於灣仔君悅酒店），他希望來自世界各地的麻醉科醫生在會議期間的五天內，有機會學習太極拳，邀請我幫忙教導，我心想這是一個把中國太極拳介紹給世界各地醫生的機會，於是我接受了邀請，並帶領女弟佩卿及小兒耀邦共同主持，而TIM BRAKE及外籍再傳女弟子穆嘉琳THRITY MUKADAM及其夫婿JOE亦抽空從旁協助。

大會邀請函

來自世界各地麻醉科醫生上課情形，右一為弟子TIM BRAKE

佩卿帶領各醫生練習情形，(左一及二) 為再傳女弟穆嘉琳及其夫婿JOE

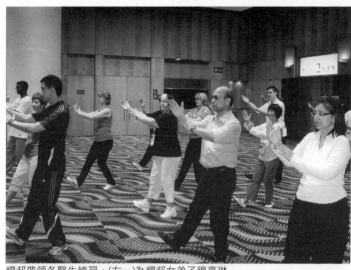

耀邦帶領各醫生練習，(右一)為耀邦女弟子穆嘉琳

佩卿帶領各醫生練習情形，(左一及二)為外籍再傳女弟穆嘉琳及JOE，(前中)
為TIM BRAKE

課後合照留念

與再傳弟子JOE及穆嘉琳合照於大堂

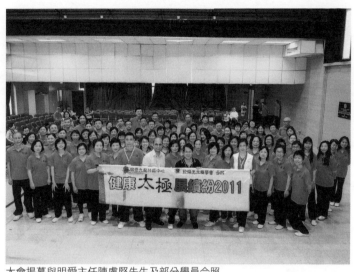

大會揭幕與明愛主任陳盧堅先生及部分學員合照

　　2005年與明愛九龍社區中心合辦**「健康太極展繽紛」**於葵涌林士德體育館後，事隔六年，明愛九龍社區中心再邀請於9月18日合辦另一次**「健康太極展繽紛2011」**於九龍太子道明愛社區中心大禮堂。

　　當日演出者主要為明愛九龍社區中心各太極班學員及本會學員，項目包括拳、刀、劍、推手、散手、對拆、內功及槍等，筆者與女弟佩卿示範太極推手及發、化勁原理，耀邦及學會弟子示範內功、散手等。

明愛九龍社區中心　徐煥光太極學會　合辦

健康 太極 展繽紛 2011

楊家太極拳、劍、刀、槍、推手、散手、內功表演

日期：二零一一年九月十八日（星期日）
時間：下午二時三十分至五時
地點：明愛九龍社區中心三樓禮堂

次序	栋序表及演出項目/表演者及機構名稱
1.	**主禮人致詞** 明愛九龍社區中心陳盧璧主任
2.	**楊家太極拳1、2段** 明愛九龍社區中心上午、晚太極班同學
3.	**明愛養生保健功效分享** 明愛光太極學會創辦人·徐煥光博士
4.	**太極方拳第3段** 明愛九龍社區中心晚間太極班
5.	**太極刀** 明愛九龍社區中心上午太極班
6.	**太極圓拳1、2段** 明愛九龍社區中心上午太極班
7.	**太極槍** 徐煥光太極學會·徐耀邦
8.	**太極方拳第5段** 明愛九龍社區中心晚間太極班
9.	**太極推手** 明愛九龍社區中心晚間太極班
10.	**太極刀** 明愛九龍社區中心上午太極班
11.	**太極圓拳5、6段** 明愛九龍社區中心上午太極班
12.	**太極劍** 明愛九龍社區中心上午太極班
13.	**太極方拳3、4段** 明愛九龍社區中心晚間太極班
14.	**太極推手** 明愛九龍社區中心晚間太極班
15.	**太極** 明愛九龍社區中心太極班
16.	**太極自由推手、內功** 徐煥光太極學會·李志遠·劉廷華
17.	**太極方拳第6段** 明愛九龍社區中心晚間太極班
18.	**太極刀** 徐煥光太極學會·薛英威
19.	**太極刀對槍** 明愛九龍社區中心晚間太極班
20.	**太極圓拳3、4段** 明愛九龍社區中心上午太極班
21.	**太極散手、內功** 徐煥光太極學會·李志遠·劉廷華
22.	**太極劍** 明愛九龍社區中心太極班
23.	**太極刀對槍** 明愛九龍社區中心上午太極班
24.	**太極八勢演練** 徐煥光太極學會·徐耀光·徐耀邦
25.	**太極劍** 明愛九龍社區中心上午太極班
26.	**太極槍** 徐煥光太極學會·薛英威·吳玉英
27.	**太極槍對拆** 徐煥光太極學會·李志遠
28.	**太極八勢雙化** 徐煥光太極學會·徐煥光·區偉聰

2005年「健康太極展繽紛」楊家太極表演。
明愛九龍社區中心上午太極班·推手練習
明愛九龍社區中心上午太極班
明愛九龍社區中心太極班·太極劍對槍練習
明愛九龍社區中心太極晚班
明愛九龍社區中心晚班·太極劍練習
明愛九龍社區中心晚班·太極刀練習

太極是一門優良傳統運動，具有祛病之保健養生價值，屬老少咸宜。至今已超過卅萬人習練楊家太極拳。

明愛九龍社區中心簡介

徐煥光太極學會簡介

課程查詢：2339 3713

健康太極展繽紛2011大會場刊

下篇　第三章　四十七載教學之心路歷程

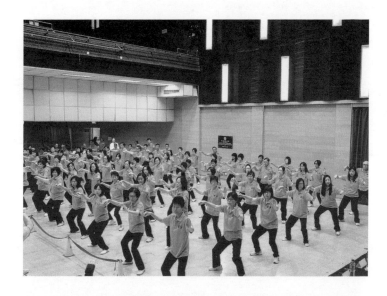

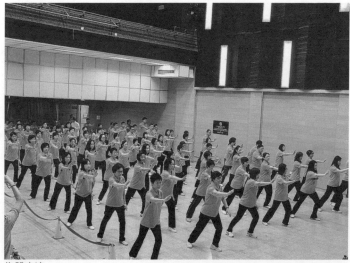

集體表演

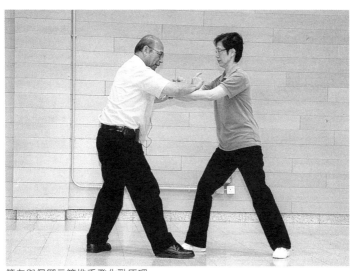

筆者與佩卿示範推手發化勁原理

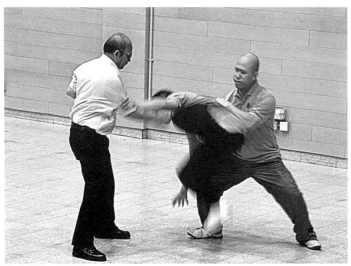

推手「採」勁示範

四十七載教學之心路歷程

二三

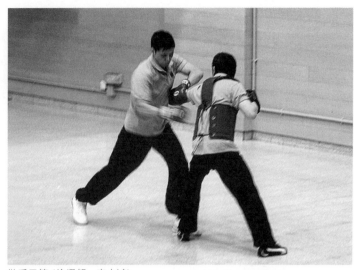

散手示範 (徐耀邦，李志鴻)

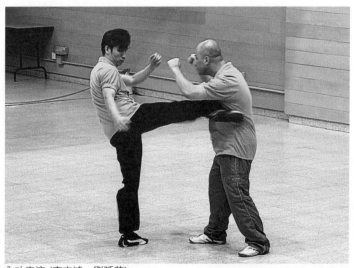

內功表演 (李志鴻、劉廷華)

大會結束，筆者與陳盧堅先生致謝詞

部分工作人員合攝

香港聖公會福利協會　康恩園

不一樣的暴力　不一樣的處理
太極及正向為本紓解法
處理工作間的激烈行為及情緒

編　著
徐煥光　歐陽素華　羅潔瑩

「不一樣的暴力，不一樣的處理」封面設計

　　自2009年開始與聖公會康恩園合作，開辦太極班及自衛術紓解法，連續開辦了三、四年，取得很好的成績，不少員工學習了紓解法後，都能於工作時發揮應有之自衛能力，因而工傷大大減少了。經過三年之努力學習、印証、實踐，証明這套紓解法極具功效，所以女弟素華於2012年來一次總結，與我合著出版了一本**「不一樣的暴力，不一樣的處理」**新書，並於2012年3月16日舉行了新書發佈會。

　　該書有關太極之原理與自衛發揮，由我執筆，而有關紓解法之理念則由女弟歐陽素華執筆，全部紓解法之自衛動作

四十五式則分別由我及素華、佩卿、耀邦及康恩園曾受紓解法訓練之員工負責。

全書共分四大章節，包括：〈第一章〉背景、推行理念；〈第二章〉課程內容；〈第三章〉紓解法四十五式動作圖解，包括手部化解、單雙手被擒及交叉手被擒解法、前後扭手及前後搭肩、側面搭肩摟腰、執頭髮、單雙手握頸、從後箍頸、熊抱、口咬、下肢化解－包括腳踢及捉腳化解及被二人捉住之化解脫身法等，涵蓋過去曾發生受襲擊之範圍；〈第四章〉課程成效評估及研究等。

新書發佈會之宣傳資訊，發佈會於2012年3月16日假灣仔溫莎公爵社會服務大廈202室舉行

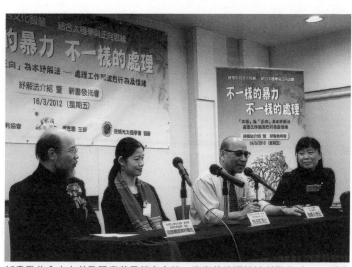

新書發佈會由女弟歐陽素華及筆者主持，嘉賓范德穎精神科醫生(左1)，香港大學何天虹博士(左2)

發佈會上筆者講解雙手被擒，化解後隨即作出安撫動作
(示範：區佩卿、徐耀邦)

從後箍頸之化解法

聖公會內部刊物「教聲」於2012年4月15日報導該紓解法及新書發佈會情形

　　康恩園除了本身開辦紓解法課程外，並歡迎外間社福機構邀請合作開班。2012年11月，女弟何小燕任職之青松護理安老院便透過與康恩園合作，開辦太極及紓解法課程，由筆者及佩卿主持，何小燕協助。

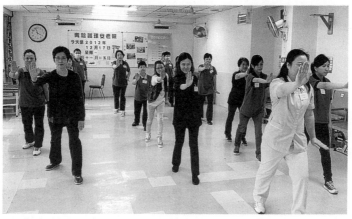

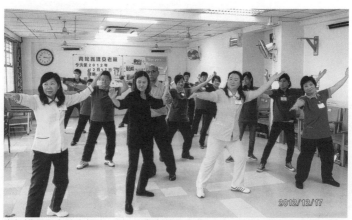

青松護理安老院太極班，(左一)為女弟何小燕

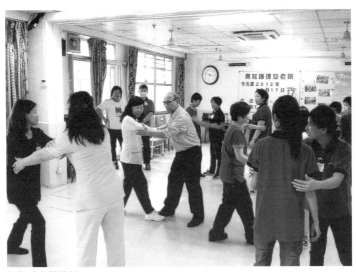

紓解法上課情形

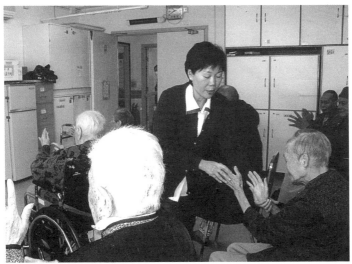

女弟何小燕亦教授院友輪椅太極

　　康恩園除了在其本園開辦紓解法課程外，亦公開對外開放，歡迎外間之社福機構派員參加紓解法課程，由於社福機構多在市區，故有時會借我學會場地合作開辦紓解法課程。

在本學會受訓學員結業領取証書後合照（2014）

2014年4月，香港明報周刊訪問了本港武術界多個門派的代表傳人，探訪有關各門派之特色及歷史等，並刊於明報周刊。他們欲訪問先恩師鄭天熊先生之傳人，蒙同門歐佩華師傅之薦，由蕭曉華小姐帶同攝影師共五人到我學會進行訪問，詳詢本派之源流歷史、本派武功內容及特色，蕭小姐並即場筆錄，之後攝製隊便錄影了小兒耀邦之拳、刀、劍、槍套路、與我作散手應用示範，及耀邦與弟子周家鑫之內功示範和散手自由搏擊等項目。

　　該次訪問並匯集了之前訪問本港其他門派之名師結集成「**香港武林**」一鉅著，於2014年7月出版，並於灣仔會議展覽中心書展舉行新書發佈會。

蕭曉華小姐 (後排右三)及明報周刊團隊到筆者學會訪問

明報周刊蕭曉華小姐訪問筆者花絮

2014年書展會場與蕭曉華小姐、耀邦及佩卿合照

2014年7月出版之鉅著「香港武林」

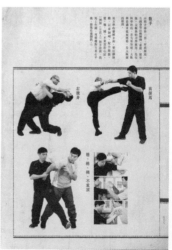

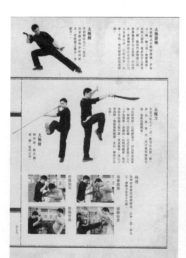

書內介紹本派武功之內容

下篇 第三章 四十七載教學之心路歷程

於書展攤位與各名師合照

與太極同道喜相逢，鄧昌成師傅（左二）、馬偉煥師傅（左三）及冼孟豪師傅

328

下篇　第三章　四十七載教學之心路歷程

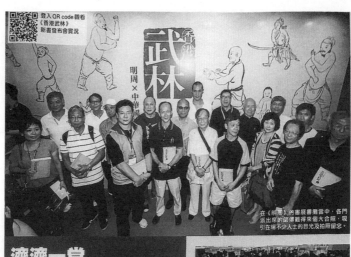

登入QR code觀看《香港武林》新書發布會實況

武林

香港

明周 × 中華國

在《明周》的書展書攤當中，各門派出席的師傅難得來個大合照，吸引在場不少人士的目光及拍照留念。

濟濟一堂

香港雖為中國南方邊陲的小城，卻在上世紀四、五十年代後成為中國南北兩地的大熔爐，不同武術門派的傳人遷居到此，雖然生活艱難，卻無形中保留了這種中國傳統非物質文化遺產。歷年來各門派各師各法，武林中人並不常碰面交流。這次趁著《香港武林》的出版而聚首一堂，彼此亦喜孜孜地在書上交換簽名，以資留念。

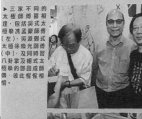

▶三家不同的太極師傅喜相逢，包括吳式太極拳洗孟豪師傅（左）、吳派楊式太極拳煥光師傅（中），及同時習八卦掌及楊式太極拳的蔣昌成師傅，彼此惺惺相惜。

▲影星周文龍亦是功夫迷，不但到臨新書發布會，更隨即物色購下新書，全力支持。

▼代表大聖劈掛門的洗林沃師傅（右），曾出席比賽，雖然留的是源自北方宗師聯德海的拳術，為比賽作出不少貢獻。

▶不少對功夫感興趣的讀者，紛紛在場搶購新書，並趁此機會向各位師傅索取簽名。

明報周刊刊登新書發佈會當日盛況

2014年10月，康恩園再與沙田明愛樂進學校合辦紓解法課程，派出小兒耀邦主持教務，課程完結後頒發証書，並與學員合攝留念。

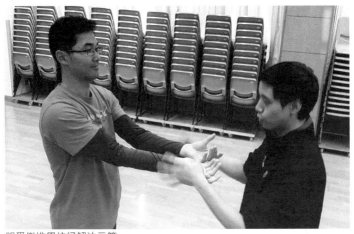

明愛樂進學校紓解法示範

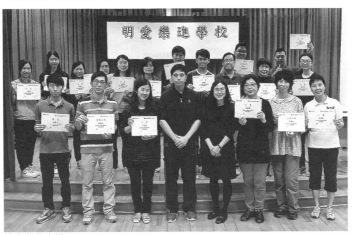

結業學員合攝

2017年11月19日應明愛荃灣社區中心之邀，於沙咀道遊
樂場之賣物會表演太極拳、推手及器械對拆。

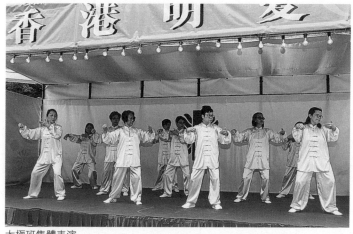

太極班集體表演

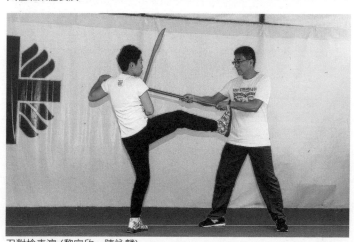

刀對槍表演 (黎家欣、陳詠麟)

太極推手表演（陳錦發、黃達家）

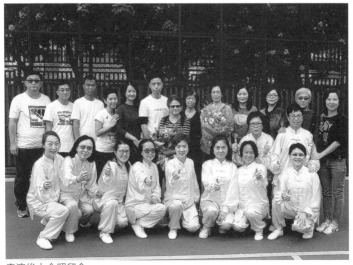

表演後大合照留念

2019年7月與眾弟子攝於香港書展現場，圖為筆者於新書推介會演講及推手、散手表演。

散手表演(徐耀邦、劉廷華)

下　篇

我的太極人生路

·

第四章

太極人生路上的同行者

徐耀邦、區佩卿

太極人生路上的同行者－徐耀邦、區佩卿

　　在走過漫長的太極人生路上，經歷幾許風雨，幾許人和事， 雖然艱苦，飽歷滄桑，但路上並不孤單。在這數十年歲月中，小兒耀邦及女弟佩卿都與我結伴同行了30多年，小兒耀邦與小女芷君自小便伴隨我左右，不論在家中或到外間上課，只要不影響他們學業，他們都一定堅持練習，小時候雖不知武術為何物，但拳腳刀劍根基都打得很好，稍長更旁及技擊之發揮及完成全科訓練，他倆十多歲便已成為我助教，小女芷君專攻藝術，在取得浸會大學碩士學位後已執教鞭及有自己的工作室，並不以此為事業，只在有暇到學會協助。

　　耀邦從事平面設計，但由於興趣關係，20年前已投身太極教學專業，他任教於九龍及荃灣明愛社區中心、證監會、聖公會康恩園太極班等，亦為本學會高級教練，弟子亦不少，對我的太極事業助力很大。

　　女弟佩卿早於1983年從學於我，至今已達37年，一直伴隨我左右從未離開師門，她自1990年我全力協助鄭師統籌穗港太極推手大賽及1991國際推手大賽時已獨當一面，由康體處聘任為愛民邨太極班專任教練，之後30多年一直是我學會的高級教練，她亦任教於明愛九龍及荃灣社區中心太極班，保良局顏寶鈴書院教師及家教會太極班，政務官協會太極班，聖公會康恩園太極班等。她的弟子有不少是身居要職之政府高級官員及專業人士，多年來亦協助我在各大醫院任教，弟子為數亦不少。

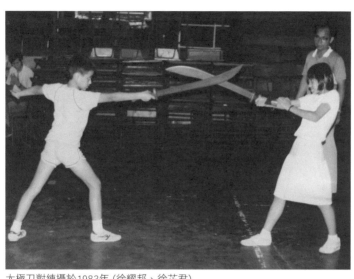

太極刀對練攝於1983年（徐耀邦、徐芷君）

太極散手對練攝於2021年（徐耀邦、徐芷君）

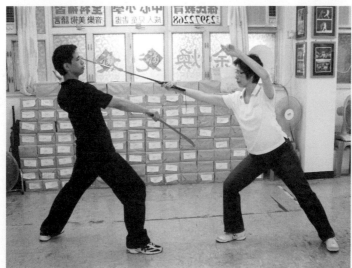

劍法自由對練實踐（區佩卿、徐耀邦）

耀邦及佩卿這30多年一直伴隨我左右，所以他倆的技術和教學語言同出一轍，我大部分的弟子都曾受過他們的教益，多年服務太極總會期間都得到他倆從旁協助，許多大型活動都有他倆身影，亦深得鄭師器重及嘉許。

　　在往後的太極人生路上，他倆都會繼續與我同行，為這片太極天地共同努力，在太極人生路上繼續前行。

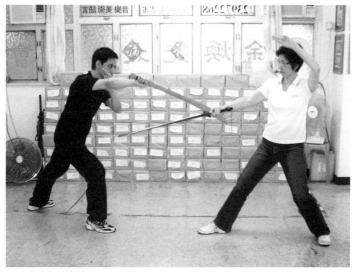

刀法自由對練實踐

下篇　第四章　太極人生路上的同行者

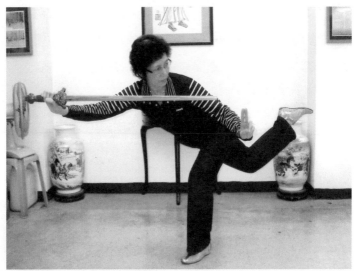

太極劍演式 - 犀牛望月 （區佩卿）

太極刀演式 - 打虎式 （徐耀邦）

下　篇

我的太極人生路

·

第五章

吳派鄭式太極拳源流概述

吳派鄭式太極拳源流概述

太極拳術自張三丰祖師集大成創立之後，經歷代繁衍，各自因地域及成就，形成好幾個流派。本門吳派鄭式（或稱鄭派）的發展歷史，自鄭榮光先生得吳鑑泉宗師真傳後，至鄭天熊恩師承其薪火，集鄭榮光先生及齊敏軒先生之大成，弘揚海內外，影響深遠。

吳全佑先生（1834-1902）於清末師從楊露蟬先生習太極拳，經歷艱苦鑽研，臻於大成之境。後與楊氏父子分道揚鑣，於北京城廣傳其藝，時人稱吳派太極，以示楊派的另一支流。

至第二代吳鑑泉先生（1870-1942），由於自小便受父親全佑先生嚴格訓練，故技臻化境。據說父子倆在推手時，由於非常認真，經常把傢具撞毀，沒有一件是完好的。由於鑑泉先生技力高強，極受時人敬仰，1916年，鑑泉先生與當時太極名家如楊少侯先生、楊澄甫先生及許禹生先生等人成立北京體育講習所，招收各大中小學之體育教師，傳授太極拳，成績斐然，頗得北大校長蔡元培先生嘉許。後鑑泉先生更受聘於北京大學堂（北大前身）教授教師及學生太極拳，而「方架太極拳」便於此時編創，後期更形成完整的體系。1928年鑑泉先生受上海精武體育會之聘，南下主持上海精武體育會太極拳教務，後成立鑑泉太極拳社於上海。

1937年，中日戰爭爆發，鑑泉先生南下香港，於香港駱

克道成立鑑泉太極拳社，當時正式拜師弟子有鄭榮光、鄧幼亭、唐希敏三人，後再有楊華彪、何小孟、梁志榮等相繼從學，而鑑泉先生兩位公子，吳公儀及吳公藻先生稍後亦自湖南抵港。

1941年12月8日香港淪陷，開始了三年零八個月的歲月，生活艱苦，不言而喻。終於在1942年，鑑泉先生便返回上海，後在上海逝世。鑑泉先生在港數年，對吳派及鄭派的太極發展影響深遠。香港習太極的人都知道，自鑑泉先生返回上海；及至1945年戰事結束後，香港的吳派發展分成兩個主流；一是以吳公儀、吳大揆先生為首的鑑泉太極拳社，另一是以鄭榮光先生及恩師鄭天熊先生等領導的吳派鄭式（或稱鄭派）。

鄭榮光先生早於1935年，因體弱多病而習太極拳於趙仲博先生及趙壽川先生。及鑑泉先生於1937年抵港，得趙仲博先生之介，便正式拜師從學，得傳太極方拳（正拳）、圓拳（貫串）、刀、劍、槍、推手、內功等太極門全藝。榮光先生授人，有教無類，先後在南華體育會及各區街坊福利會成立太極班，由於授者無私，故風從者眾。後更於銅鑼灣怡和街創立榮光健身院。後精武會元老陳公哲先生，力邀赴星加坡、吉隆坡等地協力發揚太極拳，於是吳派太極拳便於星馬南洋一帶廣泛流傳。而在香港方面，榮光先生傳技多年，弟

子頗眾，成材的亦不少，如鄭天熊、鄭沛琦、胡勝、張耀強、王德英、林中暖、林健生、吳成燮、歐陽浩民、羅振奇···等，均為個中翹楚。

　　鄭天熊恩師於1938年抵港後，開始隨其叔父鄭榮光先生習太極拳，刻苦力學，頗具成就。1946年河南懷慶府太極名師齊敏軒氏抵港，得榮光先生之薦，天熊師從學焉，並精研太極散手及內功心法，技乃大成。齊敏軒氏為王蘭亭弟子、淨一大師傳人，精通太極內功及太極實戰散手。1956年鄭師出版第一本著作 — 太極拳玄功釋義（圖1及2）。為證所學，於1957年參加港台澳國術大賽，以絕大比數優勢，勝台灣三屆冠軍。回港後創立鄭天熊太極學院，大力培訓實用太極人材，時人咸稱實用太極。1965年鄭師出版太極拳精鑑。鄭師

<div style="float: left">

</div>

圖1　太極拳玄功釋義

圖2　太極拳玄功釋義內頁

圖3　當年鄭師指導「太極拳」一片女主角施思太極拳術

訓練實用散手時，非常嚴厲，要求極高，是故弟子均驍勇善
戰。自1969年起，鄭師門人參加歷屆國際武術擂台賽事，均
獲得驕人的成績。而1980年4月，鄭師門人唐威達君及唐志堅
君參加於馬來西亞舉辦之第五屆國際華人武術擂台邀請賽，
勇奪超重量級冠軍及中乙級冠軍，成績輝煌。中國駐馬大使
葉成章先生更頒發嘉許狀，以資鼓勵。同年並獲國家體委李
夢華先生邀請，訪問北京及遊覽長城等名勝，並充份肯定鄭
師對太極拳發揚之貢獻。

　　1972年，鄭師與門人創立香港太極學會，致力培育太極
人材，服務社會。

　　1974年香港邵氏電影公司拍攝「太極拳」一片，力邀鄭
師為太極武術顧問，並由弟子陳沃夫及邵氏影星施思及鄭師

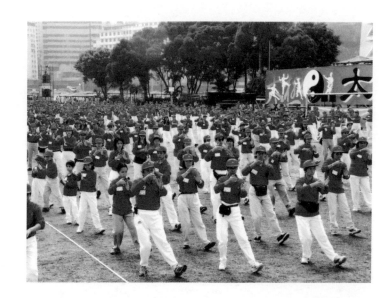

下篇　第五章　吳派鄭式太極拳源流概述

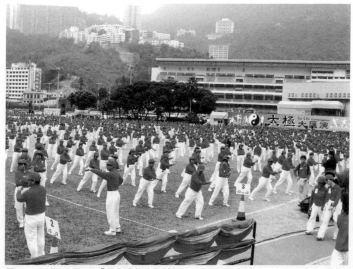

圖4　2001年12月2日「萬人太極大匯演」

另一弟子叢金貴主演，而鄭師並在影片中示範太極搏擊術（圖3）。

　　1974年香港政府成立康樂及體育事務處，負責推展社區康樂及體育運動，造福市民。1976年起，邀聘鄭師協助訓練太極導師，先後在全港十八區舉辦清晨太極班。後並協助市政總署及區域市政總署；每年舉辦太極欣賞會。1976年鄭師出版太極拳述要。1979年5月14日鄭師再創辦香港太極總會，進一步加強對太極拳之發揚和普及。1990年鄭師出版太極刀劍槍一書。1991年舉辦首屆國際太極推手大賽，參加者來自十四個國家地區，取得空前成功。1994年協助區域市政局舉辦萬人太極大匯演於沙田運動場。1996年出版鄭天熊太極武功錄。1997年鄭師與武術界舉辦慶祝香港回歸武術大匯演，並於1997年起連續多年協助政府舉辦千人太極迎國慶。2000年康樂及文化事務署成立，統籌全港十八區太極班事宜。2001年鄭師弟子協助康文署舉辦萬人太極大匯演，並列入健力士世界紀錄（圖4）。同年出版太極拳功三百問。2002年最後出版健身太極拳。

　　鄭師一生，有教無類，傳人無數，就以香港而言，直接及間接傳授的已達數十萬人，更遍及歐美日本澳洲等世界各地，門人達百萬以上。為當代太極派之泰山北斗；鄭派太極拳一代宗師，更是世界馳名之太極大師。世界各地習太極拳

者，無不耳鄭師之名。太極拳具健身及技擊之功效，而鄭師更是一位把太極拳發揮於技擊實用方面的真正偉大實踐家，終生以發揚太極為己任，鍥而不捨，他在弘揚太極拳之貢獻，當代無出其右。

鄭師雖於2005年5月7日仙遊，但其高風亮節，將永誌各弟子門人心中，而其技更是薪火相傳，綿延不絕。展望吳派鄭式太極拳之未來，正如雲蒸霞蔚，將是歷久而不衰的。

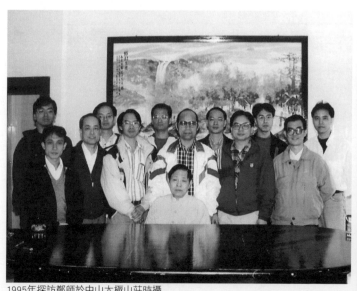

1995年探訪鄭師於中山太極山莊時攝

下　篇

我的太極人生路

·

第六章

吳派鄭派同是一家

六

吳派鄭派同是一家

在過去傳授太極的日子裏，很多時都有人問：「你們打的是吳家太極拳嗎？你們練的是鄭派嗎？你們打的是吳派鄭式嗎？」甚或學生有時都會問：「老師，我們學的是吳家嗎？跟其他吳家有沒有分別呢？為何我們有方、圓兩套拳，其他吳家只有一套呢？」我經常都回答：「是的，我們是吳家，也有人稱我們為鄭家或吳派鄭式。稱吳派鄭式，是表示淵源有自，飲水思源不忘本。至於方拳，是第二代宗師吳鑑泉先生所編創，多年來證明是一套很好的紮根基礎拳套，且方便集體教學，三十年來，鄭天熊恩師受邀與政府合作，培訓大量太極師資，服務於全港十八區，全都是先練方拳，後習圓拳的，這原來就是吳家太極的東西，能學得方拳與圓拳，證明是技得真傳，沒有缺少了甚麼，這有什麼問題呢？你們應引以為榮，好好珍惜才對」。

太極前輩云：「太極原來是一家，分門別戶太偏差」。四十年代以前，傳授太極拳的名師都沒有標榜他們是什麼家派的太極，即使當年吳全佑先生、楊班侯、楊健侯先生等在北京都只各自傳播太極拳，並無分家。所以數十年前的太極拳著作，都沒有標榜什麼家派太極的，例如：楊澄甫先生著太極拳體用全書及太極拳使用法、馬岳樑及陳振民先生著吳鑑泉氏的太極拳、吳圖南先生著國術太極拳、陳微明先生著太極拳術、孫祿堂先生著太極拳學、許禹生先生著太極拳勢

圖解、徐哲東先生著太極拳考信錄、王新午先生著太極拳闡宗、姜容樵先生著太極拳講義、陳炎林先生著太極拳刀、劍、桿、散手合編、董英傑先生著太極拳釋義、鄭曼青先生著鄭子太極拳、吳公藻先生早年著太極拳講義、鄭榮光先生著太極拳彙編、聶智飛先生著太極拳匯通、龍子祥先生著太極拳學、鄭天熊先生著太極拳玄功釋義、太極拳精鑑、太極拳述要、馬有清先生編著太極拳之研究、于志鈞先生著太極拳正宗及姚光先生著太極拳技理探索等。都沒有標榜什麼家派太極拳的，但讀者及學者細看內容都知道他們的淵源、師承何人及什麼家派，這都體現了數十年甚或之前，四海之內，太極原來是一家。

近年來的太極拳界，不少人及很多著作都標榜了什麼家、什麼派的太極拳，因為現在家派多了。古人習太極拳，就只知道太極拳是我國優良傳統國粹，跟誰人學太極，只問師承，不問宗派，到後來分別有陳、楊、吳、孫、武、趙堡後，便開始標榜什麼家、什麼派了。

而當年吳全佑先生和楊班侯、健侯先生等人在北京，以至下一代吳鑑泉、楊澄甫先生等在上海，他們都像一家人一樣，不分家派的。

恩師鄭天熊先生傳授太極數十年，一向只說教授太極拳內功、散手、器械，若問派別，他才說我是吳家又稱鄭家，

與其他人所教的吳家沒有分別。自從鄭榮光師公起把太極拳遍傳香港及南洋星馬一帶，而恩師鄭天熊先生自立門戶以來，更能發揚光大，桃李遍及世界各地。於1974年起更與康體處合作，由康體處開辦清晨太極班於全港十八區，由鄭師訓練及格之導師任教練。三十多年來，傳人無數，有弟子隔三、四代的。於是在七十年代以前有稱本系為鄭派，意即以鄭榮光師公為首，因其傳人眾多，影響頗大。而七十年代及後期由於鄭天熊恩師除得吳派真傳外，更得齊敏軒先生傳實用太極散手及內功，故當時武術界咸稱鄭師為實用太極大師或宗師，而鄭師亦以實力證明太極拳不只可強身健體，更是一門以柔制剛、以巧降拙之武術，除了他本人於1957年參加港台澳國術大賽，以超卓之太極技術，以絕對之優勢擊敗台灣三屆冠軍外，更訓練不少出色弟子，於1969年起至1980年連續多屆於各項比賽（包括東南亞國術擂台賽）及全港多次公開大賽中取得多屆冠軍、亞軍及優異成績。是太極拳用於實戰搏擊之實踐武術家。

鄭師常説：「太極拳本來就有這些東西，太極拳是體用兼備的武術當然有散手，而從齊敏軒居士可印證太極本來亦有內功，因吳鑑泉先生傳與鄭榮光叔父之內功與齊居士傳我的都是一樣，我只是把瀕於失傳的東西再匯集起來，我從沒有改過任何招式。至於方拳，的確是吳鑑泉先生傳與叔父鄭

榮光先生的，楊華彪及多位前輩都得傳方、圓拳，且方拳的歷史亦由來已久，是吳鑑泉先生當年在北京大學堂教授教師及學員時，因應教學上的需要而編出，亦傳了不少人，只是有某些吳派傳人沒有學習方拳而已。鄭榮光叔父、楊華彪及鑑泉先生在港傳授之弟子，均精方拳、圓拳、刀劍、推手及十三槍」。

　　鄭師自五十年代開始傳揚太極拳，五十年來經鄭師直接或間接傳授的學員遍及全世界各地，故很自然，人們稱為吳派鄭式或稱鄭派，以突顯其為另一支流，這是太極拳發展史的趨勢。過去近百年來，楊、吳、孫、武等的始創人都不是他們刻意自創宗派的，只是他們在其各自發展的領域，都取得了成就和貢獻，故很自然就形成了上述各宗派。我常對弟子說，太極原來是一家，分門別戶太偏差，吳派鄭派同是一家，同源異流而已。每家每派的太極都是好的，問題是我們有沒有學得到東西，有沒有踏實去苦修鑽研，如果學不到，那管你說是祖師爺教你的，又如何呢？所以希望海內外方家及研究者，不要囿於門戶之見，應互相尊重，更應尊重得道者，本着太極原來是一家，使太極精神，得以薪火相傳，光輝萬代。

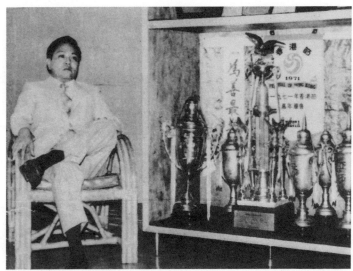

攝於七十年代

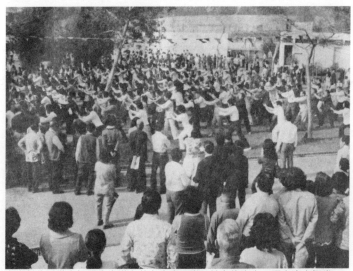

七十年代香港太極學會應邀在英女皇壽辰當天於九龍摩士公園表演太極拳

下　篇
我的太極人生路

·

第七章
技擊篇

太極拳在技擊方面的發揮概説

太極拳是一項體用兼備之武術。所謂**「體」**是指養生保健的意思，而**「用」**是指技擊方面的發揮。不少練太極的人士，大都知道太極拳是一種優秀、借力打力、以柔制剛的武術，而卻大多數人都誤以為勤練太極便會練出很凌厲的功勁，及成為武林高手，行走江湖，實乃很大的謬誤。

太極拳經亦云：「每見數年純功，不能運化者，率皆自為人制」。而在現實生活中，亦有不少練太極的朋友問：「何以我打了這麼多年太極，完全不能發揮的，有時遇到襲擊時，總是手忙腳亂，只作本能反應。」

太極拳經理論各章，其實全都是談技擊心法要旨的，只是大部份練太極拳的人沒有研究而已。

很直接地説，不管你怎樣努力練太極拳，只能達到健身的效果，要學以致用，必須經過技擊之訓練，而太極拳在技擊方面的發揮，亦有很多訓練系統及原則，需要明瞭及掌握的。例如：

（一） **太極拳力學的原理和運用** ── 太極拳是講求弧線的，在技擊發揮時，以不抗力為原則，如何運用技巧把敵方之力化解於無形，從而乘虛而進。而這些力學的發揮是很科學性的。

（二） **太極拳用勁之道** ── 訓練聽勁、化勁和發勁的技巧，

而輔以太極拳之戰略和戰術，把八勁掤、擺、擠、按、採、挒、肘、靠發揮出來，而八勁實涵蓋了發化的技巧。

（三）　**太極拳戰略的發揮** ── 這包括以靜制動及以柔制剛兩大原則。太極拳並不主動攻擊敵人，而是以靜制動，發揮時以柔制剛。但視情況而定，在對戰時，有時亦會虛晃一招，引敵出手，繼而化解其攻勢，破壞其平衡，從而反擊致勝。

（四）　**太極拳的戰術運用** ── 這個訓練包括黏、連、棉、隨、不丟頂五大原則。太極拳八勁的發揮，有賴上述五大原則的配合，使達至陰消陽進，引進落空的效果。同時亦要配合進、退、顧、盼、定的發揮。

（五）　**推手的訓練和實踐** ── 透過推手，訓練感覺，和鍛煉靈敏之反應，有助攻守時之發揮。最後透過推手和散手的結合，把發勁原理與散手融會貫通。

（六）　**散手跌撲之訓練和實踐** ── 通過散手、跌撲之學習和訓練，並融會貫通，作出自然迅速之反應，達至攻守和自衛之目的。

（七）　**內功之鍛煉** ── 通過內功之苦練修為，增強體質，強化抗打能力，使柔勁充沛，達至極柔軟然後極堅剛，鬆軟如棉，運勁如百煉鋼，無堅不摧，效果驚人。

七

在掌握上述各項訓練時，需配合拳經理論之研究，遵循拳經理論之指導。例如：如何捨己從人，如何牽動四両撥千斤，如何引進落空合即出，如何黏連棉隨不丟頂，如何黏即是走，走即是黏。如何動急則急應，動緩則緩隨，如何蓄勁如開弓，發勁如放箭，如何一羽不能加，蠅蟲不能落，人不知我，我獨知人···等。都是以戰術戰略配合技術發揮的。所以一定要先做到技理印證，相互結合。但最後亦要活學活用，走出這個框框，入法而能出法，才能靈活發揮。這些都是我們欲達到太極拳技擊發揮要掌握的。

太極拳在技擊之發揮，最高境界應是推手和散手不分家，綜合發揮，混合使用。但這是指精於推手、散手、跌撲及內功者而言。倘若只精推手，而不諳散手、跌撲、內功者，則不能達至融會貫通、綜合發揮之境界。

例如對方一拳或一掌攻來，我一攦化開，在推手而言，可發勁跌之，再攻，再跌，對方未必受傷，若持久下去，或敵眾我寡，則會吃虧。但精通內功及散手者，可在一攦一化後，即以短勁推打或按打使對方受創，失去戰鬥力，而這受傷程度亦可由自己控制，這就能全面發揮技擊之效果。

太極拳力學的原理和應用

太極拳對力學的運用，是很科學性的。首先要知道，太極拳是講求弧線運動，這亦是太極圖、太極圈的原理。而在力學方面的發揮，完全是遵循太極以靜制動、以柔制剛、陰消陽進、後發先至的原則要求，和輔以黏、連、棉、隨、不丟頂的配合，完全不與對方抗力的，對於太極拳力學的原理和發揮，我們試從下列各點分析之。

（一）**避實擊虛、陰消陽進** — 這就是打擊對方無力支撐之點，破壞對方重心平衡，從而摧毀之。例如對方正面攻我，我馬上化開，而對方前後步均為着力之點，但兩腿之間的斜前方或後方則無力支撐。我就向對方之斜後方或斜前方着意，向前或往後跌之。（見圖1－圖4）

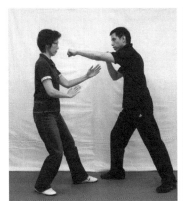

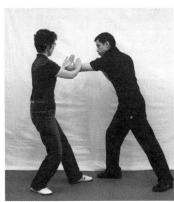

避實擊虛、陰消陽進
圖1　對方右步左拳向我進攻

圖2　我以攦勁把對方化開

演式示範：區佩卿、徐耀邦

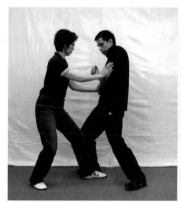

圖3　隨即封迫對方雙臂

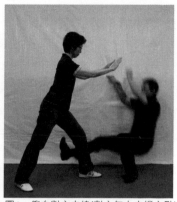

圖4　衝向對方中線（對方無力支撐之點）
　　　使其失重

（二）　**捨正取奇、虛實相生** — 倘若對方正面重力擊來，或對
　　　方正面中門防守嚴密，我便以此法相應。例如對方正
　　　面左步右拳重力攻進，我右手一圈一攞，同時斜走左
　　　步，這時右手一黏同時走化，封敵右肘，放右步插入
　　　其胯下跌之。這亦是向敵方無力支撐之點攻進（圖5-
　　　8）。與上一節（一）分別之處就是上文（一）沒有捨
　　　正取奇走位，而在一黏敵腕時以腰胯化解其攻勢，隨
　　　即向其無重心之點反擊跌之，有異曲同工之妙（圖1-
　　　4）。另一個例子，倘若對方正面右馬右拳攻進，我右
　　　手一圈一攞，亦捨正取奇，斜走左步，跟上右步，放
　　　步推跌之，在敵兩步之間衝進，亦是打對方無力支撐
　　　之點（圖9-12）。而在推手時，七星步、九宮步、大
　　　攞步、採浪花均為捨正取奇之法，但需手法、腰法及
　　　步法的完善配合，才達至克敵制勝之效果。

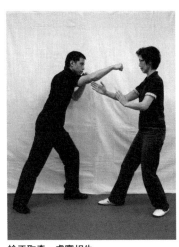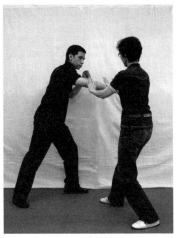

捨正取奇、虛實相生
圖5　對方左步右拳向我進攻

圖6　我右手一圈一攔斜走左步

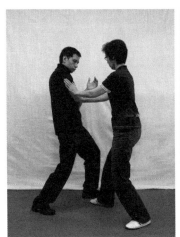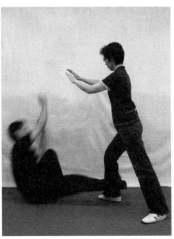

圖7　隨即上右步封逼敵肘並衝其胯下
　　　中線

圖8　放右步發勁使其跌出

演式示範：區佩卿、徐耀邦

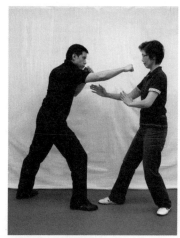

捨正取奇、虛實相生
圖9　對方右步右拳向我進攻

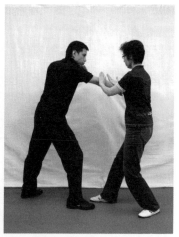

圖10　我右手一圈一攦

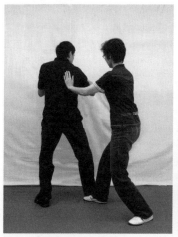

圖11　即斜走左步並跟右步插進
　　　對方外側無力之點

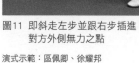

演式示範：區佩卿、徐耀邦

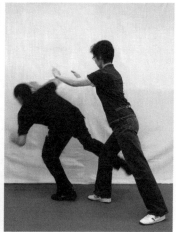

圖12　發勁使其跌出

借力使力、引進落空

圖13　對方左步左拳向我進攻

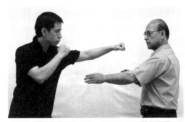

圖14　我左手一圈一攦，改變其方向
　　　引進落空

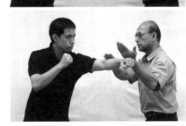

圖15　**合即出**，即以撲面掌反擊

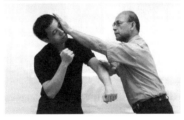

（三）　**借力使力、引進落空** ── 太極拳強調借力使力，四兩
撥千斤。拳經曰：「察四兩撥千斤之句，顯非力
勝」。打手歌又曰：「任他巨力來打我，牽動四兩撥
千斤」。可見太極拳強調借力打力。如上文說，太極
是講求弧線，就是把對方攻來之力，改變方向，使其
攻勢落空，這時可馬上反擊，即打手歌「引進落空合
即出」之意。但亦可在其改變方向時即一黏一帶跌
之，敵力愈大，跌勢愈重。亦可在一圈一攦時（這時

虛實誘敵、請君入甕
圖16 雙方搭手互相試探

圖17 我圈手狀欲向敵左方發力推之

圖18 敵本能地抗力回腰往右，這正中我誘敵之策，隨即一圈封其左肘臂，發勁跌之

亦是弧線）化解後，黏拿其右肘，入其馬後，使其仰跌。不論是往斜後引化，或往左右，或向上向下的化解，其實都是弧形進行的。而對方用力過猛，則更易為我所乘，跌勢則更大。當然本身之技力修為，才是決定成與敗的因素。

（四）**虛實誘敵、請君入甕** ── 這是虛實誘敵的戰術運用。老子道德經第三十六章說：「將欲歙之，必固張之。

將欲弱之，必固強之。將欲廢之，必固興之。將欲取之，必固與之」。這很明顯就是兵法之虛實運用，欲擒先縱之戰術。而太極拳論説：「如意要向上，即寓下意，若將物掀起，而加以挫之之意，斯其根自斷，乃壞之速而無疑」。可見太極拳是受到道家哲理的影響，與老子的思想是一脈相承的。所以太極拳對力的運用，是很奇巧的。例如我欲把敵人向前跌出，我在黏化時，故意往我後方一帶，敵必正常地回力不欲被我拉跌，故其力有向後勒住之勢，這正是我的計劃，於是我把往後拉之力一變而成向前推，敵便會應勢而後跌。又例如敵雙手推我，我一圈一擺故意往我右方一帶，狀欲跌之（這是虛招），而敵會奮力坐馬回力，不欲被我拖跌，這就中了我的計，我馬上迴旋往左跌之。上下前後左右原理都一樣。但其間一黏一擺與敵接手之頃，本身覺勁必要非常靈敏，否則難以作出第一時間之反應。以上例子就是把道家哲理、兵法之虛實運用到太極拳技擊的發揮。

上述四點，可概略地道出太極拳力學的原理和應用發揮，但我常説，能否成功奏效，就取決於學者的技力修為。正如拳經曰：「然非用力之久，不能豁然貫通焉」。可見掌握了原理和方法，仍需苦練苦修，方克有成。

七

太極拳用勁之道

只是在雙方一搭手之間，技高者便已聽出對方是否用勁及用勁之力度

在自由推手互相搭手時，便是互相試探對方之力度和虛實，伺機出擊或應勢而化

聽勁是最難掌握的，一定要多作自由推手才能吸收經驗和加強聽勁的能力

太極拳的原則是主柔尚意，即尚意不尚力。力是與生俱來的，而勁則是透過後天鍛煉而得之，下面讓我們先談談力與勁的分別。

力是有形，有跡可尋的。任何人士與生俱來都有力，問題是大與小，倘若以與生俱來的力量互相對抗，其他條件亦相等，則大力的必勝。小朋友也懂得發力，當一般人發力時，都會蓄勢運勁，準備，然後作長距離發出，並必配合呼氣，這是有形的力。而練外家拳的，通過鍛煉，他們都可練出功勁，我們稱為外勁，一般要出拳發力時，都需蓄勢運勁哼聲吐氣發出。

在太極拳來說，勁是無形的力，是透過拳架鬆柔入手，加上內功、散手和推手的全面訓練而掌握的。而出手或化解時，完全不用蓄勢，隨時可以伺機而發。而勁之發出亦可隨意中途變勁，例如由攻的力變為化解的勁，我們稱為發勁和化勁。即使手已推出，敵方接手迎架或反擊，我可馬上因勢而變化勁及反擊，不用再蓄勢而發。所以本篇所談太極的攻與守，即發與化的力，其實應稱為勁，下面我們談談太極拳用勁的原理和方法及有多少種功勁。

恩師在其最早期著作「太極拳玄功釋義」中，對於「勁」有這樣寫道：「勁有十三種總勁，曰：掤勁、擺勁、擠

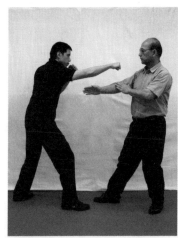

太極拳散手的發揮亦要善於掌握化勁
對方右拳向我進攻

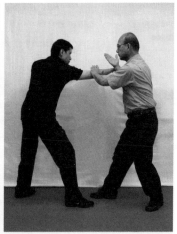

我右手一圈一攦，把對方攻勢化開改變
其方向，並以左掌封其肘。此為引進落
空、隨時可施以反擊

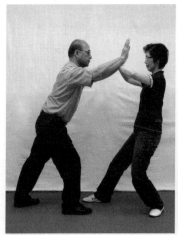

掤勁
把對方之力向上引化

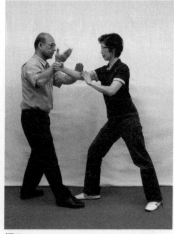

攦勁(一)
把對方之力向斜後引化

勁、按勁、採勁、挒勁、肘勁、靠勁、黏勁、連勁、棉勁、隨勁、不丟頂勁。又有剛、柔、截、發、提、捲、化、入、鼓蕩、抖擻、及採浪花諸勁。其運用分為現在、過去、未來三大階段」。鄭師早年把各種勁區分得很細緻，而在較後期的著作「太極拳精鑑」中，把「以靜制動」、「以柔克剛」作為太極拳之戰略。又把「黏、連、棉、隨，不丟頂」作為應用時的五大原則。在最後期之著作「太極拳述要」中，把「以靜制動」、「以柔克剛」定為太極自衛時的兩大原則。把「黏、連、棉、隨，不丟頂」歸納為太極拳黐黏的方法。把「掤、攦、擠、按、採、挒、肘、靠」概括為八勁。

多年來，我不斷揣摩鑽研，亦親睹恩師技臻化境，自愧難望其背項。但對鄭師最後之編排，非常認同。而八勁之發揮，實有賴「以靜制動」、「以柔克剛」的戰略，和「黏、連、棉、隨、不丟頂」的戰術和進、退、顧、盼、定的身腰步法配合，方能得心應手，臻於完善。

太極拳用勁之道，拳經有云：「陰不離陽，陽不離陰，陰陽相濟，方為懂勁」。所謂懂勁，就是對勁的運用，達至化境，階及神明了。而在勁的發揮過程中，可分為「聽勁（又稱覺勁）」、「化勁」、「發勁」。其中以發勁最易做到，化勁次之， 聽勁為最難。因勁之運用，必須能聽，聽而後能化，化而後能發。發勁、一般人都能做到，但化而後發的則更好，

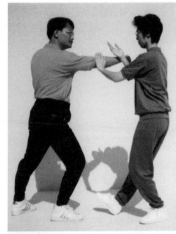

攦勁(二)
把對方之力向斜後引化

攦勁(三)
我一攦粘拿，把對方之力向斜
後方一帶，亦可順勢跌之

擠勁
把對方之來勢封迫，並即發勁跌之

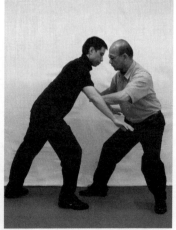

按勁
把對方之力向下按化

能聽而化再發效果最好，這期間要不斷搭手，揣摩研究，從無數次失敗中獲得成功，其間的體驗是很寶貴的。拳經云：「由着熟而漸悟懂勁，而階及神明」就是指此而言。

聽勁，又曰覺勁，非用耳去聽，而是用手去感覺，故名覺勁，當兩手相交時，是虛是實、是攻是守，全憑兩手相交這接觸點去判斷。例如對方一拳中路攻我，我提手一黏一攦，這一黏（即粘）一瞬間，我便感到對方氣力沉雄，力貫拳鋒（這是聽勁），於是我第一時間以「攦勁」化之，使其改變方向，往我之斜後化去（這是化勁），在其勢已化後，我手腕一旋；即往前朝對方中路打進、或推打之（這是發勁），這個過程很迅速。而在這期間，當對方一拳攻進時，我提手一搭敵腕時（這是黏），我把其卸開一攦時（這包括連、棉），在接手引斜化解，要鬆軟如棉，方便聽勁，而把力往斜後方向一攦，是順其勢向前，只是稍微改變其方向（這是隨）。敵方攻我，我不可以不理不接手，否則會中拳、或對手再連環出擊，所以我一粘接手（這是不丟），我鬆柔化解，不與抗力（這是不頂），所以從上述一拳攻來，我化解，已涵蓋了聽勁、化勁和發勁。同時亦配合了黏、連、棉、隨、不丟頂的戰術配合。

聽勁、化勁和發勁都要不斷多實踐，才能提高。最後能聽、能化，便能發了。發勁要得心應手，淋漓盡致，也要經過艱苦訓練才行。

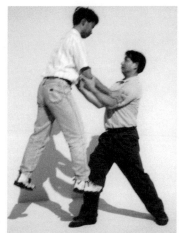

採勁 圖1
甲方以柔勁把乙方採起
甲方：黃國龍　乙方：周曉明

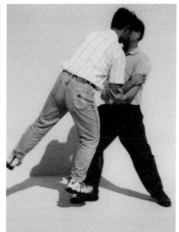

採勁 圖2
凌空採起後並向側跌之

捌勁 圖1
甲方以左拳進，乙方微閃身以右手扣其肘
甲方：蔡景豪　乙方：徐耀邦

捌勁 圖2
隨即以捌勁向左旋跌之

發勁就是在化勁後，得勢把對手發出，這期間也有很多學問和技巧。八勁之運用如「掤、攦、擠、按、採、挒、肘、靠」等，包括了發勁與化勁的技巧。例如掤勁是化解、攦勁亦是化解，兼有跌敵之意。擠勁是控制及封迫對手而發勁跌之，按勁有按化和按打二義，採是把對手採起使其失平衡之技巧，挒勁是橫勁，使敵往側旋跌，亦屬化勁。肘勁可攻可守，可以肘化其肘，亦可以肘制其肘。靠勁是發勁，靠貼對方身體任何位置，都可以靠勁跌之或傷之。

此外，在應用時，亦有迴旋勁（使敵嚴重失平衡而旋跌），震盪勁（遇極強和健碩之對手，以震盪勁打失其重心，破壞其平衡而摧毀之），但此勁需內功深厚，方易掌握及發揮。採浪花勁（封閉控制對手發放，使其失平衡、步履顛簸不穩、如身處海浪中，此為最高級功法）。而在發勁跌敵時，亦會因應需要而分別發出長勁、短勁、疾勁、冷勁。長勁者即把對手放得很遠，因時間及空間緩衝了力量，故對手雖跌得遠，但不會受傷。而發短勁（疾勁、冷勁同一意思）者，對手應勁即仆，沒有時間及空間（距離）之緩衝，故會受傷，甚或重傷。練太極拳人士，尤其練至高階如內功及散手的，相對武德修為亦要高，短勁可傷人，故一般老師都勸誡不准使用，除非性命受到威脅或救人於危時，方酌情使用。而這些功勁只有內功才能求得。

下篇　第七章　技擊篇

肘勁（一）
圖1　粘拿敵腕，以肘制肘

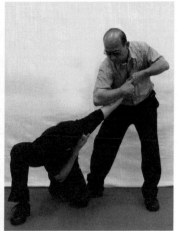

肘勁（一）
圖2　以肘勁把對方制服

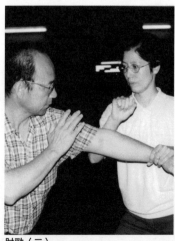

肘勁（二）
粘拿敵腕，制敵肘關節

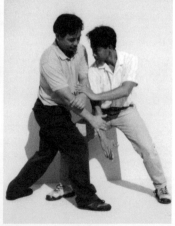

靠勁
以肩膊靠向對方發勁跌之
（技高者身體任何部位均能以靠勁跌敵）

勁的運用，已如上述，要聽勁練得好，才能適當地化，化勁掌握得好，才能適時作出發勁。而勁的發揮，亦同時需與太極拳的戰略：「以柔克剛、以靜制動」及「黏、連、棉、隨、不丟頂」的戰術配合，才能把各種勁發揮淋漓盡致。

太極古名**十三勢**、十三勢者即八卦合五行。而太極拳對於勁的運用，一般會在推手及散手實戰時發揮。十三勢中之八卦即八勁中之**掤、攦、擠、按、採、挒、肘、靠**。而五行即身法步法之**進**（前進）、**退**（後退）、**顧**（左顧）、**盼**（右盼）、**定**（中定）。意即在實踐對戰過程中，把上述各勁配合各身法步法整體綜合發揮，而這些用勁之法及身法步法，全蘊涵在太極拳中。學者浸淫於拳架學習，繼而研究推手，探求八勁之涵義及妙用和步法身法之配合，再結合散手招式之實踐，及深究內功之潛在能量，融會貫通，則對太極拳用勁之道，已登堂入室了。

七

太極推手之原理及應用

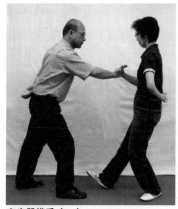

定步單推手（一）
此式旨在初步練習鬆柔及感覺，從弓步坐腿及轉動腰胯，練習虛實的掌握及使腰胯鬆柔靈活。若進入技擊性推手時，後手便要護中線，不能放在腰後。

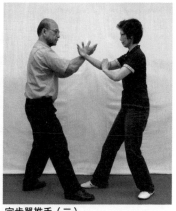

定步單推手（二）
練習一段時間後，練習單推手便要兩手均放在前，一手應敵，一手護中。拳經**「上下相隨人難進」**是指兩手之攻守輔助互相協調，敵方便難有可乘之隙。

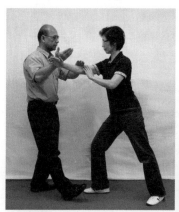

定步單推手（三）
進行單推手時好像太極圖之圓圈，對方向我進攻，我坐腿以腰帶手弧形卸開敵手，隨即反攻，此即陰消陽進之理。

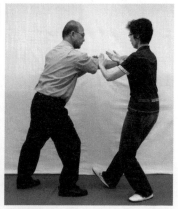

定步單推手（四）
同樣地，對方亦在我進攻時坐腿以腰帶手把我的攻勢弧形往外卸開。但化開敵手時，左手要封敵肘，免其有隙可乘，亦即**「上下相隨人難進」**之理。

練習太極拳，先從單式循序練習入手，或稱盤架子，在掌握了整套太極拳招式之後，便持之以恆地鍛煉無間，漸漸體會太極拳慢練的道理，領悟太極拳虛實，剛柔之道，與及何謂借力打力，捨己從人，以小勝大，以弱勝強，以慢打快的道理，在此同時，更旁及推手的練習，因為要明瞭以上道理，必須透過推手的鍛煉，才能實際體會個中道理，再配合散手的訓練，才能達至強身健體，以弱勝強之目的，否則亦得一套空架子而已，沒有內容，亦不能應用，好像讀書而不求解一樣道理。

在整套太極拳練習體系中，推手是不能缺少的，拳經云：「着熟而漸悟懂勁，而階及神明」。意即指此，我們在練習招式純熟之後，便要悟懂勁之道，最後才能達到神明的境界。至於如何掌握懂勁之道，則以推手為入門功夫。

太極拳發勁的方法有八種，即「掤、攦、擠、按、採、挒、肘、靠」，而在戰術應用上，有五大原則，就是「黏、連、棉、隨、不丟頂」。要靈活掌握五大原則及八勁的原理及應用，推手可說是不二法門。

推手的內容，包括有定步單推手，定步雙推手，四正推手，肘攦推手，俯仰及纏絲推手。活步推手有九宮步、七星步、大攦步（即四正四隅），採浪花推手等多種。而在練習上述各種推手時，可適當地發揮太極拳之八勁。上述之內容有

四正推手（一）
四正推手即先攻敵兩掌，後卸敵兩掌合共四掌之意，此為訓練攦勁之方法。粘拿敵手帶往我左後方或右後方，可順勢拖跌之，亦含**四両撥千斤**之意。

四正推手（二）
進攻時要弓前，相對化解時則要坐腿。

肘攦推手（一）
肘攦推手練習時是以腕臂壓迫對方之肘關節。

肘攦推手（二）
肘攦推手包含了以肘攦、以肘制及制敵肘之意。

限，但變化可說是無窮。

透過推手的練習，可使我們反應快捷，感覺靈敏度提高。練習之初，先從鬆入手，在與對手搭手之間，從手部接觸之點，去感覺對方之攻勢與虛實，在這訓練過程中，可分為三個階段或可說是三個境界，就是第一：**「不知不覺」**，這是最初的階段，因為如上文說我們透過推手去領悟感覺，亦即所謂聽勁，即從手之接觸，感應對方發力，而於第一時間及時作出化解，根本沒有經過大腦的思考，手上即已作出第一時間之反應。初學者對此，可說是毫無體會，更遑論作出反應，所以初學者，大都是在對方一發勁，便毫無反應地倒下了，根本連對方在何時發出這股勁力也不知道，這可說是不知不覺。

而稍為較好一點的，就是**「後知後覺」**，在練習一段時間後，被對方發得多了，吃虧多了，於是便能從失敗中吸取經驗和教訓，從手的感覺告訴他，對方已發動攻勢了，這時雖然知道，心裏想化解或閃卸，但卻來不及，有心無力，這是技力不足與境界的問題，但可能間中偶或有一二次成功地化解，這屬於中期的後知後覺階段。

最高境界的可說是**「先知先覺」**了，一般來說，必須經過長期練習，不斷吃虧，及無數次失敗方能臻此境界。到此

俯仰推手（一）
俯仰推手包含了俯化和
仰化之意。

俯仰推手（二）
不論俯化或仰化，都以不被對
方觸及身體為原則，因對方能
觸及身體表示已能打在你身
上，稍一發勁便已受傷。

七星步推手
七星步推手是活步推手之一，
須注意攻與卸時都要保持七星
虛步之意。

階段，在雙方一搭手之間，對方進攻與否？是虛是實，心中早已了然，甚至可從容地試探對方，控制對方，在對方一發勁之際，早已洞悉先機，而採取敵欲動而己先動，後發先至的戰略，步步佔先機。

而在與敵週旋及推手過程中，在「黏、連、棉、隨、不丟頂」的五大原則下，我們可因應形勢，適當地發揮八勁的奧妙。而境界高者，可因勢而隨意把八勁變換，揮灑自如，無孔不入，無隙不可乘，用來得心應手，隨意發揮，可以把敵人完全控制於腕掌之中，但這種修為境界，必與其苦練付出的代價成正比例。

至於應用以上之五大原則下，所謂「黏」者，在敵方攻我，而在兩手相接之時貼附對方來勢，藉以洞悉了解對方攻守虛實之意圖。「連」者，是指在運化來往之中，攻守動作要連貫，即連消帶打之動作，要一氣呵成，不使對方有可乘之隙。「綿」者，亦可作「棉」，即鬆軟如棉之意，即與對方相接手之時，要求鬆軟如棉，這可令對方無所着力，虛實不明，欲發無從。「隨」者，可作跟隨之意，亦即順敵之勢而隨之，所謂捨己從人也。「不丟頂」者，應敵時，既要與敵相接，但亦不能相抗，這是太極的原則，除了不相抗之外，而又不與敵相離，即不丟之意。

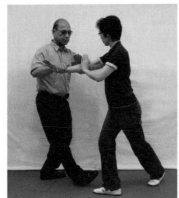

九宮步推手

九宮步推手亦是活步推手
之一，屬於捨正取奇的一
種攻勢和化解。

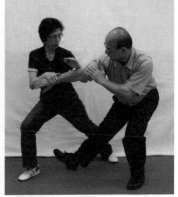

大擺步推手

大擺步推手又名四正四隅推手，是高階
和重要的活步推手。走四方四隅隱藏了
走步制敵之意，循環繞走，生生不息，
變化無窮。

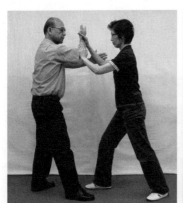

技理性自由穿化推手(一)

每一種推手，均有其技擊心法要義，學
者在學習公式推手後，便由導師引導作
技擊應變反應，再配合八勁不斷循環變
化，此為技理性之自由推手階段，最後
才進入競技性之自由推手鍛煉。

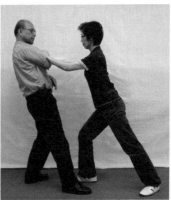

技理性自由穿化推手(二)

此階段應能把八勁隨意變換，時而定步
時而活步，因敵來勢施以適當之化解及
反攻。但要在對方將觸及身體前便即化
開，否則便受制於對方了。

而八勁之發揮應用方面，所謂「掤」者，是把敵方來力引其往上分化之意，並在上掤化解時，微往後移動之，使其失重心而往前傾跌。「攦」勁者，即把敵方來力往己之左右後引帶，使其勢落空而傾跌。「擠」者，即乘對方之勢，即時封閉並及時向對方進貼反迫。「按」者，即往下按化之意，例如對方來力被我掤化或攦化後，處於失勢間，即施以按抑之法，使其倒下，又例如我雙手架在上，敵方猝然在我腕下攻進，我亦可坐胯涵胸往下按化。「採」者，其力甚巧，如槓桿原理一樣，可趁對方拿我之力而以槓桿之力使其失重失勢而傾跌，甚至肘部受制。「挒」者，即迴旋力；旋轉發出使敵橫跌之力，此勁用上，往往使敵旋轉失勢跌出。「肘」勁者，以肘發力，有化解及壓迫敵方同時施以反擊之意。「靠」者，靠貼也，無論腕、肘、肩、胯、膝、均可以藉着與敵方相貼之時而發力攻敵。

所以推手之原理及應用，能否掌握使之配合而得心應手地發揮，除了基本五大原則及八勁的變換運用外，最重要的還是多實踐，並再透過散手的練習，綜合而發揮出來，才可達至太極應敵之目的。可以這麼說，單靠推手技術，未足以對敵，而散手的運用，若配合推手訓練的原則下發揮，則效果驚人，推手最終之目的，亦即散手之發揮，是相互結合，技理並重，缺一不可的。

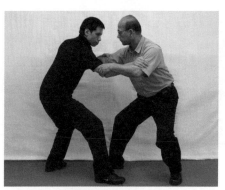

自由推手(一)
自由推手又稱纏絲推手，兩人互相搭手，如絲之互纏，其間不斷試探和尋找機會，一方稍有虛點，便即為人所乘。

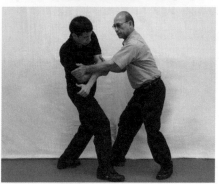

自由推手(二)
在互相纏搭問勁時，小小空隙便可乘虛而進，把對手控住。

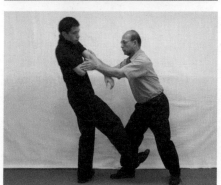

自由推手(三)
自由推手為訓練聽勁方法之一，往往在聽勁、化勁而至發勁把對手跌出，只在一瞬之間完成。

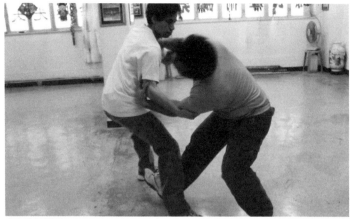

自由推手練習

激烈的競賽型自由推手練習，甲方以迴旋勁旋跌乙方。

甲方：徐耀邦(左)　乙方：周家鑫(右)

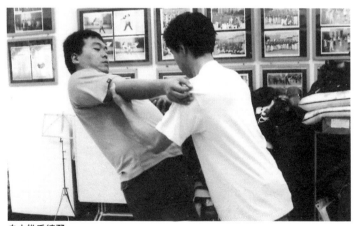

自由推手練習

甲方以合勁鎖住乙方雙臂，並把對方發出。

七

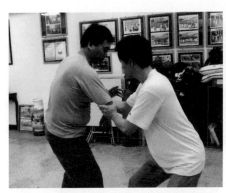

自由推手練習
甲方控制了乙方的雙臂

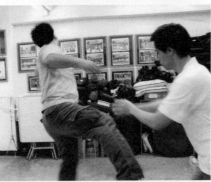

把乙方發出的一瞬間

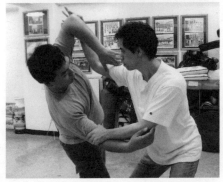

自由推手練習
甲方控制了乙方的雙臂，
並使其側跌

自由推手表演(一)
把對方採起準備發出
示範：陳河清、徐耀邦

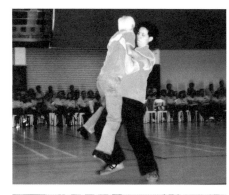

自由推手表演(二)
順勢把對方摔倒
示範：黃國龍、周曉明

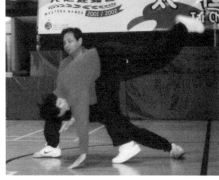

自由推手表演(三)
以迴旋勁把對方旋跌
示範：黃國龍、徐耀邦

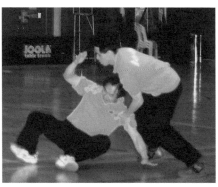

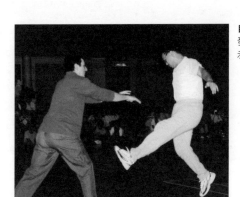

自由推手表演(四)
發勁把對方凌空發出的一瞬間
示範：Antonio、周家鑫

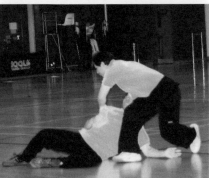

自由推手表演(五)
以迴旋勁把對方摔跌
示範：黃國龍、徐耀邦

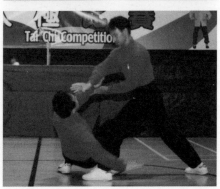

自由推手表演(六)
往下發勁把對方摔倒
示範：周曉明、黃國龍

發勁表演（一）
以長勁發出，使對方雙足
離地，騰空跌出

發勁表演（二）
對方倒下的一瞬間

下
篇

第
七
章

技
擊
篇

發勁表演(三)
以靠勁把對方發出，
對方應勢倒下

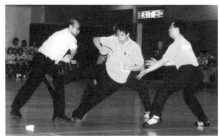

發勁表演(四)
腰胯轉動，以採勁把
對手往右採跌

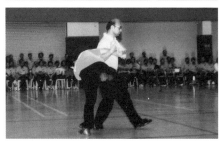

七

太極散手之實習與應用

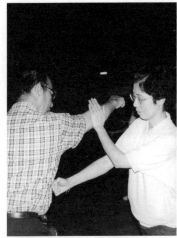

太極散手(一)
搬攔捶

太極散手(二)
撲面掌

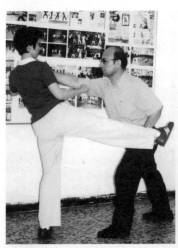

太極散手(三)
摟膝拗步

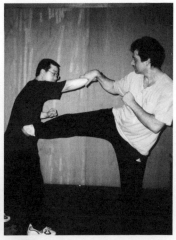

太極散手(四)
右分腳
示範：ANTONIO、嚴志峰

388

下篇　第七章　技擊篇

太極散手與推手一樣，均為習太極拳者必修之科目，太極拳乃一門體用兼備之武術，除具極高之健身及醫療價值外，更具自衛技擊之功能。常聞人言，某人具數十載太極純功，竟不能自衛。或聞：「予習太極拳十有餘年，仍未能發揮於自衛之道」。上述情形屢見不鮮，此皆未懂太極散手之道也。

太極拳具健身養生價值，已無疑問，但是否久練太極拳架，便能自衛呢？答案肯定「不是」的，因為養生與技擊是兩回事，太極拳之內容包括：拳、刀、劍、槍、推手、散手、跌撲及內功等各科，即使上述各科練得非常純熟，倘未習散手及各科之使用方法，仍未能用於自衛，只懂練法之師資，只能算是一位普通之健身教練而已，未配稱為太極拳專家，而上述各科練習精純懂勁外，更精通散手及各科之應用方法，才算是一位太極拳專家，才能負起發揚太極拳之責，把太極拳全面地發揚光大。

太極散手是把太極拳招式抽出，作個別性之對戰訓練，達到技術精純時，可作自衛之用。太極散手自衛之原則，完全根據太極拳的原則要求及拳經之引導，要做到以靜制動，以柔克剛，以小化大，以巧降拙，借力打力，陰消陽進，引進落空，後發先至等。學者應循序漸進，不能操之過急，有志研究太極拳者，散手為必修科目，亦藉此達到體用兼備之目的。

太極散手(五)
折臂式
示範：徐耀邦、周家鑫

太極散手(六)
高探馬
示範：徐詠詩、徐耀邦

太極散手(七)
左分腳
示範：徐詠詩、徐耀邦

太極散手(八)
左披身
示範：徐詠詩、徐耀邦

至於太極散手之訓練，實非常艱苦，本門鄭氏（天熊）太極武功，源自王宗岳，楊露蟬一系。當年楊露蟬先生即以太極武功譽滿京華，本門對太極散手與內功均曾作深入之研究及探討。本門散手自齊敏軒師祖傳下，共四十八式，習者需先把招式練至純熟，在老師之指導下，找一對手練習，互相攻守，招式由淺至深，老師由最初之每加一式，明瞭後，即找對手練習，或由老師親自指導，引導學員盡量發揮所習之招式，久練至純熟，及至自然反應，要練至不假思索，即能隨機隨勢運用所習之招式，進而逐步增加式子，及須左右練習，天天如是實習鍛煉，達至揮灑自如。

與此同時，亦須勤練內功配合，藉以加強功勁，除散手之實習外，體能亦非常重要，每天均要在特定時間內翻跟斗，藉以練氣及跌撲之技術。練習散手時，可在地蓆或地氈或軟墊上進行，減少受傷。例如倒攆猴、高探馬、擺蓮腿、白鶴亮翅、提手上勢等，均應在有安全軟墊下進行實習。此外，擊打膠珠或皮沙包、拳靶亦可增加拳腳之勁度，更要追打拳靶，使能習慣追擊，保持優勢，但這追擊要在我順人背之情況下發揮。擊打拳靶時，除了定步擊打，訓練速度外，更要學習前後走步，左右閃步，追擊而打，例如運用七星步，九宮步步法等。但亦要入法出法，活學活用。

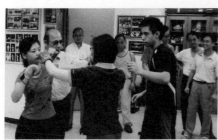

太極散手實戰訓練(一)
戴上拳套作雙人對練

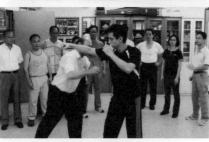

太極散手實戰訓練(二)

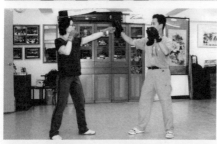

太極散手實戰訓練(三)
打拳靶訓練
示範：劉慧賢、黃志光

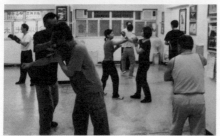

太極散手實戰訓練(四)
分組作雙人練習

訓練出拳之速度尚有一方法，就是雙手各執一鉛球（可容手握及以銅管包着），因鉛本身頗重，雙手不停地作出拳打擊狀，當放下鉛球時，手上便輕快得多，出拳速度更快，如沒有膠珠沙包者，亦可豎立一木柱，作擊板練習，擊板位置可繫上拳靶或皮碎布袋、或座地儲水沙包樁。

上述這些都是加強體能及增加拳腳勁度之方法，但要注意，擊打拳靶時，要全神貫注，作臨敵狀，放鬆全身，出拳之前更要鬆，因為鬆才能出拳快，但打到拳靶上時，便要運腰勁發出，千萬不可用拙力，或先蓄勁，後出拳。而擊打拳靶，拳樁可使拳腳打擊時，如擊中人一樣，具有真實感及不會震盪大腦神經。上文所述乃增加拳腳勁度及速度之方法。但時代是進步的，現在我們可借助新的器材設備，甚至戴上拳套對練，多接觸世界武壇新興武術之打法，才能與世界接軌。至拳腳勁度有相當時，散手實習之攻防訓練亦相繼進步提高了，其實在訓練散手實習時可分三個階段進行的。

第一階段：就是互相實習散手攻防時，是採用點到即止，因為大家之技術都尚未成熟，避免受傷，故拳腳在將擊到對方身體時，即停止及迅速收回，但切記每一招都要左右練習。

第二階段：就是練至一段時間後，彼此之反應都極為迅速了，例如互相攻對方十招，基本上都可閃卸消解八九招

七

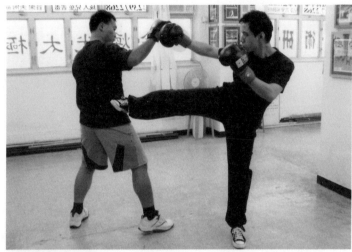

太極散手對抗性訓練(一)
戴上拳套作攻防性訓練
示範：徐耀邦、周家鑫

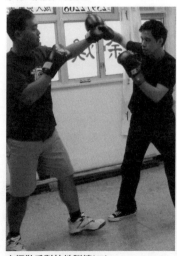

太極散手對抗性訓練(二)

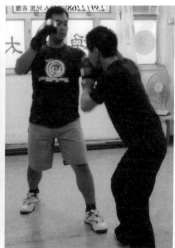

太極散手對抗性訓練(三)

了，這時技術及反應都達至一定水平，可把拳腳真的打至對方身上，這時雙方因已習內功相當時日，肌肉富彈性，骨骼極柔韌，故可承受打擊，但我們更要高度發揮技術消解對方之攻勢，技術要達到我順人背之要求，（我順人背者即我處於優勢之位置，對方便成劣勢）。不要因有內功而去互相搏拳，這不是散手自衛之原則，訓練點到即止和打到身上是兩個階段，過去能夠消解對方之拳是因為對方未到身上便停下，所以才能消解，但如今對手真的把拳打進，便大有可能中擊了，這個第二階段練習一段時間後，便可進入第三階段。

第三階段：練至第三階段時，散手之實踐訓練已達相當時間及達至一定水平了，這時雙方均應視對方為真正之敵人，或這時多由老師親自訓練，老師以狂風驟雨之攻勢向學生進攻，如技術不足者，便多中招或手忙腳亂，即使技術及反應俱佳，但心膽俱怯者，亦會發揮不出技術，只有反應快，技術好，而又鎮定者，方能應付得宜，這是最高修為之階段，技術至此，足可應用於自衛矣。

在運用散手應敵時，尚有些原則要做到的，就是臨敵要鎮定，鎮定方能發揮技術，盡量不發空拳，速度要快，要一擊即中，世上無招不能破，唯快不能破。多發空拳，易耗體力，出拳時不管擊中對方與否要即收，出招不及時收，易被敵所乘。具備充沛之體能，尤其在擂台賽事，如打三回合，應具五

七

太極散手表演(一)
左分腳
示範：陳慶平、劉庭裕

396

下
篇

第
七
章

技
擊
篇

太極散手表演(二)
撲面掌
示範：林靜儀、劉庭裕

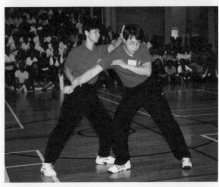

太極散手表演(三)
單鞭
示範：林靜儀、劉庭裕

回合之氣力，臨敵時要全力以赴，不可輕敵，亦不要怯敵。以上都是散手實戰應用時之原則，但作為一位有修為之太極拳家，應具有更高之武德修為及情操，凡事忍讓，以止戈為武之精神，面對人與事，以和平之心態待人，只有在最後迫不得已時，才出招自衛而已。

　　時代是不斷進步的，我們不是生活在十四、十五世紀，所以我們要在不薄今人愛古人的心態下，尊重傳統，尊重始創人創立太極拳的艱辛，既然肯定了太極拳的好處，便不應隨便改編或簡化。傳統自有其優點存在，只是今人畏難、怕辛苦，便輕言簡化或改編，更美言是適應時代需要而已。但另一方面，在運用發揮時，我們又要尊古而不泥古，而應靈活運用。古人看不見今天的外國武術及世界武壇現狀。亦沒有看見今天的先進練武器材。個人認為太極拳在技擊方面的發揮，應正視和針對當今武壇的趨勢，不妨運用先進的訓練器材，藉以提升技術及體能。而作為導師的，不妨多參考各類的武術作攻防的訓練去培訓學員，使他們能適應今天的自衛原則，與世界武壇接軌。先恩師鄭天熊先生在這方面是成功的，他以先進的方法訓練學員的技術和體能，自己亦以身作則，故能苦練的門人，皆武功卓越，能征慣戰，是故武林咸尊先師為「鄭派實用太極宗師」、太極拳的實踐者。

太極跌撲之實習與應用

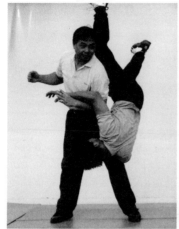

太極散手跌撲(一)
提手上勢
示範：黃國龍、周曉明

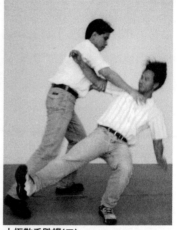

太極散手跌撲(二)
倒攆猴
示範：徐耀邦、周曉明

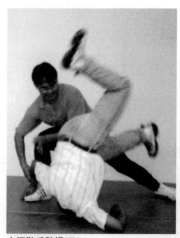

太極散手跌撲(三)
低身下勢
示範：劉玉明、周曉明

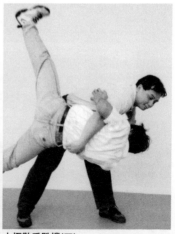

太極散手跌撲(四)
白鶴亮翅
示範：黃國龍、周曉明

太極跌撲乃太極散手中，貼身摔跌敵人之技巧，亦可算散手招式，但訓練方法與散手略異。其特色在於與敵貼身互相糾纏時，拳擊、掌推或肘打未必能施展，而又被敵方貼身糾纏，這時便需以跌撲之法破敵或摔跌之，使其喪失戰鬥能力。

跌撲之招式手法包括：斜飛勢，提手上勢、白鶴亮翅、摟膝拗步、倒攆猴、左右高探馬、左右披身、低身下勢、十字擺蓮、雙擺蓮、折臂式、先鋒臂、單雙抄腿等所有摔撻及使敵人倒地的招式，均屬跌撲的方法技巧。

練習跌撲時，需明白個中原理，要以靜制動，虛實相生，順其勢，借力摔敵，或以虛實誘敵之法，誘其出手，避其實而擊其虛，欲進先退，欲退則先進，欲跌左先取右，欲跌右先取其左。如對方力發於上，則其下必虛，右強則左弱，上下強則中路弱。虛中藏實，實中蘊虛，見式破式，借其勢，打其力，警覺性要高，反應要敏銳，取其重心，破壞其平衡，見虛即進，一擊奏效，間不容髮。

跌撲實習訓練之方法：

練習跌撲時，先注意安全，應在有墊之地方練習，因全部動作均要摔撻或跌倒在地上，故務必要小心，先把招式動作要點掌握清楚，由慢而快，逐步掌握，至互相經過多次練習，

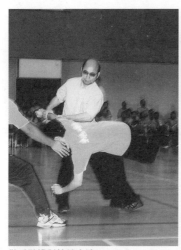

散手跌撲對抗性表演(一)
把對手往右摔跌

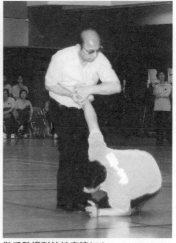

散手跌撲對抗性表演(二)
粘拿對手以肘一迫,
對手應勢倒地

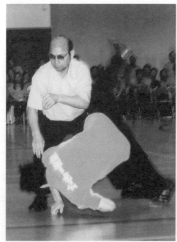

散手跌撲對抗性表演(三)
順對方來勢把對手摔跌

散手跌撲對抗性表演(四)
把對手往左凌空旋跌

散手跌撲對抗性表演(五)
示範：徐耀邦、黃國龍

散手跌撲對抗性表演(六)
示範：黃國龍、周曉明

至相當純熟，才以快速動作完成。而最後要做到，不經思考而
隨意出招，才能熟能生巧。最後則散手、跌撲混合發揮，甚至
與推手混合發揮，要達至技到無心，自然出招的境界。

　　上述各章節提到，太極的發揮，主柔尚意，用巧力而忌
拙力。不論推手、散手、跌撲，皆然。古人説：「技到無心方
是真」。所以練習太極而達至技擊發揮，而至從心所欲，期間
經歷無數艱苦鍛煉，學者必須堅持苦練、持之以恆，風雨無
間，方能達至着熟、懂勁、神明的境界。

太極門鎮山之寶 — 太極內功

內功表演(一)
1990年於中山三鄉頤老園籌款晚會表演，筆者接受台下觀眾上台重拳連環抽擊

　　太極內功為古代不傳之秘，乃本門鎮山之寶，是鍛煉身體之柔勁、古拳家言：「練拳不練功，到老一場空」。既名內功，是指著重身體臟腑器官之修練。功分陰陽二段，陰段主內壯，陽段主發勁，練內功時，導師特別引導學員呼吸要柔慢深長，以動作配合呼吸，尤以發勁時呼氣，但一切都是以自然出之。由於呼吸深長，可增加肺之吸氣量，及因為腹式呼吸，使橫膈膜及其他器官隨着肺部的呼吸而活動，有按摩的機會。修習太極內功要達至三個境界。就是**（一）內外合一、即表面動作與肺部呼吸相協調。（二）身心合一、即意念和動作要配合。（三）天人合一、即把自身提升至與宇宙自然渾然一體。**

功成可使身體內臟堅強，血管柔韌，肌肉富於彈性，柔勁充沛，鬆軟如棉，應力時則堅如鐵石，故往往使對手拳骨或腕關節受創。而內勁充沛雄渾，發勁時可令敵人內臟受傷。但功深者相對修為亦深，絕不會以內功輕示於人前，練功者須有此修為，方能登大成之彼岸。修習內功，按傳統需向祖師及恩師行拜師大禮，並需遵守太極門規訓，而老師亦鄭重訓示內功不傳之秘的重要性，非經口傳手授及習者苦練精研與心領神會，實難明其要旨，故亦會訓示內功動作不得拍照及著書，以示尊重其價值，更遑論拍攝錄像了。所以恩師生前多本著作，均沒有一式是內功招式動作示範圖片，可見師門戒律嚴明。

　　內功為本門登峰造極之階梯，為張三丰祖師推演太極陰陽之哲理，及研究長壽動物如龜、鶴等之生活形態及其長壽之原因，並參透宇宙萬物變化之理，最後頓有所悟而創出。三丰祖師在其「太極行功法」中提到拳功必須並練，蓋功屬柔而拳屬剛；拳屬動而功屬靜，剛柔互濟，動靜相因，始成為太極之象，相輔而行，方足致用，可見太極內功之重要。太極拳技擊之發揮，不論是推手、散手、跌撲，莫不以內功為基礎。不諳內功，則腰胯不夠鬆柔靈活，樁步不穩，身手不夠敏捷俐落，練勁而不沉，發勁則不重，是故不精內功，難登大成之境。因其威力驚人，歷代前賢均擇人而傳，需長時間觀察其人品格德行，方行傳技。而得傳內功者，莫不珍同拱璧。

七

404

下篇　第七章　技擊篇

內功表演(二)
背部抵禦掃踢
示範：黃國龍、周曉明

內功表演(三)
胸口抵禦飛踢
示範：周曉明、黃國龍

內功表演(四)
腹部抵禦肘擊
示範：周家鑫、ANTONIO

內功表演(五)
胸背同時抵禦踢擊
示範：劉庭裕、黃國龍、周曉明

內功表演(六)
胸口抵禦飛踢
示範：徐耀邦、黃國龍

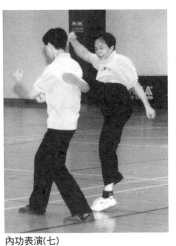

內功表演(七)
背部抵禦掃踢
示範：徐耀邦、黃國龍

內功表演(八)
肋部抵禦掃踢
示範：劉庭裕、劉玉明

內功表演(九)
腹部抵禦拳擊
示範：ANTONIO、周家鑫

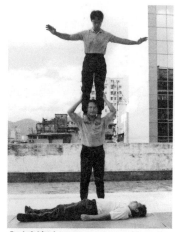

內功表演(十)
腹部接受從高躍下的重壓
示範:周曉明、劉玉明、黃國龍

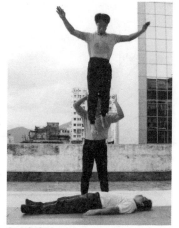

內功表演(十一)

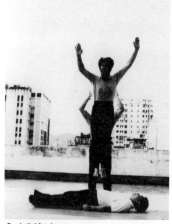

內功表演(十二)

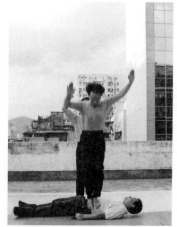

內功表演(十三)

內功的成就，並不單指內壯及抗打能力之增強，更在於強化臟腑，提高免疫力及抵抗疾病之功能。及至陽段，更可加強功力，亦可幫助步穩、胯鬆，加強拳械表現和實戰效果。內功每一式均有其心法要旨和技擊效用，而最後一式「老叟燒丹」是獨立的，亦是本門內功中之靜功，是盤膝趺坐練的，亦可坐於軟墊或椅上及站立行功，此式可令習者進入最寧靜之境界，消除一切雜念，反璞歸真，亦即道家最高要求之天人合一境界。此式非常重要，亦是登彼岸之導達階段。

習太極拳械，可得保健之功能，不修煉內功，永無法登大成之彼岸，但我要強調一點，若只學了內功，而不肯下苦功去修煉，亦一樣不會達大成的境界，這亦即我常說：「學了，認識了，並不等於成功」之意。

內功不能自學，一定要得真傳「明師」傳授，才得正道。有師尚且未能成功，無師又豈能自達呢？但現代人多不能刻苦，故習內功而有成就者，有若鳳毛麟角。

下　篇

我的太極人生路

·

第八章

結　語

八

結 語

　　我自1965年師從恩師習藝，1972年出道，至今在這領域超過五十年，多年來風風雨雨，經歷不少人和事，但在每一階段我都全力以赴，從不退縮。但從多年飽經波折的求學（文學）求藝（武術）過程中，更學懂了人與人之間的尊重，做學生或弟子時，要尊師重道，做老師時更要謙卑，不會高高在上，深明時代變了，人心也變了。現代不少人不知何謂尊師重道，我也不太執著，但也要盡自己站在師長的位置，循循善誘。在研究太極之道及易經時，懂得謙卑，甘於居下、淡泊名利，知所進退，做自己該做的事。

　　要成就一番事業，要有百折不撓的精神，但也要得天時、地利、人和的配合，不少人覺得我在太極事業一帆風順，但他們不知我飽經歷煉，每一個班、每一個場都經過辛苦打拼，才有穩固的成績，但若說我在這領域有少許成就，還得要感謝與我共同風雨的女弟佩卿及小兒耀邦，耀邦與小女芷君自小隨我習技，但尚要求學，佩卿隨我超過三十年，出道較耀邦早，他們對我的事業助力很大，很多大型活動都有他們從旁協助。此外更感謝林靜儀和洪雪蓮兩位女弟，她們都直接幫助了我太極事業的發展。林靜儀是位護士教師，二十多年前，她先後任靈實醫院和聖母醫院之護士教師，教出不少出色學護，亦由於她隨我習太極多年，深明太極對醫護人員的幫助，所以在她努力奔走下，促成了聖母及靈實兩

醫院自1999年起開辦太極班，聖母醫院太極班至今已踏入第二十年了。之後更間接促成開辦了聯合醫院、瑪嘉烈醫院和嘉諾撒醫院太極班，有不少醫護人員從學。這方面，靜儀居功至偉。

洪雪蓮女弟她曾是明愛荃灣社區中心主任，之前經妹雪儀之介隨我習太極多年，非常認同和欣賞這優良國粹，決心助我在明愛機構開班，先在荃灣中心開辦，之後再在九龍社區中心開辦，亦是自1999年開始，至今亦已踏入二十年了，且荃灣及九龍兩個中心都開了多班太極班，分初中高班教授，是明愛較受歡迎的課程。

雪蓮女弟與夫婿馮國堅仁弟在英國取得博士學位後，雪蓮已轉任教席，現任教於浸會大學。由於雪蓮女弟之積極和努力，促成了明愛機構太極班的發展。

除了佩卿、耀邦、靜儀和雪蓮幾位的大力協助外，各合作機構的全力配合，和各太極班的領導人和中堅分子的支持和努力，亦是使各班的發展欣欣向榮，歷久不衰的動力。

除了外間各合作機構外，我的學會才是培養接班人材和承傳薪火的基地。在外間開辦太極班是普及教育，希望人人得到太極強身健體，卻病延年之效，但由於條件所限，外間合作機構一般只開辦太極方拳、圓拳、刀、劍、推手、刀劍

之應用對拆等科目。但要成為太極專才，達大成之境界，還得要苦練太極內功、散手、太極槍和拳經理論等高階科目，這就要在我的學會進修了。認識我的人都知道我從不宣傳，從不登廣告，我學會全部學員都是經介紹而來，即使進入我學會深造，心術不正的，我都會婉拒。不少人登門造訪學藝的，我都一律婉拒門外。這是因為時代變了，人心險惡，只有這樣做我才可專心教學，不用花時間防人心險詐。

嘗聞師言，古人求藝徒訪師三年，師亦訪徒三年，我作為老師就是要了解求藝人的背景狀況，避免誤容匪類進門，為患不淺。少年求學時，亦嘗讀孫奇逢先生語：「登天難，求人更難；黃蓮苦，貧窮更苦；春冰薄，人情更薄；江潮險，人心更險。知其難，甘其苦，耐其薄，測其險，可以處世矣，可以應變矣。」多年歷煉，深深體會。

所謂得道多助，我將更謙卑和努力，以圖答謝所有一直支持我的師友和弟子，願與弟子同寅共勉。

下　篇

我的太極人生路

·

第九章

附錄篇

記恩師太極耕耘點滴　　　　　　　　區佩卿

九

　　人生路上有平坦的；亦有崎嶇的路段。走過平坦路段時，應好好把握和珍惜，身處崎嶇路上時，更不應氣餒，抱着堅忍的意志，繼續努力向前，最後必可到達成功之領域。

　　恩師自小貧苦，但醉心武學，多年來走過幾許崎嶇道路，卻成就了他非凡的武學造詣，他的努力，有如一位苦行僧之修為，鍥而不捨，無怨無悔，默默耕耘，為這片太極天地而努力灌溉。而尊師重道，武德修為及待人處事的態度，更令人敬佩，亦堪作我們的典範。

　　嘗聞恩師言，前人學藝，徒訪師三年，師又訪徒三年(意即了解其人品格)，得拜入門下已花數年光景。每當憶起恩師講述當年學武走過的崎嶇路時，實深感自己非常幸運，結緣太極便得遇明師，所以常警惕自己更要珍惜，努力學習。恩師常言，有不少外國人放下工作和學業，千里迢迢，甚至萬里尋師，來到香港，台灣及中國內地，追尋武術的根，苦心孤詣的意志，令人敬佩，他們雖努力多年，遍訪「名師」，走過幾許崎嶇路途，但最後由於文化之差異，言語之隔膜，未必真正得拜「明師」，當然更未償心願，實令人欷歔。

　　我於1983年習太極拳，慶幸得遇恩師徐煥光博士，學習初期，恩師注重正規拳架之訓練，因穩固之基礎，直接影響日後之成就。稍後略有成績，恩師在架式糾正之餘，開始有心法、技法、理論、源流歷史之傳授，及恩師當年之艱苦鍛

煉過程，我們都細心聆聽，而這些點滴而成的記錄，就成了這篇恩師努力耕耘的見證。以弟傳師，恐對恩師之言行記錄，予人主觀了一點，但本着我手寫我心，把多年所見所聞所錄平實道來。恩師多年之奮鬥，足可寫成長篇鉅著，但限於篇幅，僅簡錄如後，與同門共勉。

恩師於1965年師從先太師父鄭天熊宗師，獲傾囊相授，由於授者無私，而受者亦心領神會，刻苦力學，技乃大進，於1972年已得先太師父允准傳揚太極拳。而恩師雖已畢全藝，但從未離開師門，繼續進修鑽研，此亦所謂教學相長之過程。

除了教學、培育人材外，恩師於推廣太極方面，更是不遺餘力。先太師父於1979年5月創辦了香港太極總會，致力弘揚太極拳，恩師於1988-1991年連任兩屆會長，於1990年任內帶領同寅參加了穗港太極推手大賽，同年與區域市政總署合辦全港太極推手比賽，並於1991年6月舉辦了全港首次國際太極推手大賽，均取得圓滿成功。1994年先太師父委任恩師為太極總會執行監督，代行其創辦人之職務，而先太師父亦開始淡出會務。同年5月恩師與太極總會同寅，協助區域及市政總署舉辦**「萬人太極大匯演」**於沙田運動場，恩師並應邀於立法局帶領議員一同練習太極，因是次為國際康體挑戰日，對手城市為匈牙利布達佩斯，結果香港獲得勝利。於1997年

恩師與總會同寅，聯同香港武術界合辦了慶回歸武術大匯演於灣仔修頓體育館。2000年應香港旅遊協會之邀，恩師與太極總會同寅參加了新春大巡遊。2001年12月2日恩師亦聯同太極總會同寅，協助康文署舉辦了「**萬人太極大匯演**」於跑馬地遊樂場，參加人數達10425人，並寫入了健力士紀錄，恩師並應康文署之邀，於大會演講香港太極拳發展史。之後恩師便向先太師父及太極總會請辭一切職務。

恩師向以弘揚太極為己任，除了協助舉辦上述多次大型活動外，並協助政府於1996年起每年舉辦先進運動會太極拳劍套路比賽。同年亦應市政總署陳燕卿小姐之邀，於訓練學院作太極演講及示範。及於1997年起多年協助政府舉辦千人國慶太極表演。此外，恩師為了回報先太師父的栽培，故對太極總會的工作更是全力以赴，除了與政府合辦不少活動外，更擔任太極總會師訓班之主任導師及裁判班導師之職。而先太師父為了肯定恩師弘揚太極之功勞和對會務之貢獻，特於1995年題詞及贈祖師像勗勉，充份肯定其努力。

恩師於七十年代創立徐煥光太極學會，致力弘揚太極拳，先後任教於香港社會服務聯會和社會福利署等機構。八十至九十年代更達至全盛時期，先後任教於政府康體處，市政及區域市政總署，珠海書院，成人業餘進修中心，漢師藝研專科學校等。九十年代後期，更開始與明愛機構及各大醫

院合作開辦太極班，包括聖母醫院，靈實醫院，瑪嘉烈醫院，聯合醫院，嘉諾撒醫院等，造就了不少太極專材。一九九九年香港政務主任協會及荃灣石鐘山小學亦邀請恩師成立了太極班。

2004年起更與香港大學醫學院護理學系及九龍倉等機構合作開辦太極拳班，而於2005年起，保良局顏寶鈴書院亦與恩師合作，相繼開辦教職員太極班，教師太極班及家教會太極班等。同年證監會亦邀請了恩師合作，開辦多個職員太極班，2007年亦開辦了埃克森美孚石油公司職員太極班。2009年6月香港聖公會福利協會 ─ 康恩園總經理歐陽素華女士邀請恩師合作，於康恩園開辦了太極班，推行全民太極運動，學習氣氛良好。

為了使同學們對太極有進一步的認識，2005年與明愛機構合辦了一次大型之太極表演欣賞會「**健康太極展繽紛**」，藉以達至互相觀摩、互相交流之目的。

恩師弘揚太極的積極與熱誠，也及至媒體方面，多年來先後接受多家媒體作訪問介紹，包括星島日報，經濟日報，父母世界雜誌和公務員月刊等，而1987年更應亞洲電視之邀，於「**下午茶益壽操**」節目作嘉賓主持長達數月。1996年蔡和平先生之華娛電視亦邀請拍攝了整套太極方拳，並囑余示範，分輯在「**養生之道**」節目連播。於2001年接受新城財

經台黃子雄先生訪問，講解太極拳。更於2006年應民政事務局之邀，帶領老中青三代弟子一起攝制了一輯名為「**承我薪火**」的短片，於各電視台新聞時段唱國歌時播出，喚起民族精神，承傳薪火。恩師弘揚太極拳的事業可說到達了高峰。

除了媒體的推廣外，恩師歷年來都應不少機構之邀，作太極拳演講及示範，包括聖方濟各書院(1980年)，聖匠老人中心(1986年)，包美達社區中心(1987年)，市政總署訓練學院(1996年)及1998至2003年多次應警務處之邀請演講等。

恩師一直以來有兩大心願未償，只因多年來教務及會務太忙，未克成事。一是身為太極傳人以未登上武當山為憾。二是把一生之練功研究記錄著書立說，薪火相傳。結果於2008年6月恩師懷着朝聖及尋根的心情，與眾弟子登上了太極發源地 — 武當山，了卻多年心願。而同年12月恩師為紀念先太師父鄭天熊宗師辭世三週年，出版了內容充實，極具參考價值之《**吳派鄭式太極拳精解**》一書。為應學員之需求，恩師再傾力把多年教授刀劍之心得、體會和記錄，匯集成篇，再完成了第二本著作《**吳派鄭式太極刀劍圖說**》，並於2009年底出版。該書洋洋大觀，資料珍貴，圖文並茂，這真是償了一眾同學的心願了。

除了繁忙的教務及繁重的會務外，恩師於1987年及1990年先後取得了文學碩士及博士學位，他的好學精神，毅力和

魄力，實教弟子們感到汗顏。恩師的艱苦求學求藝過程，令人欽敬，而他卻無私地傾囊傳藝，常言：「我不怕你們學齊我的功夫，只怕你們學不到」，這種豁達的襟懷更令人欽佩。作為我們這一代幸福的弟子和再傳弟子，在學藝過程**「尋師、苦練、成功、發揚」**四個階段中，「尋師」這路段平坦暢順，如果我們都不努力學習，實愧對恩師。而恩師把多年心血結晶匯集成書，如果我們不好好珍惜，那更辜負了恩師多年的努力耕耘和心血了。

　　所謂耕耘是包括開墾、種植、灌溉和收成的過程。綜觀上述之記錄，恩師一生大部份時間都放在太極拳研究和教學上，這就是畢生耕耘，深得先太師父之嘉許和肯定，更得眾弟子們的愛戴，這篇行文簡陋粗疏的記錄，難以表述恩師的努力和成就，自知相去甚遠，只望把所見所聞所記，與一眾同道分享，並作為我們後學的明燈，知道成功沒有僥倖，只有不斷付出，努力和堅持，才能有所收穫。在此衷心感謝恩師讓我一眾徒子徒孫，在恩師努力耕耘的這片太極天地，共享桃李芬芳、健康豐盈的成果。

九

淺談實用太極 徐耀邦

太極拳在世界各地練習者眾，學習人士沒受年齡長幼、體質強弱所限制，其養生、運動功效早已被世人肯定。太極拳本為武術，即攻防技術，除強身外也具備自衛功能。師公鄭天熊先生自身印證太極拳術的實戰能力，世人稱其所傳系統為**"實用太極"**，以下就個人對太極拳在健身及技擊方面體會略作分享。

拳架與應用

各派太極拳均有套路練習，套路乃散手、推手的操練，動作有規有矩，且俱按次序進行練習的。但套路的動作經長年的演化，當中某些動作成了運動為主，略添美感，跟實戰會有些距離，所以實際應用當然不能按套路進行，因為對方是不會按章法出手的。因此，要談應用必然有散手、推手、內功等訓練，有些人誤以為只練了數十年太極拳架便能成為"高手"、"名家"，甚至能輕易"化勁於無形"，相信是受了小說或電影媒體的印象影響。

有不少人對吳陳比武的過程感到失望，認為那是盲目亂打的"爛仔交"。的確，那場比武的觀賞性跟現今世界主流的武技擂臺相比，實在是"不好看"的，亦有人認為吳公儀先生沒打出"太極味道"來，沒看到多少招式。但我想提出，那是大家對傳統武術在拳架跟實用之間的幻想及期盼，認為對戰時總會擺出架式來。筆者在上課時常提到拳架招式

及名稱是人編創的，跟實用不一定有直接關係，尤其練習散手、推手時更應忘掉名稱，那些都是發揮技術時的束縛。若吳公儀先生用上"奔雷手"、"飛花掌"，試問有多少人能看懂？我沒親眼見過鄭天熊師公在擂台的打法，但推想憑他及其弟子的比賽經驗，使用的一定是簡單直接。其實每家武術最實用的動作，應該都是大同小異。

現代刀、劍、槍

本門器械分刀、劍及槍，跟拳架一樣，只練習套路而不懂用法，根本不可能應用。刀劍有部分應用方法是相近，甚至相同。但由於刀劍結構有異，所以有些技巧又不盡相同，槍則屬長兵器，距離、技巧跟刀劍又不一樣（詳見吳派鄭式太極刀劍圖說），所以刀劍跟槍對拆常常是針對身法跟步法的練習。雖然在現今世界，我們均不可隨便身懷利器走在街上，那兵器在實用方面機會是否大減？事實上，兵器只是手腳的延伸，如遇危險情況需自衛時，隨手拿到什麼便是武器，如雨傘、掃帚、報紙、長、短棍，柔性的可以是衣服、手袋、皮帶……等。但這些東西均沒有利刃，應用時除了刀劍原有的技術，還可以發揮物件的特性，配合力量及準繩的打擊練習。此外，左右手練習也是需要嘗試，靈活運用，這些概念跟純粹的套路練習也是不一樣。

爲什麼要練內功？

相對套路來說，內功的練習是艱苦的，其目的主要是強

化身體各部機能，這包括了肌肉耐力，功力提升，強化心肺功能及循環系統。在武術的攻防角度看，練習內功主要是抗擊和發勁，腰馬輕靈而有力，身體跟肩、肘、手相配合，如太極拳論：**"其根在腳，發於腿，主宰於腰，形於手指。由腳而腿而腰，總須完整一氣。"**

傳統的學習入門是先習內功，有強健的身體，動作才能從心所欲，無論是套路，散手亦然。散手、推手的應用只是"動作"，若然沒有功力來支持，是沒有那種效果的。例如身體完全不能承受任何打擊，即使學了千招百招也是徒然。相反即使能擊中對手，但打擊力量沒構成威脅的話，那其實也沒有發揮技擊的最佳作用。

內功是所有內容的核心，是技術的總成，從內功招式練就的叫**"功力"**，與生俱來的是**"本力"**。有些人本力很強，但應用時只有蠻勁及粗拙，運用時缺少了靈巧，所以無論是拳架、器械、推手及散手皆以功力作支持，須知**"四両撥千斤"**只是運用方法，背後是要具備強健體魄來執行。雖然沒練過內功也可以練練拳架、器械，活動筋骨，提高身體狀態，但若要全面認識及掌握太極拳內容，內功則是不可缺少的練習。另外，一些體能輔助練習，如跑步、游水、伸展練習、提高身體協調的運動也該嘗試參與。

技理印證

　　太極拳經典拳論重點有：**太極拳論、太極拳經、十三勢行功心解、十三勢歌及打手歌等。**

　　其內容圍繞行拳、練功時注意的心理及生理狀態，如太極拳論提到：**一舉動週身俱要輕靈，尤須貫串，氣宜鼓盪，神宜內斂⋯。另外亦包含重要的技擊心法如打手歌：引進落空合即出，黏連綿隨不丟頂，採挒肘靠更出奇，行之不用費心思。**

　　要達至"不用費心思"談何容易，拳無百日功，除了努力外還得理解拳經論述的內容，只想不練不行，只練不想亦不可。尤其散手、推手練習，千變萬化，涉及功力、技巧的研究，掌握了一定技術，再細閱理論，看看能運用多少曾經學過，或是拳經提及的內容，才是全面將理論實踐的方法。

總　結

　　上課時曾遇一學生提問，在第一課時希望我只教他一式散手，而這式散手可以應付所有的攻勢。我告訴他應用時的確只有一至兩式，在那時候用哪一式？我不肯定。但就在那一式背後，其實就是無止境的練習與追求。在此淺談練功點滴，旨在拋磚引玉，願跟同道延續先賢們的心血結晶，發揚太極拳**"體用兼備"**的精神，共勉！

九

我在太極總會的日子

我自1965年追隨恩師習藝，除了幾次工作轉換，短暫停學外，從未離開師門，有時早上，有時下午，有時晚上，都爭取學習機會。至恩師1972年創辦**「香港太極學會」**培訓師資，及1979年創立**「香港太極總會」**，與政府合作推廣太極拳，我都見證這些歲月。但我為人一向非常低調，恩師亦知我的性格，所以在恩師創立太極總會初期，我只加入成為基本會員，且恩師正當盛年，風華正茂，總會各大小事務活動都親力親為，故我甚少直接參與會務決策工作，只當個執委或主任。但恩師每年之大型活動，如慶祝張三丰祖師寶誕及師訓班事宜，或出版再版著作，我都大力支持及參與，且當時70至80年代亦是我發展太極事業之努力階段，但每年師訓班我都派多名弟子參與受訓，恩師多次再版新書，我都盡量認購，大力支持。

1980年在恩師頒我全科畢業證書後，多次與恩師促膝深談，恩師恐自己先天性糖尿病遲早會發作，希望我盡量抽時間參與會務，我應恩師所囑開始當主任及副會長等職務。恩師患有先天性之糖尿病，我曾多次勸恩師戒口，但恩師說沒有用的，他的糖尿病是先天性，無可避免。恩師一生勤練太極拳功，我親眼見證，恩師憑一身功力，60歲前都能把糖尿病克制住，至65歲左右，因退隱回中山三鄉，可能酬酢繁忙，加上年紀漸長，開始受糖尿病威脅。

1988年及1990年我當選兩屆太極總會會長，因為1990年應邀赴廣州參加穗港太極推手比賽，回港後再舉辦香港代表選拔賽。1991年主辦全港首屆國際太極推手比賽，要應付各項繁重工作，最後各項比賽都取得圓滿成功。在舉辦國際推手比賽期間，有一事外界及總會同寅至今都未知悉的，就是比賽第一天上午，比賽超出預期之時間，下午要多開兩個賽場，起碼要多找50至80張柔道墊（因為比賽已用盡修頓場館之柔道墊），恩師囑我想辦法。由於時間緊迫，只有兩小時，當時總會各人及選手都外出用膳或休息，尚幸我所有當日參與工作的選手及弟子無一離場，都聽命於我，看有何辦法在短短兩小時解決。誇口地說一句，當日大會工作人員大部分是我弟子，佔了八九成，總會其他成員只當選手或表演員，當時總會各人都很清楚我和弟子的實力，認為是次比賽將取得不錯成績。時值中午，各弟子都不敢外出用膳，聽我差遣。我問各弟子有何意見，當時有幾位弟子分別任職於多個體育機構，他們費盡九牛二虎之力及公信力，合共借得幾十張柔道墊，各弟子再分別請車運至修頓場館，再動員我在場館各弟子把柔道墊搬上三樓比賽場地，結果成功如期加開兩個賽場。我眾弟子仍未午膳，各選手包括劉玉明、黃國龍、周曉明及小兒耀邦等都筋疲力竭，為保我聲譽，大家都異口同聲對我說不如棄權，以免影響我聲譽。我說不可以，要有奧運

精神；全力參與。最後我所有參賽弟子選手全軍盡墨，而總會上由我弟子協助訓練的選手都能獲獎，令外界大感意外，不知原因。直至今天我都沒有把這兩小時之搏鬥跟恩師説出，更沒必要跟其他人説了。最後整個比賽非常成功，但亦難掩眾弟子們的失落，我覺得欠了當日所有弟子，內心非常難過，事後我對眾弟子説對不起他們，欠了他們。我解釋我們辦一件事，要盡自己最大能力參與，個人成敗得失是次要，辦得成功已是勝利了，感謝恩師給我一個應變能力的機會。

由於這次比賽工作繁重，幾乎所有工作都落在我身上，所以我被迫停止了所有班務，有些交回政府，有些由弟子協助，但這次比賽非常成功，恩師亦非常欣慰，一切後期工作交代妥當後，我向恩師請辭，重整所有班務。所以之後有三年我暫別總會事務，恢復全力教學。

至1994年，恩師因協助政府主辦**國際康體挑戰日**，將於沙田運動場舉行**萬人太極大匯演**，恩師急召我回總會，鄭重宣佈委任我為執行監督，代行恩師創辦人之職務，恩師亦因糖尿病關係開始淡出會務。協助政府主辦這次國際康體挑戰日，我與總會同寅均全力以赴，除了赴沙田大球場外，更受區域及市政總署錢恩培先生、潘澍基先生及黃黎月平女士之邀，赴立法局帶領各議員一同練習太極，以示響應。由於當

時立法局主席施偉賢先生為外籍人士，潘澍基先生來函邀請我時，特別申明立法局議員有中外人士，故需中英雙語指導，力邀我親自指導，所以當日我親到立法局與眾議員一起練習太極拳。結果該次活動非常成功，沙田運動場亦齊集了超過一萬人一同練太極，擊敗了挑戰對手匈牙利布達佩斯。自此恩師亦淡出會務，開始退隱中山三鄉太極山莊。

　　為報答恩師多年之栽培，我及弟子們對會務都全力以赴，並與政府保持非常緊密的關係，每年都與政府合辦多項活動，我更負責師資班及裁判訓練班主任導師之職。1995年恩師肯定我多年對會務之努力，特贈我題詞及祖師像勗勉，以資鼓勵。1997年我與總會同寅聯合本港武術界合辦了全港武術界慶祝回歸武術大匯演。1996年起往後多年均協助政府舉辦**先進運動會**及**東九龍太極拳劍套路比賽**，及每年10月1日舉辦**千人太極迎國慶大匯演**於維多利亞公園，均取得圓滿成功。而每次活動後我都會向恩師匯報詳情，所以恩師雖退隱山莊，對會務亦非常清楚。1998年因會務繁重，與政府合辦活動更多，恩師再委任女弟佩卿為執行監督，輔助我工作 。

　　2000年政府把區域及市政總署合併成為康樂及文化事務署。2001年再協助政府於跑馬地遊樂場舉辦一次**萬人太極大匯演**，這次為一大型之太極活動，需動員全港十八區太極班學員，而政府亦邀請國內太極名家來港參與其盛，包括楊派

楊振鐸老師、吳派馬海龍老師、陳派陳正雷老師、孫派孫永田老師、趙堡架黃海洲老師及武派吳文瀚老師等。而本港除總會外，其他派別亦有楊派、趙堡及孫派顧式龍啟明先生均派出弟子學員參與。全港18區學員超過萬人，而教練亦多達二百餘位，政府曾擔心如何綵排呢？我曾多次與政府開會磋商，我建議邀請各區之導師匯集一起綵排，其中八九成導師都是本會培訓的師資，所以演練時之時間統一協調。經多次綵排後，基本已沒大問題，再由各導師根據綵排之速度及時間，回去與他們所屬學員綵排，至大會當日再在現場一次總綵排。結果當日參與人數達10425人，演出非常成功，並列入健力士紀錄。而我亦受邀於場刊撰寫各家太極拳之特色及在大會演講香港太極拳發展歷史。此次亦為香港開埠以來最大型的太極盛事，活動後我都向恩師匯報，他亦非常滿意，原來早已有人向他匯報了。

　　該次活動為2001年12月2日，活動後兩天，我便向恩師正式請辭一切職務，再於12月9日在太極山莊例會時再向執委會正式請辭，我多年在太極總會的工作親自畫上句號。我是一個淡泊名利的人，多年來與弟子們在總會的積極投入，全力以赴，只有一個原因，就是回報恩師多年的栽培。自覺一身武功，皆恩師所賜，我亦是一個很傳統的人，銘記有事弟子服其勞的責任。我一向都公私分明，服務總會是80年代後的

事，而我早於1972年已蒙恩師允許傳技，創立了我自己的學會，亦有一定的學生數量及人脈關係。在總會服務期間，如有外間的人和事或政府機構，如要找總會合作，我一定把事情在會上公開討論。相反如某人或某機構是衝著我個人而來的，我會自己處理，不會帶上總會。這是我多年來的處事原則，恩師及總會中人及我弟子都非常清楚。所以有時外間機構團體欲聘請我教導，如公函來總會的，我必在會上討論，我本人及弟子一定不會沾手，亦絕不會接受聘任。

當2000年左右，我發覺在恩師身邊猛將如雲，謀臣如雨的時候，覺得應該是退下來的時候了，只是剛接了政府協辦萬人太極大匯演的項目，只好把這想法延後，我是一個拿得起放得下的人，從不戀棧權位。在總會請辭一切職務後，經常保持與恩師的聯繫，但我從不過問會務，所謂不在其位不謀其政。直至恩師辭世前一年，在與恩師一次通話中，感覺恩師有頗大感觸，語帶哽咽，並囑我與佩卿到山莊一行，與他一敘。我翌日即與佩卿一起前往山莊探視恩師，詳談近況，但沒想到這是最後一面了。多年服務總會，我都全力以赴，俯仰無愧於天地，對恩師多年教導實難報萬一，任勞任怨只聊表高山仰止之意而已。

九 後 記

　　我讀書時喜歡文學與歷史，讀大專時我主修文學，所以我的博士學位是文學博士。原本的志願是教書，所謂得天下英才而作育之，一樂也。豈料無心插柳，我竟以授武作為我的終身事業。從學恩師多年，他很清楚我的性格，所以在他1995年贈我題詞和祖師像時，對我是有期許的。就是希望我盡最大努力把太極拳發揚光大。他臨終前幾年，見到我在這領域有少許成績，他是感到欣慰的。

　　教文教武我的宗旨都一樣，盡自己最大努力培養太極全科人材，得以薪火相傳，這是最大最終目標。但時代不同了，今天學太極的人與數十年前相比，實有天淵之別。三十多年前，就是佩卿從學的年代，學生們都非常苦學，尊師重道，早晚都會練習，他們明白學到的東西是屬於自己的，所以都能辛勤努力，一點一滴積累成績，所以三十多年前所栽培的，不少都能成材。加上數十年前，沒有像今天般太多誘惑，如打機、上網等，每人每天時刻都對著電腦和手機，不少人如果沒有手機的一天，根本不能生存，這些新科技佔了他們人生大部份時間。所以二三十年前的教學生涯，雖然辛苦，因為很多個班、很多場地上課都沒有空調冷氣。例如教康體處清晨及黃昏太極班十多年期間，都在球場上課，而在漢文師範同學會藝研專科學校任教多年，都在學校操場，每天上課都汗流浹背，的確很辛苦，但栽培了不少同學成材，

可說是雖苦尤甘，內心是頗覺欣慰的。

今天習太極的人也不少，但有部份同學經常請假，每星期只上一天的課都經常缺席，每月四個星期只能上一至二次課，怎會有成績呢？

其實要學一門學問成功與否？只有兩大因素：就是**「堅持」**和**「態度」**，堅持二字不難寫，但郤很難做到，學習態度亦非常重要；學習態度不認真，人到心不到，已經缺課多，回家又不練習，任你多聰明，都不會有成績。近年部份從學於我的同學雖學習十多年，但竟不及從學於佩卿或耀邦三數年的弟子，何解？他們有堅持十多年，但就是學習態度，一個月只來上課一至二次，即一個月只練二至三小時，何來會有成績呢？我常說要學到我功夫不難，只需上課便可，遇到這些不自愛的學生，的確有些挫敗感。亦有些同學任你如何辛苦糾正他的動作姿勢，他們總是意見接受、態度照舊，實在心灰意冷。幸好亦有不少同學都能自愛，珍惜學習時間和機會，雖然工作時間或許影響學習，但都盡量爭取，回家亦能保持練習，一點一滴地累積所學，亦有不錯的成績。

世界是公平的，一分耕耘一分收穫，有時亦在心灰意冷時提醒自己，要繼續堅持，繼續努力，才不負恩師多年栽

培，更要負起承前啟後的責任，雖然知道荊棘滿途不易行，但仍要抱著篳路藍縷的精神，繼續這條太極人生路。

我於1986年出版了「先天氣功太極尺全書」，1996年編校出版了恩師「鄭天熊太極武功錄」，2008年出版了「吳派鄭式太極拳精解」，2009年出版了「吳派鄭式太極刀劍圖說」，2012年與聖公會康恩園聯合出版了「不一樣的暴力，不一樣的處理」。今天出版這本「太極人生路」，是我太極事業的檢核，應是我最後一本著作了。本書的出版，承我良師益友與及門弟子題詞惠序，女弟佩卿及小兒耀邦全力協助設計及編校，無言感激，最後祝願學習太極的同道及世上愛好和平的人士都能健康愉快，卻病延年。